ROGER MARX

MAITRES D'HIER
ET
D'AUJOURD'HUI

PARIS
CALMANN-LÉVY, ÉDITEURS
3, RUE AUBER, 3

MAITRES D'HIER
ET
D'AUJOURD'HUI

DU MÊME AUTEUR

HENRI REGNAULT. 1 vol.
LA DÉCORATION ET L'ART INDUSTRIEL A L'EXPOSITION UNIVERSELLE DE 1889. 1 —
LES MÉDAILLEURS FRANÇAIS CONTEMPORAINS. 1 —
LES MÉDAILLEURS MODERNES EN FRANCE ET A L'ÉTRANGER. 1 —
LA DÉCORATION ET LES INDUSTRIES D'ART A L'EXPOSITION UNIVERSELLE DE 1900. 1 —
L'ART SOCIAL. 1 —

Droits de reproduction et de traduction réservés
pour tous les pays.

Copyright, 1914, by CALMANN-LÉVY.

321-14. — Coulommiers. Imp. PAUL BRODARD. — 5-14.

ROGER MARX

MAITRES D'HIER

ET

D'AUJOURD'HUI

PARIS
CALMANN-LÉVY, ÉDITEURS
3, RUE AUBER, 3

Il a été tiré de cet ouvrage

QUINZE EXEMPLAIRES SUR PAPIER DE HOLLANDE

et

CINQ EXEMPLAIRES SUR PAPIER DE CHINE

tous numérotés.

LES GONCOURT ET L'ART

LES GONCOURT ET L'ART

Six mois se sont écoulés depuis qu'Edmond de Goncourt n'est plus, et telle a été la grandeur du deuil, que le temps n'a point encore apaisé l'amertume du regret. La perte ressentie par les lettres françaises devait particulièrement affecter la *Gazette des Beaux-Arts,* unie à M. de Goncourt par le lien précieux d'une collaboration vieille de trente-quatre années. Notre revue a été la libre tribune où, au printemps de leur renommée, Edmond et Jules de Goncourt célébrèrent les maîtres du xviiiᵉ siècle; sous leur signature jumelle parurent, de 1862 à 1869, les biographies initiatrices, et maintenant classiques, de Chardin, de La Tour, de Fragonard, de Greuze, de Debucourt, de Gravelot, de Cochin, d'Eisen; et, au terme de sa carrière, en pleine gloire, c'est encore la *Gazette* que le survivant des deux

frères élut, pour y traiter d'Hokousaï et pour donner de son *Grenier* une description qui complète heureusement l'inventaire, désormais historique, de l'hôtel d'Auteuil [1].

La fidélité gardée à notre maison ne saurait surprendre : elle se légitime par l'accueil que les Goncourt y rencontrèrent, dès l'instant presque de leurs débuts. Ici du moins, la sympathie pour ces grands esprits ne fut pas différée; elle éclata très vive à la période obscure, et toujours égale elle est demeurée; nulle part leur effort n'a été suivi, dans la diversité de ses manifestations, avec une attention plus active, plus vigilante. Sous quelque rapport qu'il les examine, l'historien futur des Goncourt devra se référer à la *Gazette des Beaux-Arts*, invoquer le témoignage de Ph. Burty, de MM. Philippe de Chennevières. Charles Ephrussi, Gaston Schéfer, de bien d'autres encore. La fréquence et l'autorité de ces études fixent les limites de notre hommage, et si les titres des Goncourt à la piété des esthètes sont une dernière fois évoqués, c'est brièvement, avec le souvenir des commentaires passés, et en manière d'adieu.

1. *La Maison d'un artiste*, Charpentier, 1881, 2 vol. in-12.

I

« L'art est l'immortalité d'une patrie. Tout pourrit et finit sans lui; c'est l'embaumeur de la vie morte et rien ne survit que ce qu'il a touché, décrit, peint ou sculpté. » Ainsi se prononcent Edmond et Jules de Goncourt; à se remémorer aujourd'hui leur carrière, elle apparaît logiquement et loyalement suivie, sans la plus passagère dérogation au principe formulé; seules la passion et la recherche incessante de la beauté ont réglé l'existence et l'œuvre des Goncourt. Écrivains, ils se soucient, avant tout, de « définir et de peindre », selon le conseil de La Bruyère et l'exemple de Châteaubriand; leurs visées les affilient au groupe des *artistes littéraires*; autant, si ce n'est plus que Gautier et Baudelaire, que Leconte de Lisle et Gustave Flaubert, ils aspirent à un style « façonné en formes et en couleurs »; par

l'écriture, par la description *artistes*, ils entendent
« faire jaillir l'émotion des choses et du milieu ».

Quelle que soit l'opinion émise à leur sujet, les
livres des Goncourt doivent une part essentielle de
leur originalité et de leur valeur au rayonnement de
l'art : il ne favorise pas uniment la création d'une
langue imagée, pittoresque et plastique ; il influe sur
le fond même des ouvrages, au point d'en modifier la
conception et d'en déterminer l'ordonnance. De leurs
romans, on dirait, à l'avis commun de M. Jules
Lemaître et de M. Alphonse Daudet, une suite de
tableaux indépendants et subtilement sériés sur la
religieuse, l'homme de lettres, le peintre, la femme
du peuple ou de la bourgeoisie, dans la seconde
moitié du xixe siècle. Si leurs études sociologiques
ont pu renouveler l'Histoire, avaient conclu bien avant
Michelet et Sainte-Beuve, c'est que les auteurs se sont
intéressés au cadre des événements, c'est qu'ils ont
prouvé et utilisé une connaissance approfondie de
l'art, jusqu'alors refusée aux annalistes. Et la vieil-
lesse venue, à l'heure de la réflexion, du doute et
des retours sur soi-même, Edmond de Goncourt
fondera son espoir en l'avenir sur ce prestige de
« l'artistique dans la littérature, qui sera peut-être un
futur appoint de succès, un appoint apporté par
l'éducation artiste des hommes et des femmes, par
les conférences, par les promenades dans les musées,
par la diffusion de l'enseignement des arts plastiques,
en un mot par la création de générations plus amou-
reuses et plus chercheuses d'art dans leurs lectures ».

La prédominance de ces hantises s'explique, chez les deux frères, par l'atavisme et la constitution. Issus d'une famille « où se sont croisées les délicatesses maladives de deux races », les Goncourt n'ont pas manqué d'ascendants au goût affiné. Leur tempérament est celui des nerveux lymphatiques ; leur don caractéristique, celui du « tact sensitif de l'impressionnabilité ». Avec les années s'accroît douloureusement cette hyperesthésie qui fait des Goncourt des « écorchés », des « crucifiés », mais qui les rend toujours plus vibrants, plus réceptifs, plus aptes à la compréhension de la beauté *visible*. Le sens de la vue leur est si cher, qu'ils ont, de leur propre aveu, « le cœur dans les yeux ». Rien ne les terrifie davantage que la crainte de la cécité ; derrière le rideau des paupières closes n'est-ce pas la nuit et le néant des jouissances esthétiques ? Or, l'art l'emporte sur tout ; seul, il « enchante » le regard et vaut la peine de vivre. La nature semble « ennemie » à ces soi-disant naturalistes ; « devant une toile ils se sentent plus à la campagne qu'en plein champ et en plein bois » ; ils préfèrent « les tableaux aux paysages, l'œuvre de l'homme à l'œuvre de Dieu ».

Lorsque la vocation marque ainsi deux êtres, elle ne manque pas de signes par où se manifester. Ce fut, pour les Goncourt, un besoin spontané, immédiat, de pratiquer l'art et de s'entourer de ses créations. Adolescents, ils étudient le dessin avec l'intention de s'y adonner tout entiers dans la suite, et, sur les bancs du collège, l'amour de la collection déjà les

possède. De 1842 à 1844, durant les années de son surnumérariat au ministère des finances, l'aîné brosse, chez Dupuis, de consciencieuses académies d'après le modèle ; à la maison, le cadet copie les images du *Punch*, les lithographies de Gavarni et illustre de croquis ses devoirs et ses lettres ; c'est aussi le temps des premières trouvailles et de l'achat d'un authentique crayon de Boucher qui inaugure le musée des dessins du xviiie siècle. L'aventure des Goncourt se trouve-t-elle sans exemple dans les fastes des lettres modernes ? Non pas ; tel avait été le début de Théophile Gautier, quand il fréquentait docilement l'atelier de Rioult. Avec une belle quiétude, sans hésitation sur leur destinée, on voit les deux frères s'occuper à parfaire leur éducation d'artistes. Le premier voyage qu'ils entreprennent, en 1849, n'a d'autre but que d'assouvir « une véritable rage de peinture ». Pendant cette excursion archéologique au travers de l'ancienne France et en Algérie, Edmond prend des statues de Cluny, des stalles de Vitteaux, les dessins qui seront chromolithographiés dans *Le Moyen Age et la Renaissance* de Lacroix et Séré ; et d'emblée se révèle dans Jules un aquarelliste hors du commun. Sur leur album de route, des indications manuscrites sont jetées, laconiques au départ, plus développées à chaque étape, et qui deviennent, à Alger, de vraies impressions de lettrés, des impressions que publiera, trois années plus tard, l'*Éclair*. Toute l'histoire de la conversion des Goncourt à la littérature n'est-elle pas racontée par ce carnet de voyage, où les notes,

d'abord timidement mêlées à la peinture, bientôt l'envahissent, peu à peu l'oppriment, et en fin de compte la supplantent?

L'orientation nouvelle de leurs facultés n'implique nullement que les deux frères aient abandonné le maniement du crayon et du pinceau; on doit plutôt regretter que la gloire littéraire, absorbant tout à son profit, ait empêché d'ouvrir à leurs travaux d'artistes le large crédit d'estime qu'ils méritent. Le talent chez eux n'est pas anodin, superficiel, secondaire; il n'a rien de commun avec les banales dispositions des amateurs, ni avec les faciles aptitudes constatées chez maints autres écrivains; il résulte de la sensibilité de l'appareil optique et d'une adresse toujours accrue à mesure que la volonté triomphe des difficultés du métier. Si l'on excepte quelques vues prises en Bourgogne, en Algérie, les œuvres importantes des deux frères sont postérieures à l'époque de leur entrée dans les lettres. C'est le 29 avril 1857 qu'Edmond de Goncourt a enlevé la vive, la libre, la transparente aquarelle, si juste de lumière et si précieuse de tons, où Jules est représenté dans une pose familière, « enfoncé paresseusement, les deux pieds posés sur le chambranle de la cheminée, lançant au plafond un épais nuage de fumée »; les dix planches gravées « pour tenir compagnie à son cadet, durant qu'il piochait le cuivre » et qui, presque toutes, reproduisent des dessins du XVIII^e siècle, sont plus récentes encore. Si *méchantes* que leur auteur les dise, et en dépit des inégalités, des incertitudes, il en est, comme

les interprétations d'après Chardin, qui offrent de particulières qualités d'intelligence, de finesse ; puis, avec le portrait aquarellé de Jules, elles constituent les seules créations de sa main auxquelles Edmond de Goncourt ait fait grâce ; il s'est plu à anéantir le reste, mû par un sentiment d'admiration enthousiaste pour ce frère qu'il jugeait mieux doué, pourvu de moyens d'expression autrement sûrs, autrement originaux et puissants.

Sans approuver l'excès de cette sévérité, il n'est point niable que Jules de Goncourt l'ait emporté comme exécutant ; son habileté est d'ailleurs en parfait accord avec le caractère souple, prime-sautier, expansif de sa nature ; mais, pour se trahir sous d'autres espèces, la dévotion d'Edmond à l'art ne fut ni moins effective, ni moins fervente. Dès 1870, Philippe Burty reconnaissait que des deux frères l'aîné était le plus foncièrement collectionneur, et souvent Edmond de Goncourt s'est pris à dire la volupté exquise de méditer « l'arrangement d'une pièce comme le chapitre d'un livre », et de chercher « les harmonies et les contrastes des matières et des couleurs ». Son effort tendit à créer un milieu de beauté ; sa grande œuvre personnelle fut de fonder et d'enrichir sans cesse la bibliothèque, le cabinet d'estampes, le musée qui constituèrent la « maison d'un artiste ».

II

Il faut se garder de croire à la similitude des tempéraments chez Edmond et Jules de Goncourt ; tout en recevant du monde extérieur des impressions identiques, les deux frères différaient autant par l'humeur que par le dehors. « L'un était le sourire de l'autre », écrit joliment Théophile Gautier, et, parmi leurs contemporains, plusieurs se sont fait un jeu, comme Sainte-Beuve, d'opposer à la gravité mélancolique de l'aîné l'enjouement du cadet, peu contemplatif, mieux préparé pour l'action.

L'abondance des dons, par où Jules de Goncourt réussissait dans les tâches les plus diverses, assurait l'aboutissement de son effort d'artiste ; d'autre part, la vocation impérieuse ne laissa jamais chômer chez lui la culture de l'aquarelle, de l'eau-forte ; pour suspendre l'achèvement de la planche qui clôt son

œuvre, il fallut l'entrave du mal dont il devait mourir ; et, lors presque de la séparation, durant la dernière veille de la lente agonie, douloureusement Edmond de Goncourt s'interroge et s'écrie : « A cette heure, je maudis la littérature. Peut-être sans moi se serait-il fait peintre, et, doué comme il l'était, il aurait fait son nom, sans s'arracher la cervelle... »

A ne le juger que d'après les résultats acquis, en oubliant la suprématie de l'écrivain, pour ne considérer que les créations de l'artiste, Jules de Goncourt prend rang à la suite des petits maîtres qui relient, vers le milieu du siècle, le naturalisme naissant à l'école de 1830. Pendant les « courses gothiques » entreprises à pied avec son frère, il se soucie d'abord de reproduire les vestiges du passé et d'exalter, à sa façon, l'art du Moyen âge que le romantisme vient de découvrir et de remettre en honneur. Avec quelle fièvre il se dépense, nous le savons, d'après le détail de cette journée : « *21 septembre 1849*. De Bourg à Mâcon. — Dessin à la paroisse de huit heures à midi. — Café chez le cabaretier voisin. — Dessin à l'église de Brou, de une heure et demie à cinq heures et demie. — Départ à six heures pour Mâcon, au pas de course. Dîné en route de deux brioches... » A Mâcon, une vieille maison de bois sculpté l'arrête ; il la copie à l'aquarelle, animant et datant son image par la plus amusante figuration ; sur l'album, avec les monuments anciens, alternent bientôt les paysages, — sites des bords de la Saône, cabanes dans la Camargue, — et de la réunion de ces notes on dirait

une illustration préparée pour les *Voyages* fameux du baron Taylor et de Charles Nodier. La manière de Jules de Goncourt s'apparente alors à celle d'Hervier ; elle s'en rapproche par la recherche de *vérité pittoresque*, par la volonté de caractérisation, par l'amour du populaire, de la rue, et aussi par l'aptitude à *piger le motif* et à lui donner du style ; le métier est libre, rapide, hardiment simplificateur ; pour l'harmonie générale, cherchée dans les gammes ambrées, elle préconise « l'éloquence des tons sales ».

Une fois la Méditerranée traversée, l'imagination paraît plutôt hantée par les ressouvenirs d'un autre peintre aimé, Decamps. Dans les gouaches d'Orient, qui atteignent parfois à la consistance d'aspect de la peinture à l'huile, les rutilances contrastent avec les ombres, « le surchauffé des murailles s'oppose violemment à l'outrance des ciels. » Il faut apprendre des *Lettres de Jules de Goncourt* la joie trouvée à parcourir Alger « le crayon et le pinceau à la main » ; « deux villes seules existent, écrit-il : Paris, la ville de tout le monde, et Alger, la ville des artistes » ; pour cet amoureux de la couleur locale, c'est une ivresse de mouvement, de nuances, de lumière, un enthousiasme, un ravissement, une fascination qui suggéreront à Jules de Goncourt, comme vingt ans après à Henri Regnault, le projet de ne plus quitter cette patrie d'élection, de vivre définitivement sur la terre africaine.

Cependant le rêve caressé ne se réalise point ; au voyage d'Algérie succède, l'année suivante (1850),

une excursion en Belgique. Jules de Goncourt en rapporte une *Vue intérieure du Palais de justice à Liége*, des silhouettes de gamins dans le goût d'Henri Monnier, puis le *Pont de Bruges*, une aquarelle jugée essentielle, lorsqu'on la vit à l'Exposition centennale, en 1889; elle provoque le parallèle avec Bonington; elle montre, chez Jules de Goncourt, la faculté de varier, de graduer la lumière selon les climats, et le pouvoir d'évoquer victorieusement, après l'Orient étincelant de diaprures, les tristes Flandres grises et embrumées. On trouve des témoignages aussi heureux de ces recherches d'ambiance dans une série de marines exécutées, vers la même époque, à Trouville et à Sainte-Adresse; mais où éclate le mieux le talent du peintre, où il donne sa pleine mesure, c'est à coup sûr dans le livret des notes d'Italie.

Dès 1851, c'est devenu une habitude pour les Goncourt de consigner quotidiennement les sensations éprouvées au contact des êtres et des choses, et il ne leur arriva d'être infidèles à leur mémorial qu'un semestre durant de novembre 1855 à mai 1856. Le séjour en Italie remplit cet intervalle; quant aux impressions transalpines transcrites en dehors du *Journal*, elles ont été assez abondantes pour fournir la matière d'un entier volume[1]; l'attrait de son originalité est attribuable à la fraîcheur d'imagination des auteurs — Edmond atteint à peine

1. *L'Italie d'hier*, 1 vol. in-18 illustré, Charpentier et Fasquelle, 1894. — Une édition de luxe (de format in-8°) avec reproductions en couleurs, a paru la même année chez Conquet.

sa trente-troisième année, Jules, n'a pas vingt-cinq ans; — il vient aussi de l'acuité des facultés observatrices et de la curiosité toujours et sur tous sujets en éveil. Les deux frères n'isolent pas le présent du passé, la créature du milieu, l'art de la vie; ils interrogent le costume et le mobilier, puisent leurs informations auprès de la cour et du peuple, promènent leur enquête du théâtre dans les salons, des musées dans la rue. Comme au temps de leur tour de France, il se sont munis d'un carnet de route, « un carnet de papeterie primitive, relié en parchemin blanc », et de nouveau la fine écriture du manuscrit s'entremêle de croquis et d'aquarelles, dus cette fois à Jules seul. Mais il y a loin du débutant de 1849 au praticien de 1855; les maîtres du XVIIIe siècle, dans le commerce desquels il a grandi, paraissent lui avoir révélé l'énigme de sa personnalité; la période est passée des influences et des écoles. Si sommaires, si *jetés* que soient les croquis d'après la *Lampe de Galilée*, d'après les *Torchères du palais Strozzi* et les *Tritons du jardin Boboli*, la justesse des indications n'en accuse pas moins le savoir et la verve du dessinateur libre de reproduire à sa guise l'amusement de ses yeux.

La technique du peintre s'est plus encore modifiée, simplifiée. Jusqu'ici Jules de Goncourt ne s'était pas tenu en garde contre le danger des moyens compliqués et des *cuisines* savantes, ses aquarelles, très tripotées, avaient admis le recours au crayon lithographique et toléré même les reprises, les égratignures du grattoir;

la hâte du voyage, la nécessité du *fa presto* abolit l'artifice de ces opérations laborieuses pour laisser paraître affinés, *délicatisés*, les dons du coloriste. Le progrès réside dans la légèreté expéditive de la touche, dans le renoncement à l'effet brutal obtenu par des repoussoirs violents ; un seul souci prédomine, celui de l'enveloppe diaphane et de la nuance douce, exquise au regard. La cendre des gris s'avive de réveillons de corail dans le prestigieux portrait d'une *Femme en travesti* d'après Longhi ; les effigies quasi caricaturales des *Stenterello*[1], aux costumes bigarrés et loqueteux, n'atteignent pas à un agrément d'aspect moins piquant. Jules de Goncourt trouve des tons de matières précieuses pour rendre, avec le passé du temps, les vieux édifices d'Italie, la loggia de Brescia, les palais de Venise et de Bologne, dorés et roses sous le ciel bleu ; à Vérone, à la *Piazza dell'Erbe* où grouille une foule lilliputienne, les fresques à demi effacées transparaissent, avec le vague du rêve, sur les murs rouges des anciennes maisons ; la blancheur ensoleillée d'une villa de Florence éclate comme une perle dans un écrin d'azur, — et, à mesure que les feuillets tournent, le charme, l'étonnante vie de ces instantanés fait doucement refluer la pensée, en deçà du siècle, vers Gabriel de Saint-Aubin.

1. « Stenterello n'est pas un type, mais un homme : il est le gros bon sens et l'opinion publique de la foire, sous le *facies* d'un rustre indépendant, dont la voix roule des éclats paphlagoniens et les gros mots salés d'un carnaval aristophanesque. *Stenterello* représente la liberté du dire et du rire réfugiée sur les tréteaux.... » (*L'Italie d'hier*, p. 80.)

A quoi bon, d'ailleurs, s'essayer à donner l'idée de telles images puisque leur description forme le texte de l'*Italie d'hier*? Elles constituent, au dire d'Edmond de Goncourt, « un double » plastique de la peinture littéraire, une illustration destinée à faire parler à la mémoire les souvenirs écrits. Et désormais, sauf de bien rares aventures[1], l'aquarelliste n'interviendra plus que pour prêter aide au romancier, pour lui fournir le secours, l'appoint désirable d'une documentation dessinée, enluminée. Si Jules de Goncourt rôde rue Clocheperce, c'est avec l'intention d'y prendre une étude « pour un livre projeté »; le *Portrait de jeune fille*, tracé le 19 septembre 1859, doit servir à mieux incarner le type, la physionomie, les allures de *Renée Mauperin*; enfin la fosse commune où repose *Germinie Lacerteux*, au cimetière Montmartre, est le thème d'une gouache dramatique que conserve aujourd'hui le théâtre de l'Odéon[2].

La défaveur de l'aquarelle s'explique par la rivalité triomphante d'un autre art. Jules de Goncourt est possédé par la passion de l'eau-forte; elle le conquiert sans retour et nul procédé vraiment ne pouvait

1. Nous songeons, en cet instant, à l'aquarelle exécutée d'après la salle à manger de l'appartement des Goncourt, rue Saint-Georges.

2. Ceux qu'intéresse la traduction parallèle, par la plume et le pinceau, d'un même sujet, pourront rapprocher les aquarelles d'Alger, de l'*Alger* publié par l'*Éclair* (1852, p. 45, 66, 103, 210); l'aquarelle de la *Vieille maison de Mâcon*, d'une *Voiture de masques* (p. 91-93); celle de *Kokoli* (Vermillon), de *Manette Salomon* (p. 308-309); celle de la *Rue de la Vieille Lanterne*, où s'est pendu Gérard de Nerval, des *Lettres de Jules de Goncourt* (p. 84).

mieux satisfaire son avidité d'émotions. Lui-même a dévoilé, avec la lucidité d'un initié, le troublant mystère de cette alchimie, la joie de la taille, les surprises de la morsure, l'anxiété du tirage[1]. Son début d'aquafortiste remonte à 1859 ; le 17 février, le voici faisant le guet devant les presses, avec la perplexité inquiète « d'un père qui attend un héritier ou rien ». « C'est, lit-on dans le *Journal*, ma première eau-forte que je fais tirer chez Delâtre : le *Portrait d'Augustin de Saint-Aubin*. Particularité étrange, rien ne nous a pris dans la vie comme ces choses : autrefois le dessin, aujourd'hui l'eau-forte. Jamais les travaux de l'imagination n'ont eu pour nous cet empoignement, qui fait absolument oublier non seulement les heures, mais encore les ennuis et tout au monde. On est de grands jours à vivre entièrement là-dedans ; on cherche une taille comme on ne cherche pas une épithète ; on poursuit un effet de *griffonnis* comme on ne poursuit pas un tour de phrase. Jamais peut-être, en aucune situation de notre vie, autant de désir, d'impatience, de fureur d'être au lendemain, à la réussite ou à la catastrophe du tirage... »

Jules de Goncourt délaisse tout pour suivre la vocation qui le presse et, à la fin de mars 1859, il n'a pas signé moins de quinze planches. Son enthousiasme est soutenu, excité par le succès des résultats immédiats. Le moment est bien celui où l'artiste, en pleine force, doit bénéfier de son acquis ; de plus, la particulière convenance du moyen d'expression choisi

1. *Manette Salomon*, p. 354-356.

ne saurait faire doute : elle se reconnaît, dès le second essai, à la conduite libre, aisée de la pointe qui est l'instrument docile de la volonté et des recherches incessantes. Quoiqu'il se déclare bravement *élève de Gavarni* et que le jury d'alors ne soit guère clément aux artistes indépendants ou nouveaux, Jules de Goncourt fait admettre ses eaux-fortes aux Salons de 1861, 1863, 1864 et 1865. Que grave-t-il? Quelques estampes originales, dont les sujets sont pris sur le vif : telle *La Salle d'Armes*, d'une belle et franche venue, telle *Une Vente à l'Hôtel Drouot*, documentaire, en raison des personnages représentés au bureau, dans la salle[1], et curieuse par la houle des chapeaux hauts de forme, par l'entassement des enchérisseurs qui se bousculent comme dans certaine lithographie de Daumier; trois fois aussi, Jules de Goncourt a donné des portraits de son frère : un portrait d'Edmond assis dessinant; un autre, où paresseusement enfoncé dans un fauteuil, il fume une longue pipe de terre; un autre enfin, qui le montre à cheval sur une chaise, le cigare à la main, la tête coiffée d'un toquet écossais, — images d'intimité familière, si véridiques que la ressemblance en était restée, en dépit des années, saisissante.

Toutefois, le principal de l'œuvre consiste en inter-

1. Sur l'épreuve du dernier état, conservée au Cabinet des estampes, on lit dans la marge inférieure, écrites par Edmond de Goncourt, d'abord cette indication générale : *Vente d'estampes faite par Vignères et Delbergue Cormont*, puis la désignation de trois assistants, *Madame Loiselet, M. Leblond, M. Comberousse*. Parmi les spectateurs debout, on croit reconnaître Edmond de Goncourt.

prétations d'après Gavarni et les maîtres du siècle passé. De même que le pinceau naguère, la pointe s'emploie à consacrer l'effort de l'écrivain — et du collectionneur aussi : ces aquarelles de Gavarni, que Jules rend avec une si parfaite compréhension de l'original, ce sont *Thomas Vireloque, Mon épouse serait-elle légère*, que chacun admira naguère aux murs du grenier d'Auteuil; quant au xviiie siècle, hormis quelques stations chez Laperlier et chez Marcille, au musée de Saint-Quentin et au musée du Louvre, le graveur prend d'ordinaire pour modèles les dessins qu'il a découverts, aimés, possédés et dont le secret s'est livré à lui, à la faveur d'une contemplation quotidienne[1].

Parmi les ouvrages à estampes publiés depuis quarante ans, il en est un qui demeure sans second, un qui se pare des plus exceptionnelles séductions, un, aujourd'hui presque introuvable, que concourent à faire ardemment rechercher et la haute valeur du texte et l'intérêt des images ayant pour auteurs les auteurs mêmes du livre. C'est de l'*Art au dix-huitième siècle* qu'il s'agit, ou plus précisément des douze fascicules de l'édition initiale (1859-1875), typographiés avec un soin amoureux par Perrin de Lyon, et enrichis de tailles-douces qui portent, comme la prose, la signature d'Edmond et de Jules

1. Jules de Goncourt a également reproduit à l'eau-forte quelques objets d'art de la collection des Goncourt : une statuette de Saxe, une terre cuite de l'école française, une chimère japonaise.

de Goncourt[1]; la monographie de chaque maître s'embellit de dessins aquafortisés qui initient à l'intimité de son talent et prouvent du même coup le bien-fondé de l'éloge. Pour célébrer l'école française méconnue, les deux frères ont fait appel à toutes leurs ressources, mettant à contribution leurs dons de graveurs non moins que leurs facultés de critiques; il leur échut ainsi de faire plus convaincante leur revendication et d'élever un monument, écrit et gravé, qui restera comme le plus significatif hommage rendu par notre temps aux peintres nationaux de l'élégance, de la grâce et du plaisir.

« Nous sommes assez bien résumés par trois choses que nous donnons ce mois-ci au public : *Germinie Lacerteux*, le fascicule d'*Honoré Fragonard*, l'eau-forte de la *Lecture* », porte le *Journal* à la date du 19 janvier 1865. Il serait cependant malaisé de se prononcer en toute équité sur Jules de Goncourt, si on le jugeait d'après cette pièce seule, si typique soit-elle, ou même d'après la suite qui orne l'*Art au dix-huitième siècle*; le *selectæ* formé par Burty[2] autorise déjà des conclusions moins hasardeuses; mais l'histo-

1. Sur les quarante et une eaux-fortes que renferme cette édition, Jules de Goncourt en a gravé trente-neuf, Edmond deux; vingt-deux reproduisent des dessins appartenant aux Goncourt; quinze, des dessins provenant de collections et de musées divers; quatre seulement des tableaux. La *Gazette des Beaux-Arts* a donné (1865, 1ᵉʳ sem., p. 154), avant la publication dans le fascicule, l'eau-forte de Jules de Goncourt d'après Fragonard : *L'Abreuvoir* (désigné sous le titre *Le Taureau*, dans le catalogue de vente des collections Goncourt).

2. *Les Eaux-fortes de Jules de Goncourt*, notice et catalogue par Ph. Burty. In-folio. Paris, Librairie de l'Art, 1876.

rien et l'amateur se doivent d'étudier au Cabinet des estampes, à travers la série complète des états, l'œuvre entier, dans l'ordre où il a été mis au jour par Jules et tel qu'il a été libéralement offert par Edmond, en novembre 1884. Ils y prendront conscience d'un tempérament dont la distinction n'excluait pas la puissance et qui a marqué ses créations au sceau de la personnalité. L'eau-forte de Jules de Goncourt demeure toujours et avant tout une eau-forte de *caractère*. A la différence des graveurs de reproduction, sa technique, loin d'être uniforme, ne cesse pas de se diversifier selon le thème abordé; il cherche, il invente, il approprie un procédé spécial — pointillé, grignotis ou hachure — à la manière de chaque maître interprété; et jamais la sépia vaporeuse de Frago, jamais le dessin nerveux de Watteau, gras de Boucher, jamais la vie débordante, brutale des masques de La Tour n'ont été traduits aussi palpitants, avec une telle pénétration de leur génie; c'est au point que Fragonard, Watteau, Boucher, La Tour sont là gravés comme s'ils s'étaient gravés eux-mêmes, et que ces estampes possèdent le ragoût, la saveur d'estampes originales. Oui, l'ensemble est de capitale importance; il resplendit de vie, de couleur, de liberté, et, n'en déplaise à la bienveillance ironique des iconographes, il eût suffi de ces quatre-vingt-six eaux-fortes pour assurer contre l'oubli le nom de Jules de Goncourt.

III

Dans son traité d'*Esthétique*, Eugène Véron établit ainsi les conditions de compétence de la critique : « Pour que le jugement soit valable, il faut que l'écrivain ait reçu une impressionnabilité telle qu'il éprouve en face des œuvres d'art une vive jouissance ; à ce don doivent s'ajouter des connaissances théoriques et pratiques ; il possède alors sur le vulgaire une double supériorité, native et acquise, qui n'est autre chose que le goût, dans son expression la plus complète. »

Si l'on rapproche cette définition de ce qui fut dit naguère touchant l'excitabilité nerveuse des Goncourt et leur culture plastique, il devient aisé de deviner la suprématie promise à leurs écrits sur l'art. Ajoutez que les facultés critiques ne cessèrent pas, chez eux, de s'aiguiser, la mémoire de s'orner, à la faveur des

voyages, au spectacle des musées, et que toute occasion d'enseignement fut saisie, utilisée. Apprendre à voir constitue, de leur aveu, « le plus long apprentissage de tous les arts » et nul ne possède le droit de se prononcer sans initiation préalable. « Comment, disent-ils, nous, pauvres gens d'études, qui passons nos années lisant, regardant, compulsant, composant, analysant; qui mettons tout notre temps, toute notre pensée à apprécier et à sentir; qui brûlons nos jours et nos nuits à dépister le beau, — le premier venu nous passerait du premier coup en ces choses et lirait à première vue ce que nous avons épelé!... » Au cours de l'œuvre, maints aphorismes proclament cette inaccessibilité du beau : « Le Beau est ce qui paraît abominable aux yeux sans éducation... Ce qui entend le plus de bêtises au monde, c'est un tableau de musée... » Bien mieux, Edmond et Jules de Goncourt tancent d'Alembert pour avoir écrit : « Malheur aux productions dont toute la beauté n'est que pour les artistes », — et ce mépris altier à l'égard du public est relevé par Sainte-Beuve, qui s'en alarme dans les *Nouveaux lundis*...

Il semble tout d'abord malaisé de dégager l'esthétique des Goncourt; elle ne se trouve nulle part réunie en un corps de doctrines; on doit en découvrir les éléments épars dans le *Journal*, dans *Manette Salomon*, dans les articles de l'*Éclair*, du *Paris*, sans s'étonner des contradictions qu'elle peut offrir et qui sont plus apparentes que réelles. Après avoir déclaré le Beau inaccessible, Edmond et Jules de

Goncourt le jugent incapable d'idéalisation; ils lui dénient la fonction spiritualiste et ne réprouvent pas moins l'imitation de la nature anonyme ou inintelligente. A les entendre, le « Beau est le rêve du vrai ». Une telle conception n'accuse pas seulement les liens qui unissent les écrivains au romantisme; elle implique la prédominance nécessaire de la personnalité dans la création. L'accent particulier, individuel, voilà d'ailleurs ce que les Goncourt se sont plus à rechercher, en toute circonstance, et on n'a pas oublié qu'ils définissent le talent « la faculté petite ou grande de nouveauté que chacun porte en soi ». Leur esthétique est bien pour correspondre à un culte instinctif et passionné de l'originalité; d'autre part, elle s'accorde avec la doctrine de Fromentin et de Thoré, qui demande pareillement son critérium de certitude à la personnalité; et, en somme, n'est-ce pas le système le moins sujet à l'erreur et le moins suspect de partialité, celui qui n'assigne d'autres limites à l'admiration que les limites mêmes du génie de l'artiste?

Des esprits ignorants ou prévenus pouvaient seuls rabaisser au dilettantisme une esthétique fondée sur de tels principes. Bien au contraire, les Goncourt eurent le privilège du goût universel, de la vue rayonnante qui permet de s'intéresser à l'œuvre des âges et des climats lointains ou proches. Il suffit de les lire pour mépriser les accusations portées contre eux — et celle, notamment, qui les représente comme insensibles à la beauté de l'art antique. Edmond et

Jules de Goncourt l'ont appréciée, sans déroger à leur règle critique, en des termes qui n'encourent aucun risque d'excommunication. « Le mystère des belles choses de l'antiquité, déclarent-ils, est qu'elles semblent le vrai, la réalité même — mais de la réalité vue par de la personnalité de génie. » A quelque moment et à quelque endroit qu'on les suive, au Louvre dans les salles égyptiennes, à la Glyptothèque de Munich devant le *Faune Barberini*, ou devant la vitrine des petits bronzes au *Museo Borbonico* de Naples, les deux frères concluront toujours à « l'incontestable supériorité de la sculpture chez les anciens », en sachant établir les différences nécessaires entre le génie de chaque race; mais vraiment, il ne sied guère de s'arrêter à disculper les Goncourt, alors que le dernier roman issu de leur collaboration (*Madame Gervaisais*) a Rome pour cadre, pour décor, et que le génie antique s'y trouve exalté en de semblables pages :

« A fréquenter le musée du Vatican, madame Gervaisais s'élevait à la jouissance de ce Beau absolu : le Beau de la statuaire antique. Son admiration se passionnait pour la perfection de ces images humaines où le ciseau de l'artiste lui paraissait avoir dépassé le génie de l'homme. Elle demeurait en contemplation devant ces effigies de Dieux et de Déesses, matérielles et sacrées, les Isis sereines et pacifiques, les Junons superbes, altières et viriles, les Minerves imposantes, portant la majesté dans le pan de leur robe, les Vénus à la peau de marbre, polies et caressées comme par le

baiser d'amour des siècles, le pêle-mêle des immortelles de l'Olympe et les Impératrices de l'empire souvent représentées presque divinement nues, comme Sabine, la femme d'Adrien... Et sa longue visite ne finissait jamais sans qu'elle fît une dernière station de recueillement sur le banc, en face le bloc mutilé et sublime : le Torse! — le Torse d'Apollonius, tronçon qu'on dirait détaché du ciel de la Grèce, à son plus beau jour, et qui est là, brisé des quatre membres, comme un grand chef-d'œuvre tombé d'un autre monde. »

Bien avant l'époque de ces commentaires [1], que ne désavoueraient pas les classiques les plus orthodoxes, l'admiration des Goncourt s'était portée sur les chefs-d'œuvre du Moyen âge. Épris de nationalisme, ils considéraient l'étude de l'art français comme le prélude obligé de toute éducation rationnelle; leur jeunesse avait acclamé les saines révoltes de Victor Hugo et de Viollet-le-Duc; au collège, Jules s'était diverti à illustrer *Notre-Dame de Paris*, dans le même temps où Edmond rédigeait sur les *Châteaux féodaux* le mémoire qui devait assurer son entrée à la *Société de l'Histoire de France*. En 1849 seulement commencent « les courses pédestres en blouse blanche à travers tout ce que l'art gothique a semé sur les routes inconnues d'admirables œuvres inédites [2] ».

1. Voir aussi sur la sculpture antique le *Journal des Goncourt*, tome III, pages 118 à 120.
2. *L'Homme du docteur*, nouvelle (*L'Éclair*, 1852, p. 64). — Parmi les travaux des Goncourt relatifs au Moyen âge, citons

Une année entière dura ce tour de vieille France, où les Goncourt cultivèrent leurs premières sensations d'art, — celles qu'on sait les plus fortes et qui demeurent ineffaçables. Il en résulta pour eux l'acquisition de points de repère permettant des parallèles curieux, et, plus généralement, l'avantage de s'exprimer désormais sur la période du Moyen âge en toute connaissance de cause.

Lors du voyage en Belgique (1850), la sympathie pour les Primitifs s'était déclarée ardente, et Jules de Goncourt chantait

> le temps d'Hemling, de Van Eyck. C'était
> Le *credo* du génie et le pinceau priait.

Son poème signale, avec des accents enthousiastes, le « dessin souffrant » des *Vieux maîtres*[1] et l'émouvante beauté de leurs Vierges, de ces « pauvres reines divines..., à l'air si tristement rêveur ». Le séjour

une étude sur les *Mélanges d'archéologie* de Cahier et Martin (*L'Éclair*, 1852, p. 174) et une autre sur *Émeric David* (le *Paris*, 1853, n° 166). Émeric David y est représenté, pour la première fois peut-être, comme le précurseur des véritables historiens de l'art. « Il ne voulait pas, disent les Goncourt, qu'on fît de l'Italie la mère de l'art français et il montrait qu'avant l'école de Fontainebleau nous avions des écoles autochtones méritant de compter par la valeur des élèves et leur originalité nationale. » Cet article, qui réfute la théorie du comte Cicognara, est, d'un bout à l'autre, un chaleureux plaidoyer en faveur de l'ancien art français.

1. Poème publié dans *L'Éclair*, 1852, p. 64. On trouve cité dans les *Lettres de Jules de Goncourt*, p. 18, un autre poème de 1849, où abondent les souvenirs des paysages de Flers, de Cicéri, de Jules Dupré.

en Italie ne pouvait manquer de développer ce culte :
« Nous sommes devenus sérieusement, consciencieusement et laborieusement amoureux des peintres primitifs, écrivent-ils à M. Philippe de Chennevières. le 21 février 1856... Nous leur avons fait la cour pendant un mois... Je vous dis cela, ne le dites pas, nous ne voulons pas guérir... » De fait, leur passion ignora le caprice des revirements; à maintes reprises, le *Journal* atteste le souvenir gardé aux maîtres d'élection et la persistance des joies éprouvées lors de la contemplation originelle :

« Que d'heures, il y a une dizaine d'années, que d'heures aux *Uffizi*, à regarder les Primitifs, à contempler des femmes, ces longs cous, ces fronts bombés d'innocence, ces yeux cernés en bistre, longuement et étroitement fendus, ces regards d'ange et de serpent coulant sous les paupières baissées, ces petits traits de tourment et de maigreur, ces minceurs pointues du menton, ce roux ardent des cheveux où le pinceau effile des lumières d'or, ces pâles couleurs de teints fleuris à l'ombre, ces demi-teintes doucement ombrées de verdâtre et comme baignées d'une transparence d'eau, ces mains fluettes et douloureuses où jouent les lumières de cire : tout ce musée de virginales physionomies maladives qui montrent sous la naïveté d'un art la nativité d'une grâce.

» S'abreuver de ces sourires, de ces regards, de ces langueurs, de ces couleurs pieuses et faites pour peindre de l'idéal, c'était un charme qui nous prenait

et tous les jours nous ramenait vers ces robes bleues ou roses, ces robes de ciel. »

Edmond et Jules de Goncourt furent — M. G. Schéfer l'a remarqué [1] — parmi les premiers à mettre en lumière les fondateurs de la peinture moderne ; mais leurs jugements, tout personnels n'en demeurent pas moins souvent définitifs. Je transcris ces deux notes sur Cimabué et Giotto [2] :

« CIMABUÉ. — Des personnages d'une longueur démesurée, d'une longueur pareille à celle des statues du portail de Chartres, aux cous torves sous de toutes petites têtes, dans des draperies qui ont le flottement sèchement découpé des draperies de bois. Et cependant, déjà chez Cimabué la tentative de rendre la coloration tendre des chairs, de mettre la caresse d'un sourire dans les yeux, dans la bouche, d'apporter un calque de la vie dans son dessin.

» GIOTTO. — Avec le Giotto, le dessin échappe au caricatural macabre de la forme, à l'effort à la fois maladroit et tourmenté d'un art naissant, et dans le dessin se fait un apaisement et le commencement de la tranquillité sereine du beau. Les cous rentrent dans les épaules, les yeux s'ouvrent placidement dans des contours noyés, le nez perd la rigidité de bois de ses lignes, les bouches ne se dessinent plus dans une crispation douloureuse, et le naturel des poses humaines est conquis. C'est même, on peut le dire, le peintre de l'expression morale, qui s'est un peu perdue quand

1. *Gazette des Beaux-Arts*, tome XII, 3ᵉ pér., page 395.
2. *L'Italie d'hier*, Paris, 1894, pages 75 et 77.

l'attention des peintres a été toute portée sur la forme matérielle des individus. »

L'évolution de l'école giottesque, les Goncourt la suivent avec Taddeo Gaddi, avec Andrea Orcagna avec Pietro Lorenzetti; ils l'étudient à Santa Maria Novella de Florence, au musée de Sienne, dans le Campo santo de Pise, « ce monument décoratoire de la mort, le plus beau cimetière d'art du monde ». Puis, comme ils savent accueillir la fraîcheur souriante de la première Renaissance, comprendre la ferveur mystique d'un Fra Angelico, le naturalisme d'un Masaccio et honorer les Florentins de la génération suivante, Benozzo Gozzoli, Pollajuolo, Verrocchio, enfin Sandro Botticelli !

« Les maigreurs de la longue prière, de l'ascétisme, de la macération. Des corps où le contour matériel atténué, aminci, raffiné, pour ainsi dire, par les aspirations spirituelles, est sec, anguleux, des chairs exsangues dont les ombres ont des transparences d'ambre. Avec cela, des attitudes rêveuses, songeuses, absentes de la terre, dans des étoffes vaguescentes, aux plis cassés d'Albert Dürer, des attitudes telles qu'on en trouve chez ces deux femmes de l'Académie des Beaux-Arts, où le tulle grisâtre, courant dans leurs cheveux, a l'air de la cendre rapportée d'un mercredi des Cendres, et où le deuil des grandes draperies violettes, que leurs belles longues mains de cire ramènent autour d'elles, leur donne le caractère de deux figures allégoriques du Crépuscule.

» Oh ! les mystérieuses et troublantes figures de femmes, aux bouches nerveusement découpées, où se dessine une si énigmatique mélancolie du sourire, aux yeux qui sont un point noir dans le glauque cœruléen de la pupille : yeux qui ne sont plus l'œil d'un exemple, d'un dessin, mais bien la fenêtre d'un cerveau ou d'un cœur [1]. »

L'attirance vers les simplicités naïves s'explique, selon M. G. Schéfer, par la lassitude des formules et des complications. Au cas présent, elle trouve encore sa raison dans la sensibilité exacerbée qui prédispose les Goncourt à goûter « les délicatesses, les mélancolies, les fantaisies délicieuses sur la corde de l'âme et du cœur ». Sans doute, la peinture devra connaître plus tard d'autres destins ; mais à son début, et à une époque de croyance, elle s'impose comme un interprète convaincu, recueilli, de la piété et de la foi ; le caractère extatique, loin d'être honni, semble alors nécessaire. Si les deux frères censurent sévèrement Raphaël, « c'est qu'il a créé le type classique de la Vierge, par la perfection de la beauté vulgaire, par le contraire absolu de la beauté que le Vinci chercha dans l'exquisité du type et la variété de l'expression » ; c'est encore « qu'il lui a attribué un caractère de sérénité tout humaine, une espèce de beauté roide, une santé presque junonienne [2] ». L'expression, telle

1. *L'Italie d'hier*, p. 77. — Voir encore, sur les Primitifs, *Manette Salomon*, p. 103 et 104.
2. *Journal des Goncourt*, t. I, p. 228. — Voir encore, sur Raphaël et la *Transfiguration*, même ouvrage, t. III, p. 124-126.

est la fin de l'art, aux yeux des Goncourt comme de J.-F. Millet. Les deux frères avaient été conquis par la significative beauté des lignes chez les anciens et les Primitifs; à leurs descendants ils demandent de « vivifier la forme » par le mouvement et la couleur; ils vengent les peintres de tempérament du mépris auquel l'académisme les a condamnés; ils évoquent Shakespeare devant la *Ronde de nuit*, et leur éloge de Rembrandt atteint à une éloquence telle qu'on voudrait le voir répandu par les plus populaires histoires de l'art.

Si fréquents soient-ils, les voyages en Italie, en Allemagne, en Belgique et en Hollande n'interviennent que pour fournir des éléments généraux d'information et la documentation fondamentale sur laquelle s'appuie l'étude de l'art; par-dessus tout, les destinées de l'école française intéressent Edmond et Jules de Goncourt. Le caractère, chauvin presque, de leur critique ne saurait être signalé avec trop d'insistance; dans un temps où la faveur des érudits allait exclusive au passé de l'étranger, ce fut la gloire des deux frères de protester au nom du génie national méconnu. Il vous souvient de leur passion généreuse pour les chefs-d'œuvre gothiques; le culte de la Renaissance devait compléter celui du Moyen âge, et « de la Renaissance au xviiie siècle, il n'y a qu'un interrègne, » disent-ils. A la vérité, aucune évolution de notre art ne les laissa indifférents. N'est-ce pas eux qui réclamaient, dès 1852, des expositions appelées à révéler, chaque an, « les maîtres français, de Clouet à De-

camps [1] ? » Comme initiateurs, ils n'admettent guère de parallèle qu'avec l'historien éminent dont les revendications se traduisirent par l'acte et par l'écrit ; mais tandis que M. Philippe de Chennevières étendait son enquête à toutes les périodes et à toutes les provinces, les deux frères faisaient choix d'un siècle et, pour mieux en pénétrer le secret, ils l'étudiaient non moins en philosophes et en sociologues, qu'en critiques.

Cette fois encore, surtout, des affinités peuvent être constatées entre le caractère de l'époque élue et le tempérament des écrivains ; par elles se justifie l'élan d'une dévotion si spontanée qu'on ne réussit pas à déterminer l'instant de son début. La sympathie des Goncourt s'atteste dès leur premier roman, dès leurs premiers essais critiques ; elle est déjà prépondérante lorsque, en 1854, ils raisonnent la mélancolie qui les porte, comme Michelet, à se retourner vers le XVIIIe siècle ; la conclusion de leur curieux libelle, *La Révolution dans les mœurs*, proclame, avec le lyrisme exclamatif d'un manifeste, *au nom de*

1. « Cette exposition devrait montrer au public notre art national, par le prêt des collections particulières et des amateurs ; elle devrait combler les lacunes de nos musées officiels et convier au grand jour les petits maîtres de notre école. Il faudrait qu'elle livrât à la publicité toute toile française ayant un intérêt d'art ou d'histoire, de date, de faire ou de sujet. Maintenant que les belles et curieuses choses sont presque chez tout le monde, cette exposition devrait tirer de toutes les galeries, de tous les cartons, les éléments de la statistique de l'art français, en rassemblant, année par année, toutes ces toiles, tous ces dessins dispersés, presque invisibles. » (*L'Éclair*, 1852, page 52.)

quel siècle et de quelle société les auteurs jettent la pierre à la société et au siècle présents :

« Siècle dix-huitième! siècle où la France posséda l'Europe, non à la façon de Rome par le drapeau qui flotte et le ceinturon qui commande, mais à la manière qui convient à ma patrie : par les idées, par le langage, par la gloire, par les grands hommes, par les tragédies, par les tableaux, par les statues, et jusque par les modes, populaires par l'Europe le lendemain comme la veille de Rosbach... Siècle où les batailles eurent des violons, les bastilles des maisons de Beaumarchais dans leurs fossés... Siècle où derrière Moreau il y a Chardin... Siècle qui entoura sa vie privée du gracieux, de l'élégant, du beau, semblable à ces vieillards qui aiment les fleurs autour de leur vieillesse... Siècle plein de la femme et de sa caressante domination sur les mœurs... Siècle tout humain qui parlera au cœur des hommes des autres siècles, comme l'Alcibiade de Plutarque. »

La réunion, sous un titre collectif[1], des treize monographies classiques (*Les Saint-Aubin, Watteau, Prud'hon, Boucher, Greuze, Chardin, Fragonard, Debucourt, La Tour, Gravelot, Cochin, Eisen, Moreau*), ne groupe qu'une faible partie de ce que les Goncourt ont écrit sur les œuvres et les maîtres de l'âge passé ; c'est en dehors même de cette

1. *L'Art du dix-huitième siècle.* L'édition définitive est celle publiée par Charpentier, trois volumes in-18 (Paris, 1881); elle est complétée par les *Catalogues de l'œuvre de Watteau et de Prud'hon*, par Edmond de Goncourt, 2 volumes in-8° (Paris, Rapilly, 1875 et 1876).

publication à travers les études sociales (*Histoire de la Société pendant la Révolution, pendant le Directoire, La Femme au dix-huitième siècle*), biographiques (*Madame de Pompadour, La Du Barry, Marie-Antoinette, Portraits intimes*), que se poursuit leur histoire de l'art au xviiie siècle. A la recomposer ainsi dans son ensemble, elle prend toute sa signification, qui est essentielle ; l'analyse subtile des tendances et des individualités s'y subordonne à une intelligence souveraine de l'époque ; le soin de la documentation inédite et renseignée ne le cède point à l'extraordinaire prestige d'une langue « exprimant le détail des arts du dessin, si peu accessibles au style » (Michelet). Sans revenir sur la sûreté du diagnostic, sur l'avantage assuré aux appréciations techniques par leur compétence de praticiens [1], l'effort des Goncourt se trouve une fois encore secondé par leur qualité de collectionneurs. Comme pour mieux s'imprégner du xviiie siècle, les deux frères vivent parmi les créations de son art. L'universalité de leur

1. « Leurs études sont des analyses techniques et consciencieuses qui supposent un regard d'ouvrier savant dans la partie..., attestent une entente pénétrante et quotidienne du métier. » (Paul Bourget.) — Sainte-Beuve disait du style des Goncourt qu'il « attrapait le mouvement dans la couleur » et nous avons remarqué ailleurs « que seuls des peintres-écrivains pouvaient éveiller des sensations aussi délicates et aussi puissantes de lumière, de mouvement, de nuances, définir, avec un tel succès, l'enveloppement d'une salle d'hôpital dans la pénombre (*Sœur Philomène*), la plastique de l'acrobatie (*Les Frères Zemganno*), le tournoiement de la valse (*Renée Mauperin*), caractériser enfin le style d'une toilette de femme, qu'il s'agisse de la *Fille Élisa* ou de *Chérie*. »

goût les porte à rechercher ce que les décorateurs d'alors ont produit de plus exquis, et ils ne tolèrent pour leur service, pour la parure de leurs pièces d'habitation, que le mobilier, les tapisseries, les porcelaines, les bronzes où sourient les élégances et les grâces du temps de Louis XV et Louis XVI. Le talent des peintres, des statuaires, des graveurs, les Goncourt ne le suivent pas simplement dans les tableaux, les sculptures, les estampes; ils demandent le secret de la personnalité aux manifestations d'art les plus révélatrices, aux dessins; ils en réunissent quatre cents émanés de tous les grands et petits maîtres — quatre cents qui, hier exposés, à la veille de leur dispersion, donnèrent un instant à l'hôtel Drouot le lustre d'un musée.

La réhabilitation entreprise par le livre put être considérée comme définitive, après cette suprême épreuve. Quoi qu'on en ait dit, la *furia* des enchères s'explique moins par la notoriété de la collection que par le choix des œuvres[1]; chaque vacation a

1. M. Philippe de Chennevières vient de publier dans *L'Artiste* (février 1897), sur *la vente des dessins de la collection Goncourt*, une lettre critique, où se trouve judicieusement expliqué, commenté le succès de cette vente.
La collection des Goncourt comprenait, entre autres dessins : cinq Baudouin, quatorze Boucher, douze Cochin, huit Eisen, vingt et un Fragonard, dix Gravelot, six J.-B. Huet, six Lancret, cinq La Tour, sept Moreau le jeune, huit Oudry, cinq Portail, sept Hubert Robert, trente et un Gabriel de Saint-Aubin, quinze Augustin de Saint-Aubin, huit van Loo, quatorze Watteau. — Pour mesurer la différence entre la faveur d'aujourd'hui et la défaveur de jadis, il faut comparer les prix d'adjudication et se reporter aux catalogues des ventes Valferdin, Tondu,

prouvé la justesse des opinions émises par les Goncourt et la foi fervente de l'élite en leur goût affiné. Puis, ces dessins possédaient de quoi séduire tout ensemble les amateurs d'art et les curieux intéressés par la physionomie d'un temps, par ses dehors, ses mœurs et ses habitudes de vie. Aussi, les expositions rétrospectives de 1860 et de 1879 empruntèrent-elles aux cartons des deux frères de leurs morceaux essentiels; les Goncourt et Thoré[1] ont commenté la première par le détail, et, à leur exemple, Théophile Gautier, Paul de Saint-Victor, Edmond About même se sont pris à dessiller les yeux, à rendre aux maîtres dédaignés un légitime tribut de gloire; la seconde exposition a été étudiée magnifiquement dans la *Gazette des Beaux-Arts* par M. Philippe de Chennevières, lequel n'a pas manqué de rendre justice aux merveilles de ses amis d'Auteuil[2]. A M. de Chenne-

Villot, Marcille père, Andreossy, Pérignon, Carrier, Hope, Gigoux, d'Imécourt, où beaucoup de ces dessins ont été acquis. D'après le *Journal* (tome I, p. 294), la *Revue du roi* par Moreau le jeune (adjugée 29.000 fr.), a été payée 400 fr. en 1859; *Dites donc s'il vous plaît* de Fragonard (12.000 fr.), avait coûté 142 fr. en 1859; les *Mezzetins* de Watteau (19.000 fr.), 400 fr. en 1869; les deux gouaches de Moreau l'Aîné (9.000 fr.), 1.325 fr. en 1875. (Ce furent-là, croit-on, les deux ouvrages du XVIIIe siècle payés le plus cher par M. de Goncourt.)

1. Les articles d'Edmond et Jules de Goncourt ont paru dans les n°s 6, 10, 15 et 16 du *Temps illustré*, 1860; ceux de Thoré dans la *Gazette des Beaux-Arts*, 1re pér., t. VII, p. 257-277 et 333-358.

2. Les *Dessins des maîtres anciens exposés à l'école des Beaux-Arts* (*Gazette des Beaux-Arts*, t. XX, 2e pér., p. 186-211 et 297-302). Des dessins de la collection des Goncourt ont encore figuré à l'Exposition de l'Art du XVIIIe siècle, chez Georges Petit, en 1885.

vières encore il appartint de prononcer, dans le catalogue de vente, l'adieu à la collection fameuse : il a dit de quelle manière et à quel moment elle s'était formée; il a rapproché les Goncourt des écrivains-collectionneurs de dessins, des Vasari, des Baldinucci, des Mariette; il a rappelé comment M. Reiset eut recours à la clairvoyance infaillible des deux frères, pour le classement des dessins français du Louvre... Nul hommage n'était mieux fait pour agréer à la mémoire des Goncourt.

D'après la théorie que Viollet-le-Duc a faite sienne (et qui explique la composition, le classement et le titre du musée de sculpture *comparée*), le génie se développe chez les peuples selon des lois identiques, et de là viennent les analogies offertes par des créations de dates ou de civilisations différentes. En France et au Japon, l'art suivit une évolution assez parallèle pour revêtir, vers le même instant, des caractères semblables, et, là-bas comme ici, le xviiie siècle fut l'ère de l'élégance et du charme. La loyale logique des Goncourt les empêcha de séparer dans leur admiration des ouvrages nés sous des latitudes opposées, mais parents par l'inspiration et la recherche de délicatesse; ils préconisèrent dans le même temps et avec la même spontanéité chaleureuse la remise en honneur de l'école française et la découverte de l'art extrême-oriental. Une eau-forte de Jules représente une chimère de bronze, acquise, en 1851, chez Mallinet, et on n'éprouverait point d'embarras à signaler dans les premiers écrits des Goncourt les

fréquents témoignages d'une prédilection que les années devaient sans cesse accroître. Pour juger sans parti pris leur initiative, il suffit de se reporter au moment qui la vit se produire. Vers le milieu du siècle, les rares japonisants se nommaient Baudelaire, Villot ou Burty; l'histoire de l'art du Nippon restait à écrire, et cet art lui-même était connu d'après des spécimens qui ne dataient guère que du xviie ou du xviiie siècle. Il y a donc quelque intolérance et même quelque naïveté à reprocher aux deux frères d'avoir préféré la grâce à la force, l'œuvre des modernes à celle des primitifs. Le survivant touchait au terme de sa carrière, lorsque l'art archaïque fut intégralement révélé et, dans sa vieillesse même, il ne s'en est point désintéressé, — ceci, plusieurs pièces de sa collection l'attestent. Sa compréhension, faut-il le répéter, planait sans interdire les préférences personnelles, et à ces préférences il a obéi en recherchant « ce qui avait le tour pimpant, alerte, joli, caressant au regard ou sensuel au toucher, les porcelaines coquille d'œuf de la Chine, les laques d'or japonais, les armes parachevées comme des bijoux, les Satsuma diaprés d'émaux étincelants, les dessins enlevés d'un trait spirituel et leste... » (S. Bing). Toujours en raison de l'époque, ses notions furent plutôt empiriques que scientifiques; mais il n'en a pas moins laissé sur l'invention et la technique des Chinois et des Japonais, sur les relations de leur esthétique avec celle des Grecs et des Gothiques, sur l'influence de leurs exemples, des pages qui seront toujours à citer

et à relire[1]. Edmond de Goncourt pouvait à bon droit se prévaloir d'avoir créé le mouvement d'opinion qui a relevé de l'unanime contemption les arts de l'Extrême-Orient, forcé pour eux l'accès des musées, et parmi les censeurs qui s'élèvent aujourd'hui contre son autorité, il n'en est pas un qui ne soit redevable à ses luttes de quelque avantage, à ses livres de quelque enseignement.

Rien n'était plus propre à éclairer l'étude de la civilisation moderne que la connaissance intime du temps qui a formé le nôtre et « porté en lui nos origines et nos caractères ». Il s'en faut, d'ailleurs, que les Goncourt aient sacrifié aujourd'hui à hier, et l'erreur fut grande de les tenir pour « d'aimables bénédictins », confinés dans le culte du rétrospectif. « J'ai des yeux, dit le *Journal*, qui ne voient pas uniquement les beautés du xviiie siècle, mais qui voient les beautés des siècles passés aussi bien que du siècle présent. » En l'année 1852, où les gazettes fondées par leur cousin de Villedeuil s'alimentent surtout de leur prose, Edmond et Jules de Goncourt s'exercent dans la critique de l'art contemporain; la mission leur incombe d'épier le renouveau de la peinture aux vitrines de la rue Laffitte, et tour à tour leur chronique se consacre au peintre qui meurt, à l'estampe qui paraît, à l'exposition qui s'ouvre[2]. Salonniers,

1. Voir sur les arts de l'Extrême-Orient : *Outamaro*, un vol. in-18, 1894; *Hokousaï*, un vol. in-18, 1896; *La Maison d'un Artiste*, 2 vol. in-18, 1881; le *Journal des Goncourt*, et, spécialement sur les albums japonais, *Manette Salomon*, pages 172-174.
2. Parmi ces articles de l'*Éclair* et du *Paris*, quelques-uns ont

les deux frères tiennent le rôle avec l'attention scrupuleuse de néophytes, commentant tout par le détail, le bon et le passable, le tableau et la statue, le dessin et la lithographie, le pastel et jusqu'au lavis des architectes; ils professent la générosité lucide qui néglige les réputations surfaites pour s'attacher aux vraies gloires et tirer de l'ombre le petit maître mésestimé ou le débutant inconnu... On relève une tendance mieux accusée à la généralisation et des considérations esthétiques plus hautes dans le livret sur *La Peinture à l'Exposition universelle de 1855*; les théories qui s'y trouvent développées se ressentent de la pratique de l'art et du matérialisme de l'époque. Parce qu'ils ont manié le pinceau, les Goncourt inclinent à donner le pas à la technique sur l'invention, et, avec les critiques de leur génération, ils croient à la vanité de l'art spiritualiste. A cet égard, leur brochure peut être utilement rapprochée de *La Philosophie du Salon de 1857* de Castagnary. Entre les thèses soutenues, les points communs abondent; même certitude de la prééminence de l'école française; même ardeur à proclamer la déchéance de la peinture historique ou religieuse. « La nature et

été réimprimés dans *Pages retrouvées*, Paris, Charpentier, 1886, in-18. La réunion du *Salon de 1852* et de *La Peinture à l'Exposition universelle de 1855* a formé le volume des *Études d'art*, Paris, Flammarion, in-18 illustré. (Voir, sur cet ouvrage, la *Gazette des Beaux-Arts*, 3ᵉ pér., t. X, p. 507-513). Edmond de Goncourt a écrit entre autres préfaces, celle de la vente de la collection Sichel (*Un mot sur Barye*), celle de la *Vie artistique* de M. Geffroy (*Étude sur M. Carrière*), et celle du catalogue d'exposition des eaux-fortes de M. Helleu.

l'homme, le paysage, le portrait et le tableau de genre, voilà tout l'avenir de l'art », d'après Castagnary. Les deux frères se montrent encore plus réservés ; ils hésitent sur les destinées promises au genre, au portrait, et leur espoir se confie au paysage, « victoire de l'art moderne ».

La liberté foncière du goût et un attachement profond à leur temps devaient soustraire les Goncourt aux abus de leur doctrine. Peu leur importe d'avoir défendu à la peinture d'être « le langage de la pensée », ils ne lui demanderont pas moins de « parler au cerveau de l'avenir », de fixer la vie du siècle avec son caractère et son esprit. « La sensation, l'intuition du contemporain, du spectacle qui vous coudoie, du présent dans lequel vous sentez frémir vos passions et quelque chose de vous, le Moderne, tout est là. » Nous savons contre quelle esthétique épuisée et vide Edmond et Jules de Goncourt entendent réagir en s'exprimant de la sorte, et, sur ce point encore, ils s'accordent avec Castagnary et même avec Proudhon ; mais, en même temps, ils suivent la loi de leur tempérament, ils obéissent à ce sens de la modernité, chez eux particulier et prédominant. C'est lui qui les attache à Gavarni et leur suggère la monographie un peu bien élogieuse, mais quand même définitive, où l'homme et l'œuvre sont étudiés avec une si rare pénétration. C'est grâce à ce discernement de la beauté nouvelle que le *Journal* est devenu le répertoire interrogé à plaisir par les historiens de l'école contemporaine ; et la portée de ces notes,

toutes substantielles, significatives, ne laisse pas de surprendre, si l'on songe que les deux frères les ont jetées, au jour le jour, selon les rencontres de la vie, comme en se jouant...

Toutefois, sur l'esthétique moderne, l'ouvrage essentiel des Goncourt a les dehors d'un livre d'imagination : *Manette Salomon* offre l'exemple, sans second dans aucune littérature, d'un roman sur l'art écrit par des artistes, où les héros ne sont plus ennoblis selon le canon d'une idéalisation bienséante, ni rabaissés par le parti pris d'une antipathie bourgeoise, ni rendus invraisemblables par l'ignorance du milieu. Ici, le peintre se retrouve, se reconnaît, continue à vivre sa vie. A son commerce sont familiers les personnages qui s'agitent, à son esprit les idées qui s'échangent, à son regard le décor qui se déroule, à son oreille le particulier idiome qui se parle. Parmi cette succession de tableaux, pas un qui n'atteigne à la vérité synthétisée du geste de la vie artiste : l'École des Beaux-Arts ; — le concours pour le prix de Rome depuis le premier essai jusqu'au jugement ; — le Louvre et ses copistes ; — l'atelier avec ses élèves, ses modèles, ses mystifications, ses brimades ; — le Salon, l'anxiété de la réception, l'émoi de la montre publique au jour du vernissage ; — la Villa Médicis et ses pensionnaires. Comme entr'actes, les batailles de paroles et d'idées, les disputes passionnées sur les gloires mortes et présentes, les assauts livrés à la dégénérescence sentimentale du romantisme... N'empêche, — et malgré le regret de M. Edmond de

Goncourt de n'avoir pas donné une suite à son étude, en lui proposant pour objet « le *high-life* de l'avenue de Villiers », — *Manette Salomon* demeure le classique de l'atelier, le livre sans lequel l'intimité de l'artiste resterait ignorée et qui consigne les idées, la physionomie esthétique d'un temps, l'histoire de ce qui, d'ordinaire, n'a pas d'historien.

Qu'on étudie Edmond et Jules de Goncourt comme peintres-graveurs, comme critiques ou collectionneurs, à chacun de ces titres isolément ils méritent de s'imposer : mais l'admiration qui leur est dévolue s'étonne de trouver réunis tant de dons divers, la double faculté de la création littéraire et plastique, la prescience du goût et l'autorité du jugement ; elle ne se souvient pas non plus avoir constaté subordination pareille de la vie à l'art et conception aussi noble du rôle et de la mission de l'écrivain. C'est avec la foi et l'abnégation des initiateurs, sans se laisser entraver par l'indifférence ou distraire par la haine, qu'Edmond et Jules de Goncourt ont poursuivi leur œuvre et élevé leur impérissable monument ; — tels les vieux maîtres de jadis, contestés ou incompris de leur temps, mais dont la postérité a adopté pour jamais la gloire.

1897.

J.-K. HUYSMANS

J.-K. HUYSMANS

J'écris ce nom avec un respect infini, avec le trouble éprouvé à considérer un des plus fiers esprits, avec l'émotion inéluctable à l'abord du maître auquel est allé le meilleur de notre admiration, de notre reconnaissance. L'homme, il ne me fut donné de le rencontrer qu'une fois à peine, voici bientôt six ans, au banquet intime offert par Edmond de Goncourt à Rodin ; mais aimer quelque peu l'art et les lettres suffit pour différencier entre tous le doctrinaire aux spéculations inédites, l'évocateur de réalités et de rêves, le novateur puissant de l'Idée et du Verbe ; mais telle est l'œuvre qu'elle s'impose comme l'émanation d'une individualité affranchie de tout lien, comme le symbole du labeur superbement personnel, du labeur dédaigneux des contingences négligeables ou accessoires. En cet âge de concessions au

succès, au public, d'appétits féroces, de tapage et de lucre, J.-K. Huysmans a donné l'exemple du pur, du probe artiste, désintéressé de ce qui n'est pas son art, ne visant qu'à l'accomplissement d'une volonté toujours plus altière, plus inflexible à se satisfaire. Il s'est constitué chevaleresquement le gardien de l'honneur des lettres françaises et il a justifié par avance, dans son titre et dans sa vertu, la distinction aujourd'hui officiellement dévolue, si tard, hélas! Aussi bien ceux dont il résume les ambitions hautaines ont-ils pris plus garde a l'événement que lui-même; et, pour voir attacher à l'insigne une valeur pareillement glorifiante il ne faut pas remonter moins loin qu'à l'époque des croix jadis conférées à Edmond de Goncourt et à Gustave Flaubert.

L'erreur n'avait que trop duré et nulle ne fut plus haïssable. Parce ce qu'un écrivain a professé la haine des lettres moutonnières, parce qu'il a témoigné de l'insolite dessein de ne point se profaner, de garder intacte son originalité, chacun de divaguer sur ce sage isolé parmi les fous. On a taxé J.-K. Huysmans d'adepte de la secte naturaliste; on s'est abusé à reconnaître en lui un excentrique, un visionnaire. Comme si l'indépendance de l'intellect, son constant développement n'interdisait pas tout tribut à une école, à une mode! Comme si le jeu merveilleux des facultés ne démontrait pas à l'évidence leur extraordinaire équilibre! Mieux aurait valu convenir que cette fois encore, selon l'invariable règle, le mépris

des chemins courants déroutait, stupéfiait, entraînait aux plus insanes conclusions. Ainsi celui-là entendait poursuivre l'entreprise de Flaubert, élargir le champ du roman, ne point accepter le parquage du talent, les limites de genres et de sujets ; il voulait passer du vrai à l'imaginé, mêler la psychologie à l'action, s'obliger à la méditation des sciences du Mystère ; ou bien encore, sans redouter les affres imposées à qui souhaite rendre les frissons nouveaux, il allait, comme Baudelaire mettre au service du cerveau l'appareil du système nerveux éminemment réceptif, l'impressionnabilité d'un organisme supra-affectible, — il allait découvrir les similitudes, les secrètes affinités des sensations et des apparences.

Ces aspirations ne datent pas d'hier. Elles se rencontrent en germe ou même affirmées, dès 1874, dans le romantisme fantaisiste du *Drageoir aux épices*, parmi les proses initiales de la *République des Lettres*. Conceptions réalistes a-t-on dit, *Marthe*, *Les sœurs Vatard*, *En ménage*, ces tableaux qui tiennent à jour la moderne *Comédie Humaine* fondée par Balzac? Mais c'est alors un réalisme singulièrement opposé à ce qui se trouve d'ordinaire dénommé tel, un réalisme d'ironiste flagellant, impitoyable, affichant par les dehors, autant que Degas, les plus intimes hantises et le tréfonds de l'âme. Par là éclatent l'inanité et l'incontinence des rubriques : elles ne résistent pas à la saute des contrastes ; elle sont confondues par l'impérieuse logique du *Dilemme*, s'opposant au fatalisme navré de *A vau-l'eau*, par la verve de

Pierrot sceptique succédant à l'amertume du conte cruel inclus dans les *Soirées de Médan*. Encore si ces forcenés classificateurs s'étaient pris à dégager l'intégrale connaissance de Paris, de ses aspects, de ses mœurs théâtresques, ouvrières ou bourgeoises, la particulière et adéquate vision de la capitale et de sa banlieue, décelées par ces livres et par les *Croquis parisiens*, la *Bièvre*, autour des fortifications ! Tant de remarques s'offraient plutôt que de faire de cet insoumis le servant d'un culte, plutôt que d'enrôler ridiculement sous une bannière l'auteur d'*A rebours*, de *En rade*, de *Là-bas*.

D'ailleurs sied-il d'insister quand sur ce point Émile Zola s'est prononcé naguère sans réticences? A Guy de Maupassant et à J.-K. Huysmans seuls il accorde d'avoir rénové le roman, de l'avoir conduit vers des voies ignorées du naturalisme. L'à-propos du dire demeure contestable en ce qui concerne Maupassant dont la maîtrise n'apparaît souveraine que dans la nouvelle; mais sur J.-K. Huysmans, Émile Zola a porté le jugement nécessaire et véridique. Oui, il demeure patent que *A rebours*, *Là-bas*, avec l'ampleur des questions abordées, avec les fréquentes échappées sur la Critique, la Philosophie, l'Occulte, sont, plus que des livres symptômatisant l'état d'esprit les manières d'être et de penser, les préférences de goût et d'humeur d'une époque, mais d'essentiels chefs-d'œuvre, comme *Bouvard et Pécuchet*, comme la *Tentation de Saint-Antoine*, des classiques par le nombre, la substance, la

qualité originale des idées, — par la langue aussi : une langue étonnamment pure, une langue très artiste, très ouvragée, mais simple d'apparence où le terme est l'interprète victorieusement conquis de la pensée, où le style se pare de qualificatifs riches en portée, éloignés de toute banalité imprécise, où le néologisme enfin n'est pas créé par caprice, mais au commandement de la logique quand il est irremplaçable sans préjudice pour l'intensité de la signification. Et à cause de cela encore, avec ceux de Flaubert, des Goncourt, de Barbey d'Aurevilly, de Zola, de Villiers de l'Isle-Adam, les romans de Joris-Karl Huysmans resteront parmi les romans classiques de la seconde moitié du xix^e siècle.

D'où vient maintenant que l'inégalable valeur des écrits sur l'art s'est trouvée bien avant consentie, d'où vient si ce n'est que le temps a rempli ici l'office de consécrateur, en certifiant à brève échéance le bien-fondé des opinions émises, en confirmant un à un les verdicts rendus ? Puisque Degas, Chéret, Forain, Raffaelli, Bartholomé, Gustave Moreau, Odilon Redon entraient dans la célébrité, il fallait bien ajouter foi à celui qui les avait distingués inconnus, et qui avait su présager leur gloire à la période obscure. Et vingt années, il plut à J.-K. Huysmans de promener sur l'art ambiant le regard d'un voyant, d'opérer, au premier coup d'œil, dans le fatras des expositions, le tri de la postérité.

Sa lucidité est attribuable à ceci qu'il a obéi à son instinct, épieur d'inconnu, ardent à la découverte, et

vibré à l'unisson des novateurs de la ligne, de la couleur, du décor, car il incarne magnifiquement l'âme de son temps. Pour sa règle on peut la définir de la sorte : se garder de tout exclusivisme d'école ; livrer le combat sans merci aux bastilles académiques ; abolir le privilège des réputations faites et surfaites, se hausser au rôle de justicier et rendre à l'originalité méprisée la part de renom usurpée par l'écœurante et banale imitation, mettre en garde contre l'entraînement des enthousiasmes faciles, contre la répulsion des antipathies d'éducation ; s'arrêter dès qu'une individualité s'atteste ; accueillir l'invention qui éclôt, en dégager l'imprévu, en annoncer la chance de viabilité ; et enfin s'exprimer dans une forme, voulue, appropriée, qui se varie de manière à ce que toute description devienne une image littéraire illusionnante, à ce que chaque œuvre apparaisse évoquée dans son caractère et dans sa vraisemblance, par une prose suggestive, magique.

Certes l'heure présente ne manque ni d'historiens érudits, ni de reporters à l'affût de l'actualité, ni de chroniqueurs séduisants et diserts, mais la suprématie de J.-K. Huysmans demeure inattaquée. Qu'elle le veuille ou non confesser, la critique de maintenant descend de lui, à bien peu près toute. Voyez la faveur qu'ont obtenue ses opinions, la hâte apportée à emprunter ses modes de parallèle, et de contraste, ses coupes de phrase et jusqu'à ses vocables. Nulle action ne fut plus décisive et, à la vérité, doit-on s'en étonner ? Il n'était pas arrivé de

rencontrer depuis Thoré un diagnostic aussi peu faillible, depuis Baudelaire le double don de la divination et de l'expression, qui fait des écrits esthétiques de J.-K. Huysmans des pages définitives, et de leur auteur, en ce temps, non point un juge parmi les juges, mais une personnalité unique : le critique de l'art moderne.

1893.

CHEZ ANATOLE FRANCE

CHEZ ANATOLE FRANCE[1]

Pour le docteur Edmond Bigart.

La demeure d'Anatole France présente, comme son œuvre, un spectacle plein d'enseignements et de raison. Les variations de l'humeur et les fluctuations du goût s'y réfléchissent à merveille. L'amour diligent et lucide des temps abolis, qui a suscité ce décor d'autrefois autour du geste quotidien, ne connaît plus l'écueil des limites et des spécialisations ; il bénéficie des larges perspectives qu'ouvrent un généreux scepticisme et le sens de l'universalité ; il devient l'intelligence foncière et planante des évolutions dont furent témoins, le long des siècles, l'idéal des hommes et l'état des civilisations.

A l'écart du bruit, non loin du bois suburbain où

1. A propos d'une série de peintures de M. Pierre Calmettes, exécutées dans la maison d'Anatole France.

l'oiseau chante sur la branche feuillue, c'est ici la bonne retraite, le paisible asile de la méditation, du labeur et du songe ; ici furent tracés les écrits auxquels il revint d'illustrer la pensée française, de prolonger et de rajeunir la tradition des grands classiques. N'en doutez pas : la sagesse athénienne a trouvé ici son refuge ordonné comme un hymne à Pallas et à Apollon ; l'impérieuse convoitise de l'étude spéculative et de la jouissance esthétique en a réglé la parure, et, dès le seuil, on pressent la douceur des jours égrenés dans les félicités de la vie spirituelle, parmi l'enchantement des contemplations familières.

Le génie qui a inspiré les penseurs et les artistes est immortel ; il porte en soi le don de parler à l'âme et aux sens des générations ; mais l'exercice de son pouvoir varie selon la qualité de l'entendement. Or, la voix de l'au delà paraît bien n'avoir pas rencontré de plus vibrant écho que dans ce microcosme composé selon le plan et à l'image d'un grand esprit. La passion de l'art et des livres, qu'exaltèrent à l'envi les romans, les nouvelles, s'atteste, sous d'harmonieuses espèces, à travers l'habitation où tout s'inscrit en faux contre les stériles vanités de la bibliomanie et du dilettantisme. Le passé y vit d'une vie singulière et forte. Le centre d'activité, le palladium n'est autre que la cité des livres ; Anatole France les chérit avec les infinies tendresses du philosophe, de l'historien, de l'écrivain possédé par le culte des bonnes lettres ; il les vénère comme les monuments augustes de la connaissance humaine ; leur société

prévaut, à son gré, sur la compagnie de l'ami le plus sûr ; ce sont pour lui des instruments de travail et de joie ; il les estime pour leur « substantificque moëlle » et les admire pour la dignité de leurs dehors. L'agrément d'un caractère typographique, d'une reliure séante, d'une illustration heureuse est pour le ravir, et, au crépuscule, il s'émeut de voir la nuit envahir les tablettes sur lesquelles s'alignent bigarrés, en habits somptueux ou humbles, les dispensateurs souverains de la sérénité, de l'oubli et du rêve.

Par plus d'un point, le cas d'Anatole France touche au paradoxe ; il déconcerte à force d'équilibre symétrique dans les oppositions : le don balance l'acquis, l'invention escorte le souvenir, les libres élans de la spontanéité n'entravent pas la conduite à terme des plus patientes investigations. Il y a du bénédictin et du chartiste chez ce conteur à l'imagination luxuriante, de l'archéologue versé dans le secret des techniques chez cet artiste doué du sens suprême de la beauté. Ses plus fortes délices lui viennent du souple ondoiement d'une ligne, du galbe d'un modelé, du charme assoupi d'une nuance. Dès la jeunesse, les travaux des mains pensantes se sont imposés à sa sympathie comme les signes les plus fiers de l'industrie des peuples. Averti des origines et des causes, il ne professe ni dogmatisme ni intolérance à l'égard des styles divers où se sont exprimées les époques : il goûte le Moyen âge ingénu, rude et franc, puis aussi les subtilités savantes et quintessenciées de la Renaissance ; mais, par dessus tout, l'art

4

antique l'a conquis, retenu, absorbé; Anatole France lui doit les modèles à l'unisson desquels il a rythmé sa pensée et cadencé sa phrase; et si, entre les maîtres modernes, ses préférences ont élu Ingres et Prud'hon, n'est-ce pas que le prestige sensuel de leur dessin s'est trouvé le mieux s'adapter et répondre à la volupté de son hellénisme souriant et profond?

La constitution d'un cadre de vie aménagé selon les principes d'une esthétique aussi libérale ne saurait indifférer au temps présent non plus qu'à l'avenir. Cette fois l'intérêt provoqué ne participe en rien de l'indiscrétion frivole ou malsaine qui s'attache à la célébrité et la flaire avant de la mettre à nu : c'est une curiosité d'ordre scientifique, attentive au jeu des actions réflexes, avide de saisir le jaillissement de l'inspiration à sa source et de mesurer l'effet des influences ambiantes. La révélation du milieu et l'image que l'artiste en peut tenter prennent alors, aux yeux de l'observateur, la portée d'un témoignage et le prix d'un document; leur valeur édifiante s'accroît d'autant que la représentation sait garder l'attrait discret de la confidence et qu'elle s'éclaire au rayonnement d'un cœur plus enthousiaste. Le peintre doit être pareil au poète latin qu'émeut la tristesse éplorée des choses et nous le voulons apte à répandre le trouble que recèle l'âme obscure de la matière.

A la vérité, le brusque interrogatoire d'une enquête sommaire n'a guère chance d'y réussir et ce n'est pas trop de la persuasion insistante d'un commerce suivi pour dégager le symbole des formes et des couleurs.

Le bienfait d'une amitié tutélaire a admis M. Pierre
Calmettes aux avantages que confère une longue
accoutumance; depuis tant d'années qu'il y fré-
quente, la maison d'Anatole France lui est devenue
un second foyer; l'atmosphère d'art dont elle est
saturée ne trouve plus à le surprendre ; il sait quels
calculs de la réflexion et du goût ont prémédité pour
chaque instant de l'existence l'accord d'un entour
approprié; il considère maintenant avec les grâces
entendues des regards amis cette demeure qui est
celle de Sylvestre Bonnard et de Jacques Dechartre ;
du vestibule au comble, il voit et il en fait voir, sous
l'incidence d'angles variés, l'ensemble et le détail; ses
pinceaux évoquent et définissent une à une, dans la
plénitude de leur caractère et l'originalité de leur phy-
sionomie, les pièces d'intimité et d'apparat, de délec-
tation et d'étude : voici où Anatole France lit, où il
travaille, où il repose; là, il initie les artistes à la
divulgation de ses découvertes; là, il offre à ses dis-
ciples la joie de sa parole socratique. Le mystère de
la pénombre et la quiétude du silence emplissent ces
lieux historiques, séduisants et déserts, qu'habite sa
pensée, mais d'où son effigie est presque toujours
absente; c'est le musée de sa vie que l'on s'est pro-
posé de figurer et c'est cela même qu'il fut donné de
sauver de l'oubli, de fixer pour demain.

Au xviii^e siècle, le Genevois Jean Huber s'était
complu à reproduire, dans des dessins et des eaux-
fortes sans nombre, le masque grimaçant et nar-
quois de Voltaire; un peu de l'âme d'Anatole France

se dévoilera au travers des peintures de M. Pierre Calmettes : elles montrent des jours ennoblis par un sentiment inné et tout attique de la beauté ; d'elles encore on apprend quelles acquisitions d'une culture intense ornèrent sans répit le génie, et comment la plus rare sensibilité put s'enrichir et s'affiner à la suggestion des ouvrages où l'art s'est flatté de distraire et d'adoucir la mélancolie de la destinée.

1907.

UN SIÈCLE D'ART

UN SIÈCLE D'ART

C'est le propre des sociétés vieillies de se complaire à l'évocation du passé, aux longs regards sur l'Histoire ; leur existence artificielle est surtout faite de souvenirs ; en se remémorant les âges abolis, elles éprouvent l'orgueil de survivre à tant d'orages et elles s'accoutument à approfondir la loi de leur destinée. Notre ère n'a pas échappé à la règle commune ; sa caractéristique essentielle est une recherche de la vérité passionnée et impuissante à se satisfaire ; dans tous les ordres de la pensée succèdent au caprice des inductions hasardeuses les connaissances acquises sous le contrôle d'un examen réfléchi et jamais clos. De là vient que la vision des temps révolus ne cesse pas de se modifier aux clartés des lumières nouvelles et que l'Histoire apparaît telle qu'un procès qui, perpétuellement, s'instruit ou se revise.

A n'envisager que l'Art, le souci d'une information plus sûre a porté de bonne heure la France à interroger et à remettre en lumière l'œuvre d'autrefois. Le penchant éclate durant la Révolution, qui crée les musées départementaux, ouvre au public le Louvre et le couvent des Petits-Augustins tout empli des trouvailles de Lenoir; il s'avive encore sous l'aiguillon de la curiosité romantique; l'émancipation définitive des esprits les entraîne à la découverte parallèle des civilisations étrangères et du Moyen âge. De tous côtés, à Paris, dans les provinces, on recherche les monuments, on les rassemble, on les compare au grand jour des expositions rétrospectives. Bientôt prédomine la volonté de réhabiliter le génie méconnu de la France et l'archéologie nationale se fonde... Une poursuite logique des revendications devait étendre en dehors de la période médiévale le bénéfice de ce retour d'attention et d'estime; des époques moins lointaines sollicitent le justicier, et l'on voit, aux environs de 1850, des érudits artistes, les Goncourt en tête, relever de son inconcevable discrédit l'école de la Régence et de Louis XV, par qui avaient superbement triomphé nos dons fonciers de mesure, d'élégance et de grâce.

Moins l'objet de l'étude est distant de nous, plus l'intérêt s'accroît. Le désir d'être édifié sur nos ascendants directs et sur la persistance de la tradition légitime cette surexcitation; elle s'explique aussi par l'impatience que les fils ont toujours montrée à se prononcer sur leurs pères. Le XIXe siècle ne touchait pas à son terme que l'on se prenait déjà à dresser son

testament et à juger son œuvre. Chacun entend s'élever aux considérations planantes et aboutir à de définitives conclusions; ce ne sont qu'entreprises récapitulatives et qu'inventaires de gloire; tour à tour, pour en faire honneur à leurs aînées, les générations nouvelles réunissent les dessins, les portraits, les estampes parus depuis la première République. Enfin arrive l'Exposition de 1889, où la pensée de célébrer cent années d'art va compléter ces résurrections partielles et prématurées en leur donnant le lien logique d'un plan d'ensemble et le sens d'une enquête générale.

L'événement date d'hier; mais il a été de si grande conséquence, que les péripéties n'en sauraient être rappelées en vain. Institué par Castagnary, en dépit d'oppositions très vives, et réalisé sous la direction d'Antonin Proust, le premier musée centennal n'a pas laissé d'offrir les plus salutaires enseignements.

On se le rappelle encore, implanté, comme de vive force, au milieu du palais de Formigé, du palais rose tendre et bleu turquoise, alors dans toute sa nouveauté; la nef, son pourtour et les espaces contigus — une « cage d'escalier » fut-il dit — tels avaient été les emplacements abandonnés plutôt qu'affectés aux maîtres disparus. Sur les parois du vaste palier, les toiles capitales étaient appendues : le *Sacre* de David, faisait face aux *Romains de la décadence* de Couture, et le *Saint Symphorien* d'Ingres à l'*Automne* de Puvis de Chavannes; dans les salles voisines on avait groupé les tableaux de moindre for-

mat; non sans quelque désordre, Boilly voisinait avec Manet, Millet avec Baudry; à la suite, dessins et estampes étaient installés, très à l'étroit, tandis que les sculptures, d'ailleurs fort peu nombreuses, garnissaient la nef. Alentour au contraire, les sections de l'art contemporain, étranger et français, se développaient au large, occupant, sauf cette enclave, l'édifice dans son entier. L'obstruction la plus tenace ne parvint pas à empêcher la vérité de se dégager haute et probante, tant il est certain que c'est assez d'une filtrée de jour pour dissiper les ténèbres. On avait espéré compromettre, par une relégation inique, le succès de l'entreprise, et voici que la place dévolue prenait la signification d'un symbole : avec ses chefs-d'œuvre d'antan groupés sous le dôme central, l'école française semblait l'unique foyer d'où avait rayonné au loin, partout, la flamme inspiratrice. Personne, soit chez nos contemporains, soit au dehors, qui n'ait tiré profit de ses exemples; les plus révolutionnaires d'entre les novateurs se découvraient avec leurs devanciers de secrètes attaches; en même temps s'établissait le décompte des emprunts dont l'art des deux mondes demeurait redevable à la France.

Pour contraindre notre pays à prendre conscience de son génie, il avait suffi de le révéler à lui-même. Encore s'en était-il fallu que les délais nécessaires fussent accordés pour mener à bien une pareille tâche, et le résultat fut digne d'étonner, si l'on songe au court répit laissé pour y atteindre. Organisée en quelques mois, l'Exposition centenale de 1889 ne

garda point la marque des improvisations hâtives [1]. Les plus acharnés détracteurs n'ont trouvé à formuler contre elle que des griefs d'assez mince importance. La vérité est qu'une heureuse fortune avait secondé l'effort, que les circonstances ne laissaient pas d'être favorables, et que les difficultés rencontrées (si grandes aient-elles paru alors) allaient sans cesse s'accroître et rendre plus ardue la réussite, lorsque l'instant viendrait de répéter l'expérience et d'établir de nouveau, à l'expiration du siècle, le bilan de son apport.

La création d'un département rétrospectif n'alla pas sans rencontrer les pires entraves ; derechef, il parut que c'était là une tentative redoutable à la façon d'une « concurrence », et par surcroît encombrante. Alors que la place était mesurée aux vivants, de quel droit en distraire une part au profit du passé? Un instant, chacun put croire le projet avorté, et définitivement ajournée la mise en lumière glorifiante et instructive. Si les espaces tout d'abord concédés n'étaient pas entièrement repris, du moins se décidait-

[1] « Telle qu'elle était, l'Exposition centennale, envisagée dans ses grandes lignes, constituait un ensemble magistral, attestait le goût et la science de ceux qui l'avaient organisée et offrait des points de repère suffisants pour permettre de suivre les évolutions de l'art pendant la période de 1789 à 1889. Elle justifiait l'hommage à la fois touchant et flatteur des jurés étrangers qui, dans la première séance du jury international de la peinture, proposèrent à l'unanimité l'attribution d'une médaille d'honneur collective aux exposants français. » (*Rapport général sur l'Exposition universelle de 1889*, par M. Alfred Picard, t. IV, p. 4.)

on à les réduire, à les diviser, à les morceler. En même temps, le délai apporté paralysait la volonté et l'action des organisateurs. De tant de mésaventures, la conception originaire sortait modifiée, amoindrie ; à raison des restrictions survenues et des conditions nouvelles de son établissement, le musée du siècle perdait de son importance primitive ; décidé dès la première heure, — et avec quel enthousiasme ! — dix mois à peine étaient laissés pour le réaliser, si bien que l'expérience ne servit de rien, et qu'à onze années d'intervalle la hâte ne fut guère moindre [1].

La dépossession d'une partie du Grand Palais des Champs-Élysées au préjudice de la section centennale entraînait des dispositions imprévues, commandait, en somme, l'élaboration d'un plan nouveau. Il devenait chimérique d'espérer une évocation intégrale de la peinture depuis 1800 ; en diminuant l'étendue des surfaces utilisables pour l'installation des panneaux et des toiles, la répartition définitive des locaux n'autorisait plus qu'un compromis entre l'exposition historique et le groupement de chefs-d'œuvre. On se trouvait de la sorte amené à constituer un ensemble de tableaux à peu près égal, pour le nombre, à celui qui s'était vu en 1889 [2].

1. Cet historique, succinct et documentaire, n'est dressé — cela va de soi — avec aucune pensée récriminatoire, ni en vue de pallier les fautes de l'entreprise à laquelle nous fûmes mêlé ; il a paru seulement qu'elle demeurerait difficile à comprendre et à juger si l'on ignorait par quelles circonstances la conduite s'en est trouvée réglée.

2. Voici le dénombrement comparatif, par genre, des ouvrages

Une « sélection de chefs-d'œuvre » avait constitué le premier musée centennal; qu'allait-il advenir pour le second? Devait-on renouveler l'expérience de 1889, rechercher les mêmes peintures et les exhiber à nouveau? S'y prendre de la sorte, c'était diminuer l'intérêt de la manifestation et limiter la portée de son enseignement. L'exposition centennale visait par-dessus tout à exalter l'école française. Or, je le demande, aurait-on atteint le but en montrant une école si pauvre, qu'elle ne trouvait à invoquer, pour sa glorification, que des arguments toujours identiques? Puis, sans réclamer une loi qui défende l'exportation des œuvres d'art, chacun peut prévoir le jour très prochain où les monuments nécessaires feront défaut à qui voudra suivre, sans dépasser la frontière, le développement ininterrompu de notre école de peinture. Rien de plus flatteur que l'empressement apporté par l'étranger à rechercher les

qui constituèrent les Expositions centennales de 1889 et de 1900 :

	1889	1900
Tableaux	652	682
Dessins	558	704
Miniatures	76	50
Sculptures	140	441
Médailles	129	217
Projets d'architecture	376	173
Gravures et lithographies	465	533
Objets d'art	néant	273

Il résulte de ce tableau que, sauf pour les miniatures et les projets d'architecture, l'importance de chaque section s'est trouvée accrue en 1900; ce développement est surtout notable en ce qui concerne la section de sculpture. Quant aux objets d'art, l'Exposition centennale de 1889 n'en avait montré aucun.

tableaux français du siècle; mais combien les conséquences de cette faveur demeurent fâcheuses! Il est tel grand maître, Théodore Rousseau, par exemple, dont les pages essentielles ont presque toutes émigré en Amérique, et, par malheur, le temps manquait pour les y aller querir. A Paris, depuis ces derniers dix ans, il s'est dispersé plus de galeries anciennes qu'il ne s'en est formé de nouvelles; à bien peu s'en faut, les plus riches on été mises à contribution, en s'interdisant d'y rien choisir qui ait figuré à l'Exposition précédente.

L'apport de la province s'imposa plus considérable et plus significatif encore. Je ne songe pas seulement aux envois des amateurs, mais aux prêts des musées. Il faut remonter à l'Exposition des portraits historiques, organisée en 1878 par Philippe de Chennevières, pour voir ainsi dépouillées les collections départementales. A cet égard, l'Exposition centennale de 1900 a été éminemment décentralisatrice; elle a appris à connaître maint artiste provincial; elle a prouvé que les annales de l'école française étaient impossibles à établir sans le recours à des musées trop peu connus, trop peu visités, qui seuls permettent de suivre l'enchaînement de la tradition dans notre pays. Car les chefs-d'œuvre, pour consacrés qu'ils soient, ne renseignent pas toujours sur les filiations et les tendances, tandis qu'il y a beaucoup à espérer de la révélation d'une œuvre oubliée, d'un artiste obscur. Parmi ces calomniés, pareils aux poètes maudits dont a parlé Verlaine, combien d'ail-

leurs sont appelés à triompher définitivement devant la postérité! Leur tort fut peut-être de devancer leur époque, d'employer des modes d'expression inusités; mais l'originalité n'effraie qu'à l'instant où elle se produit; c'est affaire de temps de s'y accoutumer; l'envisage-t-on avec quelque recul, les plus timorés sont les premiers à sourire de l'épouvante d'antan. Aussi l'ambition est-elle venue de restituer aux hommes et aux œuvres la place que l'ignorance ou le dédain leur avait refusé en dépit du mérite et de l'équité. Et, à poursuivre cette réhabilitation, il semble que l'on ait annexé à l'école française des fiefs ignorés et avivé son prestige de l'éclat rajeunissant des gloires méconnues.

La voie à adopter pour y parvenir était de s'élever à l'indépendance, à l'impartialité, de ne point limiter la recherche à un ordre de manifestations déterminé, mais d'accueillir toutes celles qui pouvaient apporter des lumières utiles sur les fluctuations du goût et l'orientation de la tradition au XIX^e siècle. En effet, pas plus que la nature, l'esthétique ne procède par bonds et ne se modifie brusquement; les soi-disant révolutions, objet de tant de polémiques et de tant d'effrois, sont, d'ordinaire, de normales « évolutions », lentement préparées et qui s'accomplissent à leur heure; elles ne surprennent que parce que notre perspicacité en défaut a ignoré les signes qui les annonçaient.

Il appartient aux expositions rétrospectives de découvrir les anneaux inaperçus de la chaîne, de

montrer comment tout se lie, tout se tient — et tout s'explique. Les ouvrages qu'elles groupent doivent être, avant tout, symptomatiques d'un mouvement, représentatifs de ses tendances et de ses effets, ou bien encore projeter des lueurs précises sur un tournant d'histoire. Qu'on ne redoute point leur diversité, seulement apparente : ils dégagent les traits différentiels particuliers à la race. Qu'on ne censure pas à l'excès ce besoin de changement : il dérive de notre instabilité foncière. Le ressort que le génie français montre à se renouveler est la condition même de son existence, le plus éloquent témoignage de sa vitalité. L'abondance, dont on lui fait gloire, tient à ce que, loin de s'immobiliser, il sait être infidèle à un champ d'inspiration dès que la sève s'en appauvrit, puis à ce qu'il s'assouplit et se varie, toujours plus ardent à s'émanciper à mesure qu'il se délie des entraves...

Après avoir défini l'économie de la seconde Centennale, demandons-lui, non point les éléments d'un tableau complet de l'art français — elle serait impuissante à les fournir — mais plus modestement une contribution à l'histoire de l'école moderne. Dans quelle limite une telle exposition a-t-elle influé sur l'état de nos connaissances et le sens de nos jugements? Quels aperçus nouveaux a-t-elle pu ouvrir? Quelles acquisitions lui doit-on? Quelles opinions a-t-elle confirmées, modifiées ou réformées? La réponse à ces questions constitue le but de notre examen et en fixe les bornes.

Plus le temps fuit, plus il s'avère que nous avons

une conscience tardive des évolutions de l'art et que leur origine se place à une date bien antérieure à celle communément fixée. Une suite de LXVI estampes de Piranèse, parue en 1769, renferme tous les éléments constitutifs du style du premier Empire. En 1776, dans une statue d'un réalisme implacable, Pigalle représente Voltaire nu, tout comme feront, sous Napoléon Ier, Dejoux pour Desaix et Milhomme pour Hoche. La gloire de David se confond avec celle de Vien[1]. Exécuté à Rome en 1786, l'*Ugolin* de David certifie la rupture, dès à présent accomplie, avec le maniérisme affadi des décadents; une volonté d'expression forte s'y manifeste; le régénérateur n'hésite pas; délibérément il renoue avec Poussin, « père et chef de l'école française ». Qu'est le Moderne? « La sensation, l'intuition du contemporain, du spectacle qui vous coudoie, dans lequel vous sentez frémir vos passions et quelque chose de vous. » Ainsi répondent les Goncourt, et tel il apparaît dans le palpitant *Combat de Nazareth*, qui valut le prix à Gros, lors du concours ouvert en l'an

1. Le 9 brumaire an IX les élèves de Vien s'assemblent pour fêter solennellement le « citoyen Vien »; une harangue est prononcée, dont le texte nous est parvenu; elle établit à quel point la destinée du maître et celle du disciple sont intimement mêlées : « Vien fut le maître de David; David fut notre maître, notre gloire est à David; la gloire de David est à Vien. Illustre vieillard, que ta longue carrière a été glorieusement remplie! Tes derniers jours sont aussi beaux que ceux où ton génie, à son lever, luttait contre le mauvais goût... David, ton élève (les Grecs eussent dit ton fils), tenant avec une vigueur nouvelle le flambeau que tu lui as remis, distribue une lumière de plus en plus éclatante! »

IX de la République. Le romantisme (créé de toutes pièces sous la Restauration, à ce que l'on rapportait!) reprend l'illustration de l'Histoire telle que la concevaient Choffard, Brenet, Lemonnyer et Revoil[1]. Corot s'affilie étroitement à Joseph Vernet à Hubert Robert; la gravité inattendue que le clair-obscuriste Granet apporte à traiter les sujets familiers désigne en lui le précurseur des peintres du peuple; entre Ingres et Delacroix, d'une part, et, de l'autre, Puvis de Chavannes et Gustave Moreau, Théodore Chassériau forme la transition nécessaire; Courbet, épris de claire lumière et de scènes ensoleillées (*Les Cribleuses de blé, Bonjour Monsieur Courbet!*), prépare Manet et Monet; Daubigny conduit l'école de 1830 à l'impressionnisme...

Actions et réactions s'opposent, se succèdent, se balancent parallèlement, l'atavisme influe, et sa loi s'exerce évidente ou secrète. Dans le XIX⁰ siècle, le

[1]. En ce qui concerne le retour au Moyen âge et la curiosité des civilisations étrangères et de l'Histoire, il y a eu moins innovation que reprise ou poursuite de l'œuvre des illustrateurs du XVIII⁰ siècle. Dans le panégyrique de la *Maison de Bourbon* par Désormeaux (Paris, MDCCLXXII) un cul-de-lampe de Choffard représente le transfert à la Sainte-Chapelle des reliques du roi pieux, et sur une bannière se lit en caractères gothiques : « Sainct-Loys ». Si la date de la mort de Brenet (1792) interdisait d'emprunter au musée de Dunkerque l'esquisse de la *Mort de Duguesclin* (1777), singulièrement annonciatrice d'Eugène Delacroix, on voyait à la Centennale un tableau de Lemonnyer, antérieur à la Révolution, d'une mise en scène et d'une tonalité tout à fait romantiques; il avait pour sujet : un *Trait de compassion de Blanche de Castille en faveur des habitants de Chatenay et autres que le chapitre de Notre-Dame retenait prisonniers.*

xviiiᵉ, à toute minute, se retrouve. Aussi fallait-il se garder d'ouvrir l'enquête au premier janvier 1801, mais remonter au delà pour marquer les points d'attache. Le charme d'antan s'évoque pimpant sous les pinceaux de madame Vigée-Lebrun, corrompu sous ceux de Greuze; il survit, empreint de quelque apprêt, dans les compositions de Gérard et de Regnault; il se métamorphose et s'anacréontise chez Prud'hon; pour Girodet, toute idylle devient élégie. Seul en ce siècle avec J.-J. Henner, Prud'hon conduit le souvenir auprès de Corrège. Il sait la magie de la lumière, son pouvoir évocateur; il en pressent le rôle essentiel sur les destinées de la peinture moderne. Une enveloppe diaphane, le jeu furtif du rayon sur l'éclat neigeux des chairs, tels sont les modes de séduction de ce charmeur amoureux que passionnent la volupté attristée d'un sourire naissant, la grâce de l'adolescence, l'effroi de la pudeur ingénue. Comme le poète de l'anthologie, il rêve de « donner l'essor à la couvée de petits Cupidons qui habitent en lui ». Son génie, formé à l'école athénienne, s'est avant tout soucié d'accommoder la grâce à l'antique et l'antique à la grâce. Que le but se soit trouvé inégalablement atteint, nul ne l'ignore; toutefois Prud'hon ne fut pas seul à y viser; pour le prouver, la Centennale en appelait à Fontaine, l'architecte, à Augustin Dupré, le médailleur, à nombre de sculpteurs et de peintres, Clodion et Réattu en tête. Et voyez la vertu d'aspirations communes : parmi les œuvres de Prud'hon, isolées sur un panneau spécial, s'était égaré — à

dessein — un tableau de ce Réattu dont Arles seul aujourd'hui connaît la gloire, et, loin de détonner, cette *Toilette de Psyché*, supportait sans honte le redoutable voisinage de l'*Allégorie aux sciences et aux arts*, des portraits des princesses de la cour de Napoléon, et du *Jeune Zéphyre se balançant au-dessus de l'eau*... Non loin, la pénombre prud'honienne enveloppait de mystère un portrait de mathématicien par Callet, puis une image tendre, songeuse, attachante de sa *Sœur Paméla*, par un peintre ignoré, mort à vingt-huit ans, Eugène de Larivière.

Tout autre était l'antiquité — plutôt romaine que grecque — dans laquelle David avait grandi; avec lui, c'est bien fini des visions enchantées et des voyages à Cythère; le rêve s'enfuit, et, à le voir s'évanouir, une infinie tristesse s'empare des historiens. Leur regret, qui s'aigrit ou se mue en ressentiment, va parfois jusqu'à l'injustice. On garde rancune à David de ses anathèmes contre Boucher, son grand-oncle; on maudit les divinités sévères qu'il installe sur les piédestaux des Grâces disparues. La peinture se fait austère, dogmatique; l'humanité n'y paraît plus embellie selon la fiction d'un poète, mais scrutée par le regard lucide d'un analyste moins imaginatif que jaloux d'exactitude. La volonté le possède de provoquer un retour vers l'intellectualité, de hausser son talent à l'expression du plus noble idéal. « Il faut que l'artiste soit philosophe, dira-t-il. Ce n'est pas seulement en amusant les yeux que les monuments des

arts ont rempli leur but, c'est en pénétrant l'âme, en faisant sur l'esprit un effet profond. » Puisqu'il revendique le titre de réformateur, comment le blâmer s'il répudie les pratiques courantes, s'il substitue le drame à l'anecdote, la force à l'afféterie, le sang-froid à l'emportement, les calculs de la réflexion aux spontanéités de la verve? Cet idéal rénové commande plus d'une variation dans la technique : le dessin l'emporte sur la couleur; une touche lisse et mince, un modelé par méplats, succèdent aux libres jeux du pinceau triturant la pâte savoureuse; en somme, l'influence transalpine supplante la faveur que Rubens et les Hollandais avaient rencontrée auprès de Watteau, de Boucher, de Chardin. S'en doit-on étonner, et le temps dans lequel David s'occupait à parfaire son éducation n'était-il pas celui où Lessing basait sur l'analyse du *Laocoon* le traité des limites respectives de la poésie et de la peinture, où Winckelman publiait — non sans retentissement — l'*Histoire de l'art chez les anciens*, où Mengs s'ingéniait à rajeunir le lustre, tant soit peu terni, des écoles d'Italie. Les enseignements de pareils esprits et la méditation de leurs ouvrages étaient bien pour fortifier David dans son ambition et pour lui indiquer les moyens propres à la satisfaire. Aujourd'hui, sa conception de l'antique ne laisse pas de paraître naïve, surannée; lui-même n'est pas toujours dupe de ses errements; sur le tard, il veut se créer une manière « grecque », et après la révélation des marbres de lord Elgin (1816), il s'écriera : « Ah! si je pouvais

recommencer mes études, j'irais droit au but, maintenant que l'antiquité est mieux connue[1]. »

On a fait honneur à David de ses portraits et de ses tableaux d'histoire moderne — le *Sacre*, comme le *Serment de l'armée à l'empereur après la distribution des aigles* ne sont, à parler franc, que des portraits en action. Il faut en plus reconnaître le prestige de ces vastes ordonnances, grandioses quoique froides, et applaudir à une répartition de la lumière si logique qu'elle sait mettre chaque partie à son plan et subordonner le signalement de l'individu à l'effet de l'ensemble. Sans contredit, il arrive que cet art, issu de l'étude presque exclusive de la statuaire, procède du bas-relief, et les règles en paraissent même inspirées par des exigences toutes sculpturales quand David s'astreint à dessiner le nu, les muscles, avant de vêtir son personnage. Le mode de travail est à retenir, bien que la critique s'en soit gaussée ; elle n'a pas songé qu'Ingres l'avait adopté à son tour[2] ; elle n'a pas remarqué que l'observation des Grecs et des Romains dont David était parti se trouvait, en fin de compte, le ramener à la nature.

Au premier abord il semble que Ingres continue David ; s'agit-il de portraits, des similitudes abondent

[1]. De Prud'hon, de David et d'Ingres à Puvis de Chavannes, à Gustave Moreau et à Rodin, l'action exercée par l'antiquité sur l'école française n'a pas cessé de se modifier avec l'état et les découvertes de l'archéologie.
[2]. Par exemple dans les deux études, l'une nue, l'autre drapée, exécutées par Ingres pour un carton de vitrail : *Sainte-Hélène*.

dans le dispositif et en particulier dans le rôle attribué aux accessoires[1]; mais autant David est impassible devant le modèle — comme s'il craignait que son analyse n'ait à souffrir d'un trouble de l'esprit ou des sens, — autant Ingres est passionné, ardent à exalter le galbe et le caractère. Son culte de l'antique, mieux renseigné, perçoit entre le génie de l'Hellade et celui de Rome les différences nécessaires; Ingres se délecte à étudier les vases grecs; avant de faire de Raphaël son dieu, il copie les Primitifs et calque Flaxman[2]; les civilisations de l'Inde et du Japon ne lui sont pas inconnues. Combien le disciple s'affirme autrement coloriste que le maître d'après le portrait d'Ingres père (1805), ceux de Granet (1807), de madame Panckoucke (1812), de madame de Senones (1814), de Bartolini (1820), de Charles X (1829), de madame Devauçay, du duc d'Orléans, de la princesse de Broglie, et d'après celui, si étonnant, de madame Granger, où sa collaboration[3] fut, sans aucun doute, prépondérante. A embrasser dans un seul regard la paroi sur laquelle ses ouvrages se trouvaient rangés,

1. A cet égard, il était intéressant de comparer, par exemple, le *Portrait de madame Vigée-Lebrun*, par David, au *Portrait de madame de Senones* et au *Portrait de madame Panckoucke*.
2. Pour se convaincre de l'ascendant des exemples de Flaxman, que l'on rapproche le tableau de *Jupiter et Thétis*, du musée d'Aix, des 6⁰ et 9⁰ illustrations de l'*Iliade* de Flaxman. La dévotion à Raphaël, — attestée de reste par de nombreuses copies et par *le Vœu de Louis XIII*, — s'explique sans peine : le sensualisme plastique d'Ingres s'applaudissait de rencontrer chez l'Urbinate cette jouissance voluptueuse de la forme, si fréquente au temps de la Renaissance.
3. Avec J.-P. Granger (1779-1840).

— sans entrer dans le détail de chacun d'eux pour en admirer la pénétration physionomique et la bonhomie sublime, sans s'arrêter à goûter, dans les effigies féminines, l'attrait charnel d'un modelé qui est une caresse, — de loin même, on était frappé par l'agrément du ton, sa puissance, sa franchise, et encore par sa parfaite appropriation au dessin. La concordance des moyens d'expression en vue de la fin fait de l'art d'Ingres un art complet, sur lequel ses contemporains et lui-même se sont si bien abusés, qu'il a passé, malgré son manque absolu de lyrisme, pour le plus pur représentant de la doctrine académique, tandis que la postérité reconnaît bien plutôt en lui un réaliste impénitent, inexorable, le fondateur officiel du naturalisme.

Autour de David et d'Ingres gravitent des véristes plus timides, Gérard, Riesener, Robert Lefèvre, chez qui les aventures heureuses sont fréquentes. Gros occupe en dehors d'eux une place distincte[1]. Les limites de son œuvre déterminent à souhait l'étape parcourue par l'école depuis les approches de la Révolution jusqu'à l'avènement de Louis-Philippe : de Troy n'eût pas renié la composition avec laquelle Gros obtint le second prix de Rome, et l'*Embarque-*

1. Guérin indique quelle est cette place au cours d'une causerie avec madame de Bawr : « Girodet, dit-il, dessine à la perfection; mais il porte plus loin que les autres le vice de l'école, celui de *peindre la statue*. Le dessin et la couleur de Gérard ne sont pas irréprochables, mais ils suffisent, parce qu'il y joint, surtout dans ses portraits, un goût exquis. Combien Gros cependant est plus peintre qu'eux! Il a le grandiose de l'art. »

ment de la duchesse d'Angoulême à Pauillac consacrera le triomphe du romantisme. Nous savons que l'évolution aboutira, selon la règle, à une émancipation des esprits et à la prédominance d'idées, de principes depuis plus ou moins longtemps familiers à l'art. Dès le début du siècle, avant même, plusieurs artistes s'étaient piqués d'échapper à l'antiquomanie et d'instaurer, en dépit de l'oppression, le principe de la coloration riche et chaude. David avait doué la peinture de « philosophie »; en l'invitant à refléter le tumulte de l'âme, nos angoisses, nos inquiétudes, les nouveaux venus la feraient plus humaine. La suite des dessins de Girodet pour les *Funérailles d'Atala* dénonce déjà, sous une froideur apparente, le désir de révéler l'agitation intime. Entre tous les contemporains, Gros paraît le plus sensible à l'action du milieu et celui dont l'esprit s'est mûri davantage au spectacle des événements. Il n'envisage pas la nature avec le calme de David ou la plasticité d'Ingres; la fatalité du destin le touche; ses tableaux gardent la chaleur communicative d'un cœur ému. Le *Combat de Nazareth* saisit dès le premier regard, comme une ébauche héroïque, d'une fougue palpitante. Je ne sais point de tableau plus fertile en enseignements; il constitue à lui seul une profession de foi; il découvre la genèse des efforts et des recherches qui vont suivre. Une fois qu'on l'a étudié, médité au point d'en mesurer le prix et d'en saisir la prescience, nul ne s'étonne plus de voir Géricault magnifier la douleur et montrer la torture des affamés rampant

sur le radeau battu par la vague. Désormais la peinture moderne est initiée à la beauté de la souffrance, et le domaine de l'art en semble agrandi ; libre à Charlet, à Raffet, à Boissard de Boisdenier de retracer les péripéties sanglantes ou désolées de l'épopée impériale ; libre enfin à Eugène Delacroix d'incarner la passion, le drame et le rêve [1].

Chez lui, plus d'observation directe — les portraits de Delacroix sont rares, — mais une inspiration ardente, enthousiaste, emportée à travers l'espace et le temps, et que sert une faculté d'expression immédiate, aussi spontanée que la pensée. La fièvre est à la fois dans le cerveau, dans le regard, dans la main ; à la poétique entraînante correspond une palette diaprée. L'étude parrallèle des maîtres flamands et

1. Après 1815, la tranquillité rendue au pays permettait à l'attention de revenir aux choses de l'art et de l'esprit. On savait gré à madame de Staël de dévoiler à la France le grand siècle allemand, et aux polyglottes de répandre la connaissance des littératures étrangères. De ce côté surtout se porte la curiosité, et, de 1821 à 1824, les traductions précipitamment se succèdent. En maint endroit de son *Histoire du romantisme*, Théophile Gautier insiste sur l'effet de ces révélations, sur le profit qu'en doivent tirer les peintres aussi bien que les poètes : « Quel temps merveilleux ! dit-il. Walter Scott était alors dans toute sa fleur de succès ; on s'initiait aux mystères du *Faust* de Gœthe, qui contient tout et même « quelque chose de plus que tout » ; on découvrait Shakespeare sous l'adaptation un peu accommodée de Letourneur, et les poèmes de lord Byron, le *Corsaire*, *Lara*, le *Giaour*, *Manfred*, *Beppo*, *Don Juan*, nous arrivaient de l'Orient, qui n'était pas banal encore. On lisait beaucoup alors dans les ateliers ; les rapins aimaient les lettres et leur éducation spéciale les mettant en rapport familier avec la nature, les rendait plus propres à sentir les images et les couleurs de la poésie nouvelle. »

vénitiens; la fréquentation des artistes anglais : Lawrence, Bonington, Constable, admirés par Delacroix dès leurs premières expositions; un voyage au Maroc, qui lui faisait découvrir l'Afrique aux peintres, exaltaient le sens inné de la couleur; si somptueuse soit-elle, elle reste cependant le « vêtement approprié de l'idée et du sentiment » et garde toujours une vertu suggestive de la plus persuasive éloquence; loin de faire oublier l'action, elle en exalte l'allure pathétique. La subordination de l'attrait pittoresque — à laquelle Decamps, bien moins profond, ne saura pas parvenir — décèle, autant que le répertoire des sujets, l'élévation et les tendances littéraires d'un esprit admirablement orné. « La religion, la poésie, la politique, l'allégorie, Delacroix a touché à tout », dit Bürger-Thoré. Plus que nul autre, il a vibré à l'unisson de Gœthe, de Shakespeare, de Byron, et professé la curiosité des civilisations étrangères, lointaines; la flore et la faune l'ont ébloui, et les interprétations qu'il en propose éblouissent à leur tour; il a parcouru triomphalement le champ de l'histoire sacrée et profane, ancienne et moderne, de cette Histoire dans laquelle il voit, comme Michelet, une résurrection. Telle est l'universalité de son génie, qu'il recommence la création et enfante un monde ardent, tourmenté, aux beautés de malade. En quelques tableaux, que de visions inoubliablement suscitées : *Le Bon Samaritain*, *Saint Georges* en lutte avec le dragon, *Saint Sébastien* expirant, la mêlée furieuse de Taillebourg, les croisés victorieux dominant

le paysage héroïque de la Corne d'or, *Les Femmes d'Alger* accroupies dans l'ombre silencieuse, *Les Bouffons arabes, Le Lion au Caïman, Le Prisonnier de Chillon,* puis cette allégorie qui laisse présager, dès 1827, la *Barricade* : la *Grèce expirante sur les ruines de Missolonghi!* Tous les enthousiasmes éprouvés par ses devanciers, Delacroix les partage, les dépasse, les porte à leur degré extrême ; si bien que son œuvre apparaît comme le couronnement et la conclusion logique du romantisme.

Un génie tel que celui de Delacroix — « Delacroix, un tempérament tout nerfs, le passionné des passionnés » — ne saurait qu'être exceptionnel. Autour de lui, les espérances tôt déçues, les défections, ne se comptent pas. Des titres de tableaux typiques, *La naissance de Henri IV, Locuste, Les Romains de la décadence,* sont restés dans le souvenir ; mais que sont devenus leurs auteurs ? Eugène Devéria ne vaut guère, hors de la peinture des costumes et des mœurs ; Louis Boulanger regrette à tout moment les audaces de sa jeunesse ; Sigalon se retire à Rome pour copier Michel-Ange ; les promesses de Couture sombrent dans la nuit des avortements. Et combien encore s'abusèrent à vouloir faire ressurgir le passé sans posséder les doubles dons de penseur et d'exécutant impérieusement requis. Pour un Bouchot, un Robert-Fleury, un Cogniet parfois, et plus tard un Jean-Paul Laurens, qui y réussissent, combien d'autres insupportent par leur présomption et aussi par le

dépit qu'ils nous causent d'avoir mésusé de leurs moyens! Ingres, de son côté, voit ses doctrines surtout défendues par quelques rénovateurs de la décoration murale — H. Flandrin, Amaury-Duval, Mottez — et par Delaroche, Court, E. Dubufe (Cabanel ensuite), plus estimables dans certains portraits que dans telles compositions, prétentieuses ou anecdotiques, très réputées et d'ordre souvent secondaire. Le sentimentalisme affecté d'Ary Scheffer ne rachète pas la pauvreté et l'impuissance de son invention; Horace Vernet, qui ne s'élève guère, avec le *Mazeppa aux loups*, au-dessus de la vignette de keepsake, trouve à intéresser davantage par ses batailles, inspirées plus directement de la réalité; pourtant « tout le monde fait mieux aujourd'hui », avoue tristement Jules Breton à propos d'Horace Vernet, et il rappelle combien la *Revue nocturne* ou la *Retraite de Russie* s'élèvent au-dessus du *Combat de la Smalah*. Dès 1867, Meissonier avait inspiré à Thoré une réflexion identique : « Ce n'est pas moi qui l'encouragerai, écrit-il, aux batailles de Solférino, aux souvenirs de chauvinisme. L'œuvre *militaire* de Meissonier ne tient pas auprès des lithographies de Charlet et de Raffet. » Que fut Meissonier, à parler franc? Un descendant de Gravelot et de Cochin, dont les vignettes peuvent agréer lorsqu'elles servent d'entête ou de culs-de-lampe à une page de *Lazarille de Tormès*, mais dont la prétention devient inacceptable s'il sort de son emploi pour usurper le rang de peintre d'histoire; au total, un dessinateur d'illus-

tration égaré dans la peinture, et dont la carrière fut une bruyante erreur.

Au plus fort de la bataille romantique, un artiste se rencontra pour concilier, dans une manière unique, les leçons d'Ingres et d'Eugène Delacroix. Ne voyez dans son parti, ni un jeu, ni un calcul prémédité, mais bien une résultante du tempérament. Créole d'origine, Théodore Chassériau goûtait, chez le classique, le galbe de la forme, chez l'autre, l'opulence du ton; il aspirait à donner, dans son art, la somme de ces voluptés, et la fortune lui échut d'y parvenir[1]. La raillerie, comme bien on pense, n'épargna pas son entreprise; n'importe, cette dernière épreuve venge Chassériau des dédains d'antan; il s'impose par l'autorité d'un exemple qui fut de grande conséquence sur les destinées de l'école française comme par l'originalité de son œuvre : portraits (*Les deux Sœurs*), évocations de l'Orient (*Le Harem*), de la Bible (*Esther*), de la mythologie (*Apollon et Daphné*), décorations murales aussi (*La Paix* [2]). — Une fin prématurée a pareillement frustré de la célébrité le Dijonnais Trutat; son talent, comparable à celui de Géricault, devance Henner; il n'a laissé que quelques toiles, mais la plupart confinent au chef-d'œuvre; le

1. Dans la suite, le cas d'une admiration également compréhensible et passionnée pour Ingres et Delacroix s'est encore constaté chez Bracquemond et chez Fantin-Latour, chez Manet et chez Degas,

2. Ce dernier ouvrage était un fragment, transporté sur toile, de la décoration exécutée par Chassériau pour l'ancienne Cour des Comptes.

portrait du père de l'artiste et la *Femme nue*, ont provoqué l'enthousiasme et la réhabilitation a tourné au triomphe.

Déjà les tableaux de Duplessis, de Danloux, de madame Labille-Guiard, de Delacroix surtout, portaient trace de l'influence anglaise, elle éclate encore indéniable chez Eugène Lami. Notre génération à laquelle sont seules familières les illustrations exécutées par Lami durant sa vieillesse, sur la demande des éditeurs, ne prise point à sa valeur l'auteur de la *Bataille de Wattignies*, du *Combat de Claye*, du *Contrat de mariage* ; elle l'assimile trop volontiers à Eugène Isabey qui n'est cependant point son égal. Bien français, par l'humeur, doué du sentiment très fin des élégances mondaines, Lami a, pour formuler sa notation, une touche spirituelle, verveuse, une facture large, grasse et souple dont la saveur « Boningtonienne » s'est accrue avec les années. Par surcroît il renoue avec Gabriel de Saint-Aubin ; grâce à son effort et à celui de Granet, la peinture de genre est émancipée ; malgré mademoiselle Gérard, Drolling, Taunay, Swebach, malgré Garbet même, elle ne s'était guère élevée au-dessus de la miniature du temps de Leprince, de Demarne, du temps de Boilly dont le talent documentaire n'excuse qu'à demi le métier propret, mesquin, et la tentation serait grande d'opposer à ces façons trop jolies le franc parler provincial d'un Gamelin, d'un Maurin et d'un F.-J. Watteau de Lille.

Gardons-nous cependant d'attribuer à une époque,

à un groupe le privilège exclusif de la sincérité. Il en va de la convoitise du réel comme du besoin de rêve; ces aspirations contraires peuvent l'une ou l'autre s'affirmer par moment avec plus d'insistance, sous la pression d'abus et pour rétablir l'équilibre; loin de s'exclure, elles se complètent; elles sont immanentes et nécessaires à l'art comme à l'humanité; on les voit, chez le même individu, se succéder, se supplanter tour à tour. C'est le cas pour Granet, pour Heim, et plus tard pour Millet, Daumier, Decamps, Fantin-Latour : fidèles à l'idéal du xviiie siècle, ils eussent estimé déchoir s'ils avaient limité leur effort à la culture d'un genre spécial. François Granet [1], qu'inspire aussi volontiers une *Salle d'asile* ou *la Bénédiction des drapeaux au temps des croisades*, entraîne à l'analyse des ambiances exactes, et à la représentation de la vie des humbles; la peinture du tiers-état ne réclame plus l'excuse du sentiment ou du pittoresque; elle passe de l'amabilité de Martin Drolling à la gravité presque austère de François Bonvin. Les facultés observatrices de Heim, et d'Eugène Lami, s'appliquent à la notation d'autres milieux; même s'ils retracent quelque solennité (*Louis-Philippe recevant les députés au Palais-Royal*, par Heim, *l'Entrée de la duchesse d'Orléans*, par Eugène Lami), ils y mettent tant d'entrain, tant d'esprit, que la contrainte coutumière s'abolit, que la scène offi-

[1]. Une visite au musée d'Aix en Provence peut seule donner conscience de l'importance de son œuvre et de la diversité de ses initiatives.

cielle garde de l'aisance, de l'enjouement et de la grâce.

Tout commande que l'on rapproche Millet et Daumier : la philosophie de l'œuvre, son caractère de revendication sociale, et jusqu'à la puissance « michelangelesque » de l'expression. Un stage dans la mythologie et dans l'histoire marque leurs débuts communs. Millet expose au Salon de 1847 un *Œdipe détaché de l'arbre*, contemporain d'une seconde version du même sujet, qui figure à la Centennale, et dont Daumier est l'auteur. Ni l'un ni l'autre ne se défendront par la suite de revenir aux fictions de la Fable. Leur inspiration plane trop librement pour accepter l'interdiction d'aucun domaine. « Ne peut-on pas être remué par un livre du passé, écrira Millet, et où seraient les tableaux des *Croisés à Constantinople* et de *La Barque de Dante* si Delacroix avait été obligé de peindre *La Prise du Trocadéro* ou *L'Ouverture des Chambres ?* » De fait, Millet illustre *Phébus et Borée*, et donne des *Étoiles filantes* un poétique symbole. Dans le même temps, il confie à ses tableaux rustiques (l'*Homme à la Houe*, le *Retour des Champs*, la *Femme faisant manger son enfant*) la protestation douloureuse de la race asservie à la glèbe. Daumier, de son côté, envoie au concours de 1849 une allégorie de la République — qui mérite maintenant encore de devenir l'emblème d'une démocratie, — au Salon de 1851, l'admirable fusain de *Silène*, puis il se prend à figurer l'exode des *Émigrants* essaimés sur la route. L'ironie de ses aqua-

relles — médecins, amateurs, magistrats, — de ses lithographies; est souveraine ; le dommage est qu'elles ont absorbé à leur profit tout le crédit d'admiration ; sauf une élite, personne ne s'inquiétait des tableaux, et voici qu'ils apparaissent de primordiale importance, dignes, pour la suggestion morale, d'un Molière et d'un Balzac. L'expression du sentiment, tendre au populaire, farouche et sarcastique pour le bourgeois, y revêt des dehors d'une puissance inouïe. D'où vient, si ce n'est que les mâles qualités du faire, que la profondeur du ton, semblent donner plus de définitivité à la pensée, si ce n'est aussi que la matière, la patine sont superbes et que ces scènes, qui se haussent souvent au tragique, s'enveloppent, selon l'occurrence, d'une atmosphère tantôt grise, funèbre, tantôt chaude, ambrée, dorée, à la Rembrandt. L'âme du peuple, du peuple de Paris vit, s'agite et souffre dans ces images de porteuses de linges accablées sous le faix, dans cette toile intitulée *Le Drame*, où les spectateurs s'exclament, se lèvent, battent des mains, sont en émoi, hors d'haleine, et dans cette autre encore, qui montre la foule se ruant houleuse par la chaussée, dans l'enthousiasme et l'ivresse des jours d'émeute. Que Daumier ricane ou se révolte, que ce soit de sa part raillerie, colère ou pitié, le même grandissement de la vision, la même exaltation de la forme, investit son art d'un prestige héroïque, surhumain.

Tandis que Cals approche Millet, que Tassaert amalgame Prud'hon avec Greuze et choit dans un sentimentalisme élégiaque ou leste, Courbet, nourri des

leçons des maîtres espagnols [1] et imbu des doctrines de Proud'hon, exige la vérité, rien que la vérité. Sur l'ordre des sujets, il est intraitable ; hors l'immédiat, le réel, le littéral, rien ne vaut ; pourtant la belle sûreté de la technique masque l'étroitesse de l'esprit, l'incertitude et la vulgarité du goût ; au point de vue du métier, sinon du sujet, l'ascendant exercé par ses exemples est reconnaissable dans la *Suzanne au repos*, d'Henner, dans le *Déjeuner sur l'herbe* de Manet, dans l'*Assassiné* et l'*Homme qui dort*, de Carolus Duran, dans la *Femme aux Chiens*, de Legros, dans les paysages de Pointelin. Courbet comprit, mieux que quiconque, la beauté de la forêt, de la faune, de la mer ; il fut parmi les premiers à se préoccuper du plein air, à rendre les reflets bleutés de la neige, à vouloir les clartés épandues au faîte des collines (*Le Jura*), dans la plaine (*La Sieste*) ; après un demi-siècle, les rayons qui illuminent la scène de *La Rencontre*, — d'une outrecuidance comique, bouffonne presque, — n'ont rien perdu de leur limpidité et de leur éclat ; mais tout de même, chez Millet et chez Daumier la définition de l'être et du milieu est autrement saisissante.

N'eût-elle réussi qu'à proclamer la parité de Dau-

1. Old Crome, Bonington, Constable, avaient aidé les paysagistes de 1830 à découvrir la terre de France. Les exemples de l'école espagnole ne furent pas moins féconds en avertissements utiles lorsqu'il s'agit de rénover la peinture de mœurs, en traitant, « dans toutes les classes sociales l'homme pour l'homme, selon son mérite et dans les proportions de la nature ».

mier avec les maîtres de la peinture, la Centennale de 1900 aurait déjà trouvé une raison d'être suffisante. On lui doit encore le premier essai d'une exposition du Paysage : sommaire à coup sûr — cinq salles seulement avaient pu y être affectées, — elle n'en découvrait pas moins comment l'école s'est fondée, les phases qu'elle a suivies, puis les acquisitions et les affranchissements incessants qui ont assuré son développement et sa prééminence. A défaut de Joseph Vernet, de Fragonard et de ses « vues agrestes », Louis Moreau, Hubert Robert, Pillement, Bruandet, revendiquent le legs du xviiie siècle. Viennent ensuite les italianisants : Valenciennes, Victor Bertin, Bidauld, Rémond, Aligny, aux yeux de qui tout horizon réclame les ruines d'une fabrique ou la mise en scène d'un épisode d'histoire. Des révolutionnaires se libèrent du préjugé : ceux-ci — Georges Michel, Jules Dupré Eugène Isabey, Hervier, — à l'imitation des peintres anglais; les autres — Paul Huet, La Berge, Cabat, Flers, Ziem — au commandement de l'instinct; ils aiment la campagne pour elle-même et lui conquièrent le droit à une représentation indépendante. Corot pourtant ne renonce pas aux fables et à la mythologie (la critique réaliste ne manquera pas de lui en tenir rigueur); mais s'il anime de scènes antiques, de nymphes et de satyres les forêts et les bois, c'est pour mieux extérioriser son état d'âme et faire plus sensible au regard le ravissement, l'extase éprouvée au spectacle de la nature; par le charme, le recueillement il l'emporte sur tous. C'est son émotion qu'il veut

peindre et, à proprement parler, c'est cela même qu'il peint : la poésie des aurores, la mélancolie des crépuscules, le frisson des branchages, l'évaporation des rosées par les matins d'été, la lente fuite des nuages, l'immatériel, l'impalpable. Pour nous toucher de la sorte, point d'autre suggestion qu'une souveraine harmonie qui enveloppe comme d'une atmosphère de rêve les lacs, les bois, les prairies ; point d'autre artifice qu'une palette où abondent les roses éteints, les verts cendrés, les gris d'argent, d'exquises nuances douces à l'œil comme l'effeuillement d'un bouquet pâli. Cette fois, ainsi qu'en 1889, il s'atteste le maître radieux du paysage français au XIXe siècle, et à nouveau, se confirment les ressemblances par où les intérieurs de Corot se rapprochent de ceux de Vermeer de Delft, j'entends le sentiment intense de calme et d'intimité, l'extraordinaire caresse de la lumière douce, tamisée, partout épandue...

Les deux héros de Barbizon, Théodore Rousseau et Jean-François Millet, ne nous touchent guère moins, parce que leur dévotion à l'éternel modèle fut, elle aussi, absolue, attendrie, encore qu'ils procèdent de systèmes dissemblables : celui-là volontaire, rationnel, avide d'analyse patiente, humble et sincère à l'égal des anciens Hollandais, l'autre, philosophe, porté vers la généralisation, s'élevant d'emblée à la synthèse... A côté de ces confirmations de prééminence, des leçons précieuses se dégagent : ainsi, les différences qui séparent Jules Breton et Feyen-Perrin de J.-F. Millet; ainsi, la réputation surfaite de Rosa

Bonheur ne résistant pas au parallèle avec Troyon et le caractère conventionnel, vieillot, des tableaux à costumes de Diaz, souligné à plaisir par le voisinage des féeries de Monticelli, si prestigieux en ses bons jours; ainsi, la découverte des paysagistes méridionaux de Constantin et Dagnan à Loubon et Guigou; ainsi le crédit grandissant des petits maîtres, Lafage-Laujol et Chintreuil, Lépine et Boudin, puis l'exacte détermination du rôle insoupçonné de Daubigny. A la différence de Corot et de Rousseau, Daubigny, se préoccupe moins du choix du motif que de la justesse de l'effet; dans son âpre convoitise de la vérité, il diversifie sa technique; vers la fin surtout, il procède par taches égales, juxtaposées, qui s'assemblent et se fondent à distance, (le *Ruisseau sous bois*). Cette division régulière de la touche, l'impressionisme la complètera par la division du ton, déjà utilisée par Delacroix; il s'absorbera dans la fascination des ensoleillements, dans l'étude des vibrations, et avec Cézanne, avec Claude Monet, avec Renoir, avec mademoiselle Berthe Morisot, Sisley, Vignon, Gauguin, Guillaumin, le paysage verra renaître en notre pays la gloire et l'influence que lui avaient assurées les maîtres de 1830.

Au groupe impressionniste, plutôt encore qu'à Manet, la peinture moderne est redevable de son évolution vers la clarté. Le talent de Manet s'est formé dans le commerce des Espagnols et de Frans Hals. Les initiateurs auxquels ont été ses préférences sont d'admirables praticiens, que l'aisance spontanée

de leur maîtrise entraînait à rendre la vie exubérante. Edouard Manet préconise la recherche des tons francs et le libre maniement de la brosse (voyez ses natures mortes, le *Saumon*, les *Pivoines*, les *Asperges*), et la matière de ses tableaux ne cesse point de s'émailler avec l'âge. Cependant il est conduit par sa nature à saisir et à dégager le caractère des spectacles particuliers à la capitale et à son temps; la *Musique aux Tuileries* (1861) et plusieurs scènes de courses (1863) sont parmi ses plus anciens ouvrages. A mesure que les années passent, ce sentiment du Moderne s'exalte; en même temps, l'exemple de Claude Monet favorise l'éclaircissement progressif de la palette; toutefois on ne verra point Manet s'appliquer, avec les Impressionnistes, à noter le poudroiement de la lumière diffuse et les jeux ténus de l'enveloppe; il ne se soumet pas à la loi du contraste simultané et du mélange optique; ses visées ne le portent pas plus que Cézanne, pas plus que Bazille et que Degas, à la consignation exclusive des phénomènes lumineux. Amoureux du beau ton, Cézanne, maître peintre, dessine et modèle en pleine pâte; dans la même voie que l'auteur de l'*Olympia* s'efforce Bazille, tombé en héros au combat de Beaune-la-Rolande; mais peut-être posséda-t-il avant et plus que Manet, l'intuition de l'ambiance : la *Femme au pied d'un arbre* offre le premier exemple d'une figure montrée par la campagne ensoleillée s'enlevant en clair sur clair. L'origine languedocienne de Bazille peut ne pas être étrangère à l'ordre de ses recherches; parmi ses œuvres peu nombreuses,

plusieurs ont été exécutées, sinon à Montpellier même, où il est né, du moins dans le Midi. L'art d'Edgar Degas est, au rebours d'essence et de quintessence parisiennes; le champ de courses — qui avait déjà fourni à Géricault plus d'une inspiration heureuse, — l'opéra, le café-concert, les ateliers l'attirent et l'intéressent; il dévisage les chanteuses, les ballerines, les jockeys, les ouvrières en action ou au repos; il surprend en des accroupissements batraciens les baigneuses occupées à purifier leur chair dans le secret de la réclusion. Qu'est pourtant cet analyste aigu et méprisant de la vie moderne? Un disciple lointain de Ghirlandajo, qui copie Poussin, s'affilie à Ingres et subit l'attirance des estampes japonaises que collectionnaient déjà Rousseau et Millet, Manet et Monet. De toute évidence, le titre de chef de l'école du plein air revient en propre à Claude Monet; il a repris, poursuivi et fait triomphalement aboutir les recherches « luministes » encore timides, indécises et confuses de Courbet; nul ne s'est montré à ce point puissant et subtil, pareillement apte à fixer les plus rapides, les plus fugitives visions et à différencier, dans leurs états successifs, les variations de l'atmosphère; jamais facultés picturales n'ont été mises au service d'un appareil de perception optique aussi affiné et aussi sensible; au résumé, le paysage moderne n'a pas compté, en dehors de Turner et de Corot, de maître de plus fière envergure. Renoir, transfuge de l'atelier Gleyre, comme Monet, est, comme lui, acquis à la doctrine

nouvelle; la *Jeune fille dans le jardin* ou *En été*
(Salon de 1869) montre son talent en voie de formation; il serait curieux de comparer à ce tableau le *Portrait du Grand-Père* exécuté dans la suite par Bastien Lepage et qui figura au Salon de 1874; c'est de part et d'autre le même compromis ou, si l'on veut, la même lutte entre la soumission à l'enseignement classique et les tendances vers une expression d'art moins factice, plus sincère et plus directe; mais, alors que l'audace de Bastien-Lepage ne s'aventure guère au delà, l'émancipation de Renoir est sûre, continue et, en même temps, sa palette s'irise des plus délicates nuances. La rue grouillante, la banlieue et ses canotiers, le théâtre et son faste, le Moulin de la Galette avec ses buveurs attablés, les bals où tournoient les couples amoureusement enlacés, voilà les thèmes familiers à ce notateur du plaisir parisien demeuré fidèle à la tradition du xviiie siècle. A côté de lui, Seurat, dont l'action ne laissa pas d'être considérable, et Pissarro, qui anime ses paysages urbains ou rustiques d'une figuration singulièrement agissante, ambitionnent de donner à la technique la certitude de l'analyse scientifique et fondent le néo-impressionnisme.

D'Eugène Delacroix à Claude Monet et à Lebourg, la peinture française n'a pas cessé de bénéficier du recul de nos frontières jusqu'au Sahara. Eugène Delacroix a excellé dans cette représentation de l'Orient; elle a fourni le prétexte des jeux contrastés de l'ombre et du rayon auxquels s'est divertie l'habi-

leté prestigieuse de Decamps et celle moins coruscante de Marilhat. Tel s'y montra sincère : Belly ; précis : Berchère; expressif : Dauzats; brillant : Regnault; ému : Guillaumet; aimable : Fromentin. Il en est un pourtant dont les tableaux de l'Algérie et du Maroc bénéficièrent du prestige que confèrent un tempérament enthousiaste et une sympathie innée pour les civilisations du Levant; son effort passa presque inaperçu, et contre Alfred Dehodencq s'ourdit la conspiration du silence. Installé dans sa gloire, il paraît à cette heure former le trait d'union entre Delacroix et Manet. Ses scènes de la vie espagnole (*Bohémiens et Bohémiennes au retour d'une fête en Andalousie*) procèdent d'une analyse des mœurs compréhensive, pénétrante, qu'il est curieux d'opposer à l'observation souvent extérieure, anodine, chez les notateurs du pittoresque exotique qui se sont relayés le long du siècle, de Schnetz et Papety à Montessuy, à Ulmann, à Eugène Giraud, à Heilbuth. La mémoire est encore chère d'un initiateur, Bonhommé, le puissant peintre de l'usine et de la mine, — rival heureux de Menzel dans la *Fonderie du Creusot*, — et d'un Lyonnais, Vernay, qui animait la matière, douait la représentation des fleurs et des fruits d'un relief, d'une vraisemblance, dignes de Cézanne, de Manet ou de Quost.

Ricard, dont les effigies léonardesques hantent inlassablement; Ribot, qui va de Chardin à Velazquez et à Ribera; Boulard évoluent dans les demi-ténèbres où se complaisent aussi d'anciens élèves de la Villa

Médicis, Hébert, Sellier, Henner, Falguière : écœurés par les fadeurs néo-grecques de Hamon, de Gérôme, et préoccupés de l'au-delà, ils demandent à l'ombre de prêter la magie de son entour aux apparitions qu'éclaire le rayon qui tremble. Au nom de l'idéal outragé, protestent et réagisssent encore le franciscain Gaillard, Paul Baudry, Élie Delaunay, portraitiste hors de pair, Gustave Moreau et Puvis de Chavannes. Admettre avec Ary Renan comme règles de l'esthétique de Moreau le principe de la « belle inertie » et celui de la « richesse nécessaire » équivaut à reconnaître chez lui la survivance de la double et parallèle dévotion à Ingres et à Delacroix. L'Orient et la Bible ont sollicité Moreau ; mais le domaine est trop étroit pour son imagination, hantée de littérature, pour son goût, obsédé de ressouvenirs, qui aspire au luxe des mises en scène féeriques et des figurations opulentes : alors Gustave Moreau peint le drame antique et ses fatalités (*Médée et Jason*), les légendes du roman olympien, les colères des dieux et leurs amours (l'*Enlèvement de Déjanire*); alors il donne des fables de la Fontaine ce commentaire à l'aquarelle qui est comme « le résumé de sa poésie et la clef de son symbolisme ». L'idéal de Puvis de Chavannes s'incarne en épisodes d'humanité élevés à la généralisation (*Ludus pro patria*). La communauté de vues avec Chassériau est si indéniable, que l'on trouve, textuellement répété presque, dans le *Travail* de Puvis (Musée d'Amiens, 1863), le groupe des forgerons qui appartient à la composition de la *Guerre* de

Chassériau (ancienne Cour des Comptes, 1848).
Puvis de Chavannes ramène la décoration italianisante de Baudry au sens de l'humanité et à l'observance du rationalisme technique; il la veut parallèle à la vérité et à la vie, sous les pâleurs appropriées de la fresque; il convoite pour elle l'enveloppe aérienne, dans le but de la mieux incorporer à l'architecture ambiante; il donne au paysage une importance grandissante qui lui permet de situer l'invention et d'accuser les liens qui unissent l'être à la nature.

Quand les disciples directs ou inavoués d'Édouard Manet — Roll, Gervex, Duez, Butin, Bastien-Lepage, — proposeront comme fin à leur art la figuration du milieu social, ils se rencontreront avec les élèves de Lecoq de Boisbaudran, l'éducateur sans second qui a formé les talents les plus personnels, les plus originaux de ce temps. On ne pouvait désirer pour sa mémoire un plus éclatant hommage que le rapprochement des ouvrages où Guillaume Régamey se classe parmi l'élite des peintres militaires, où Alphonse Legros, parti de la réalité, arrive au style, où Fantin-Latour, intime et profond, s'égale aux sublimes auteurs des tableaux corporatifs qui sont l'orgueil de l'école hollandaise. Fort d'une originalité qui partout s'impose, Fantin cultive tous les genres, montre un cénacle de poètes, ou bien évoque les mythes éplorés et radieux de Berlioz et de Wagner. En dehors de lui, de Régamey et de Legros, l'enseignement de Lecoq de Boisbaudran prouvait encore sa vertu bienfaisante chez Cazin — la version modernisée du *Départ de*

Judith déborde d'émotion recueillie et intense, — chez Jules Chéret, arrière-neveu de Watteau et de Fragonard, chez Lhermitte, chez Roty... Quelque vanité nous venait enfin à voir, au déclin du siècle, le génie de Carrière, de Besnard, rayonner et aller sans cesse s'affirmant avec plus d'autorité, en dépit de l'injure, rançon fatale de l'originalité; à défaut des décorations par où s'est si grandement illustré Besnard, le *Portrait de madame Roger-Jourdain* était remontré; l'opposition voulue entre les lumières artificielle et lunaire lui avait attiré, naguère, les pires outrages; il prenait maintenant la tenue tranquille des tableaux classiques. Le *Sculpteur Devillez* et une *Maternité* synthétisaient l'œuvre de Carrière, œuvre de douleur, d'intelligence et d'amour, parallèle à celle de Rodin, et dans laquelle se résume et s'amplifie magnifiquement le rêve de pitié sociale et de tendresse fraternelle de Proud'hon, de Daumier et de Millet.

D'autre part, il convenait d'assurer la représentation des artistes dont aucune création importante ne pouvait figurer à la Centennale, soit à cause du défaut de place ou des risques de transport (constants pour la grande sculpture), soit en raison de la règle suivie de ne rien réexposer de ce qui parut en 1889. Par quel moyen pallier cette absence, si ce n'est en faisant appel à l'ébauche? Chacun devine l'agrément apporté par ces inventions spontanées et libres au milieu d'un ensemble qui n'eût pas laissé de paraître un peu bien sévère si l'on n'y avait rencontré que l'expression

définitive d'une pensée toujours mûrie à loisir. Cependant la présence de productions de primesaut, où l'artiste s'avoue et se livre dans le feu de l'inspiration, n'était pas uniquement apte à fournir un lien et à déguiser l'enseignement sous un aspect plus varié ; elle le fortifiait, elle découvrait le tréfonds du tempérament et mettait l'observateur en contact direct avec l'individualité même de l'artiste.

Puis, combien de fois n'arrive-t-il pas que la verve se calme, se compasse, durant la lente conduite à terme d'une trop vaste entreprise ? Les galeries de Versailles abondent en exemples décisifs de vocations contrariées et de méconnaissances des ressources natives. Nombre de titulaires de commandes, même parmi les plus illustres, ont déplorablement failli parce qu'ils se méprenaient sur leurs propres forces. Ne réussit pas qui veut à illustrer l'Histoire ; dans l'espèce, la faculté d'agencer une vaste machine ne saurait suffire ; il faut qu'un métier approprié vienne mettre en valeur la composition afin de lui donner tout son sens et son plein effet. Bien avant Louis-Philippe et son musée, des peintres s'étaient fourvoyés en convoitant, pour leurs ouvrages, un format hors de rapport avec leurs aptitudes ; rapprochez, en votre pensée, deux esquisses exposées à la Centennale : la *Leçon de labourage* de Vincent[1] —

[1] Vincent était représenté, d'autre part, par deux portraits, l'un dessiné, l'autre peint ; ainsi s'attestait chez lui le don spécial de l'observation physionomique. Ses charges de camarades et d'amis, auxquelles, sauf Renouvier, nul n'a guère pris

si symptomatique des hantises du temps — puis la *Mort de Priam*, par Guérin, des tableaux eux-mêmes (qui se voient l'un au musée de Bordeaux, l'autre au musée d'Angers), vous percevrez à quel point les dons précieux viennent à se diluer, à s'évanouir même, quand les dimensions de la toile atteignent au monumental. D'ailleurs, qu'il s'agisse de *Psyché et l'amour* par le baron Regnault, ou de la *Mère nourrice* par mademoiselle Gérard, de l'extraordinaire *Combat de Nazareth*, par Gros, ou du *Naufrage de la Méduse* et des *Jockeys* de Géricault, du *Prévost démontrant les panoramas*, par Cochereau, ou de l'*Étude de bataille* de Heim, de la *Mort de César* de Court, ou du même sujet traité — avec quelle fougue admirable! — par Bouchot, du *Maréchal Ney à l'arsenal d'Innsbruck*, par Charles Meynier, ou de la *Barrière de Clichy*, par Horace Vernet, de la *Courtisane*, par Couture, ou de *Françoise de Rimini aux enfers*, par Ary Scheffer, du *Passage de l'Alma*, par Pils, ou du *Combat à la gare de Styring*, par Neuville, le prestige de l'ébauche ne cesse point de s'attester : elle offre, en dépit des abréviations, une synthèse exaltée des facultés de son auteur. Jamais Eugène Devéria ne parut plus apte à caractériser l'humeur et la mode que le jour où, en vue de quelque concours, il

garde, diffèrent des benoîtes « calotines » de naguère; l'ironie y est plus mordante; elles devancent Debucourt et J.-B. Isabey; elles signalent une importance inaccoutumée donnée au dessin d'humour, et, par là même, décèlent en Vincent un fondateur ignoré de la caricature moderne.

enleva, d'une brosse alerte, le curieux *Serment du roi Louis-Philippe à la Chambre des Députés, le 9 août 1830*. D'autre part, la place assignée parmi les décorateurs à un Puvis de Chavannes, à un Delaunay, à un Galland, à un Lenepveu même, ne pouvait être marquée que par un projet, une réduction éveillant le souvenir des pages célèbres qui forment aujourd'hui, avec leur cadre d'architecture, un tout inséparable; quant à Baudry, les cartons des compositions destinées au foyer de l'Opéra s'ajoutaient, en toute opportunité, au *Jugement de Pâris*, à la *Madeleine* et à maints portraits, afin de rappeler quelles tâches diverses avaient absorbé un talent impressionnable et souple, en continuelle évolution.

La section des dessins du siècle constituait, à vraiment parler, une exposition spéciale; par le nombre elle l'emportait sur les collections réunies au quai Malaquais en 1884 et au Champ-de-Mars en 1889. L'extension donnée à ce département répondait au désir, déjà signalé, d'apporter un complément d'information nécessaire en révélant des productions renseignantes entre toutes et trop souvent tenues loin du regard dans les musées, chez les amateurs même. Le dessin n'est-il pas seul à posséder « le pouvoir révélateur et la vertu suggestive »? Nulle part on ne pouvait mieux suivre le moderne épanouissement de notre génie émancipé que dans ces sténographies directes, dépourvues d'artifice ou d'apprêt.

A cet égard, et par exception, la convenance des locaux s'accordait à seconder les vues de l'organisa-

teur : au premier étage des halls courts une galerie étroite, offrant trop peu de recul pour qu'aucune toile importante puisse être accrochée sur la paroi, mais qui permet l'utilisation des surfaces murales, d'ailleurs considérables, si l'on n'y dispose que des œuvres de dimensions restreintes, comme sont d'ordinaire les dessins. Les deux nefs en furent garnies ; encore les ouvrages rehaussés de couleur ne prirent-ils pas place sur le palier ; un plus sûr asile leur était garanti dans les salles du rez-de-chaussée, à l'abri de l'éclairage direct et des clartés trop violentes. A quelles raisons était dû l'intérêt passionnant de l'ensemble ? La question s'est trouvée ailleurs étudiée[1]. Ce fut déjà une particularité, et non la moindre, d'admettre au bénéfice de la divulgation les sculpteurs, de Clodion, — dont le mode d'écriture semble parfois présager Daumier — à Barye, à Pradier, à Carpeaux, à P. A. Graillon ; les graveurs, de Méryon et Bracquemond à Gaillard, Chifflard, Jacquemart et Buhot ; les architectes, de Fontaine à Viollet-le-Duc ; les humoristes, de Henry Monnier à Gavarni, de Guys à Edmond Morin, et même les « lettrés artistes », de Victor Hugo à Théophile Gautier. On retiendra encore que le degré d'avancement ne guida en rien le choix et que nul ostracisme ne bannit le crayonnage vague, sommaire, s'il était jugé édifiant. Qu'est d'ailleurs le croquis ? Une manière de confidence, le balbutiement

1. Voir la préface des *Maîtres du dessin* (Chaix éditeur) ; la seconde année de ce recueil a été consacrée, dans son entier, à la reproduction des plus beaux dessins exposés à la Centennale (49 héliogravures in-4°).

d'une pensée qui se cherche et qui s'élucide sous la contrainte de la définition graphique. Le croquis fixe la vision à jamais évanouie, délaissée; il contient en soi le germe de la création future; que plus tard il y ait ou non reprise et développement de l'idée formulée durant l'éclair d'une illumination soudaine, le prix reste invariable de cette expression, qui est presque encore du rêve et qui offre la plus sûre initiation aux dessous de l'œuvre.

Ils en eurent bien conscience ceux qui s'attardèrent devant les cadres à suivre à travers l'inquiétude des recherches, la genèse de la *Médée*, de la *Bataille des Cimbres*, l'élaboration des *Funérailles d'Atala*, de la *Revue nocturne*, du *Wagon de troisième classe*, de l'*Apothéose d'Homère*, ou qui se plurent à rapprocher l'interprétation dessinée et peinte d'un même sujet, comme il était loisible de le faire pour l'*Amour et Psyché* du baron Regnault, pour le *Zéphyre* de Prud'hon, la *Mort de Priam* de Guérin, le *Naufrage de la Méduse* de Géricault, le *Contrat de mariage* de Lami, la *Paix* de Chassériau, le *Pêcheur à la coquille* de Carpeaux, le *Déjeuner sur l'herbe* de Manet. D'aucuns prirent texte de leur contemplation pour aboutir à quelque remarque utile : ils constatèrent que, chez les chefs de l'école de 1830, chez Corot, Théodore Rousseau, Troyon et Daubigny notamment, la préoccupation de la lumière, de l'ambiance, était peut-être restée plus évidente sur ces feuilles que dans certain tableau dont le temps a assourdi l'éclat.

Défendons-nous cependant de paraître n'attribuer au dessin qu'une valeur d'indication, tandis qu'il constitue un moyen d'expression complet en soi. C'est bien ainsi que l'ont entendu certains maîtres qui, pour s'être immortalisés par leurs toiles, n'en ont pas moins récolté de la gloire à manier le crayon ou à promener sur le bristol le pinceau humide. Le débat est encore ouvert, et l'on n'aura pas décidé avant longtemps si les dessins de Prud'hon, d'Ingres, de Heim, de Millet, si les aquarelles de Granet, de Lami, de Daumier, de Gustave Moreau, l'emportent ou non sur leurs peintures. Au sujet de trois autres artistes, point de doute cependant : Saint-Marcel, Ravier et Méry affirmèrent à coup sûr ici, mieux que dans leurs tableaux, l'originalité puissante et hautaine qui leur mérita d'être ignorés ou haïs jusqu'à l'heure de la justice, maintenant enfin venue [1].

Ainsi l'esprit d'équité ne cessait point de se manifester. Dans chaque partie de la Centennale, vous retrouviez la même volonté ardente de revendication et d'hommage à l'égard des sacrifiés que les caprices du goût et les revirements de la mode ont voués à l'oubli. On sait l'opinion que le meilleur historien de l'école française, Philippe de Chennevières, émettait sur notre sculpture, « qui, pour être expressive, n'a jamais été bien tranquille », et comment la pure tra-

1. A la suite de l'Exposition, quatre ouvrages ayant figuré à la Centennale sont devenus, par un don gracieux, la propriété de nos musées nationaux. Ce sont : la *Femme couchée* de Trutat, la fresque de Mottez, le *Portrait de curé* d'Henner, et la *Sortie de bain* de Cabet.

dition nationale s'est transmise de Houdon à Rude, de Rude à Barye, de Barye à Carpeaux et de Carpeaux à Rodin. Les contestations et les disputes dont les créations de Rodin sont l'objet montrent à quel point le sentiment de la tradition est faussé chez nous. Son œuvre est la plus éloquente protestation qui se soit produite contre l'asservissement à l'italianisme, contre une statuaire fade, vide de sens, d'expression et de pensée. On y surprend la nature, rendue dans sa vérité palpitante, comme chez les gothiques, chez Puget et les grands maîtres du xviiie siècle. Des chefs-d'œuvre de Rodin intervenaient à souhait pour confirmer la légitimité de cette filiation. Une fois ce point acquis et l'enchaînement historique établi de façon irréfutable, toute latitude était laissée de poursuivre la tâche entreprise et de viser à la découverte de la beauté ignorée. L'utilité d'une exposition se mesure à la somme d'inconnu qu'elle dégage, et, lorsqu'il s'agit du passé surtout, le résultat dépend, en principale partie, de la nouveauté des éléments proposés à notre étude. Or, quelques musées provinciaux détiennent une documentation essentielle pour l'histoire de la sculpture du siècle, — tels ceux d'Angers, de Dijon, de Troyes, d'Aix, de Marseille, de Lons-le-Saulnier, de Semur, d'Avignon, de Valenciennes, — et jusqu'ici nul ne s'était avisé [1] de les appeler à favoriser une meilleure

1. Il convient cependant d'indiquer l'excellent parti tiré par M. François Benoît de l'étude des musées provinciaux dans son livre : *L'Art français sous la Révolution et l'Empire* (Paris,

connaissance des maîtres ou à révéler les écoles régionales, encore si peu appréciées et si riches en artistes intéressants. D'autre part, telle statue dont on avait perdu le souvenir ou bien que l'on s'était dispensé de revoir, la tenant pour indifférente sur l'assertion — parfaitement contestable — des faiseurs de manuels, se trouvait, une fois tirée de l'ombre et replacée à sa date, prendre une haute et probante signification.

Sans contredit, plus d'un savait et la relégation à Versailles de l'héroïque *Vergniaud* de Cartellier, du *Hoche* de Milhomme, et le sort du *Napoléon* de Claude Ramey, du *Duc D'Orléans* de Jaley, lamentablement échoués dans la cour du Dépôt des marbres, à la merci de toutes les intempéries : mais qui donc avait réclamé contre l'exil d'ouvrages qui semblent dorénavant essentiels à l'Histoire et dignes du Louvre? A plus forte raison ne prisait-on guère, sauf peut-être Chinard, de Lyon, et Grégoire Giraud, du Luc, les artistes, provinciaux presque tous, qui s'efforcèrent dans une voie parallèle à celle de Clodion et de Marin : Chardigny, de Rouen, Petitot père, de Langres, Hubac, de Toulon, Claude Ramey, de Dijon, le Flamand Latteur, le Comtois Dejoux, sans omettre Jacques-Edme Dumont, Delaistre et Mansion, de Paris ; et il siérait d'ouvrir un crédit spécial de gloire à quelques auteurs de bustes : à Corbet, qui a laissé de Napoléon une effigie, véridique entre toutes,

Quantin, 1898). Au même titre se recommande un ouvrage qui y fait partiellement suite : *La Peinture romantique*, par M. Léon Rosenthal (Paris, May, 1901).

au sourd-muet Deseine (*Madame Danton*, Musée de Troyes), enfin à l'auteur anonyme de la saisissante image de *Lepeletier de Saint-Fargeau*.

Groupée dans des vitrines, la « petite sculpture » — terres cuites, maquettes, rapides improvisations en cire — était pour la première fois citée en témoignage et invitée à remplir le même office édifiant dévolu aux esquisses, aux dessins [1]. Il n'y avait pas seulement plaisir à examiner par le détail ces menues créations, lorsqu'elles dataient du premier Empire, c'est-à-dire de la période où l'art de la figurine se survivait et où le statuaire n'était pas encore victime de la haïssable mégaloscopie; pour l'art romantique, le profit était égal et la surprise grande de noter chez David d'Angers, chez Maindron, chez Pradier, chez Gayrard, chez Schœnewerk, une inclination commune à donner de leurs contemporains des portraits d'une allure familière, qui offraient un durable souvenir et

1. La portée de cette innovation n'a pas échappé à la sagacité de M. Maurice Tourneux : « Une fois les expositions rétrospectives closes, l'enseignement qu'on peut tirer de ces groupements provisoires se dégage. Ceux-ci nous ont montré quel intérêt il y aurait à réunir des esquisses, voire même des ébauches, à des œuvres achevées et désormais classées. « *Ce qui importe*, disait Eugène Piot à propos des monuments antiques, *ce n'est pas l'ensemble, c'est le fragment.* » Cela est vrai à toutes les périodes de l'art; souhaitons donc qu'un prochain jour, le musée du Louvre ait, lui aussi, des vitrines où, à côté des chefs-d'œuvre dont il a la garde, nous puissions surprendre le balbutiement de ceux qui les ont créés et les formes demeurées indécises des rêves qui n'ont pas définitivement pris corps. » (Maurice Tourneux, *La Sculpture moderne à l'exposition rétrospective et à l'exposition centennale*, Gazette des Beaux-Arts, janvier 1901, p. 51.)

une parure « à l'échelle des demeures bourgeoises ». De sublimes représentations de fauves accusaient chez Barye le même désir de subordonner les dimensions de ses bronzes aux convenances de la destination [1].

Mettez à part les œuvres conçues en vue des places publiques, comme le *Cuvier* de David d'Angers, ou des figures exécutées pour le Salon, comme l'*Olympia* d'Étex ou l'*Ophélie* de Préault, la plupart des inventions fantastiques ou moyenâgeuses dues aux apôtres du romantisme, — le *Combat des gnomes* d'Antonin Moine, le *Désespoir* de Préault, le *Satan* de Jean Feuchère, *Angélique et Roger* par Barye, le *Portrait de Bocage* par Maindron, les *Moines* de Michel Pascal, — relèvent de ce qui se pourrait appeler la « sculpture d'appartement ». Dans la suite, les maîtres y renonceront toujours davantage, soit qu'ils la considèrent comme un genre secondaire, peu digne, soit qu'il leur suffise d'introduire au foyer des réductions, mathématiquement obtenues, de leurs grands ouvrages. Je ne vois guère que Pradier et Frémiet, — celui-ci dans sa série, à tant d'égards remarquable, des types de l'armée française, l'autre dans ses intimités féminines, si parentes de Tassaert par l'intention un tantinet grivoise, — qui aient prolongé la tradition heu-

1. Si l'on excepte le buste de *Marie Devéria* par son frère Eugène, c'est également dans les vitrines que se voyaient quelques essais statuaires de peintres; telle l'exquise image de *madame la baronne de Joursanvault*, par Prud'hon, tel le *Ratapoil* de Daumier, tel le *Portrait du grand-père*, par Bastien-Lepage.

reuse. Tout bien considéré, Pradier reste un artiste de lignée française, en lequel revit quelque chose de la volupté de Houdon, — témoin sa *Chloris*, — de l'élégance de Jean Goujon — voyez sa *Diane*; n'en déplaise à Préault et à ses quolibets, il semble que cette épreuve ait été plutôt favorable, et que Pradier reprenne un rang dont on l'avait débouté, peut-être avec trop de désinvolture. Il n'est pas moins exact qu'elle fut excessive, la hâte apportée à proclamer que les petits maîtres du romantisme et même du second Empire avaient rompu résolument avec la vérité. Pas toujours. A la Centennale, quantité d'œuvres s'inscrivaient en faux contre cette opinion courante : outre le *Duc d'Orléans* de Jaley, les bustes de Pierre Guérin par Alexandre Dumont, de Carle Vernet par Dantan jeune, les bustes de jeunes filles de Maindron, de Duret, et ceux enfin, tout à fait hors de l'ordinaire, signés par ces deux Comtois dont les annalistes ont trop souvent tu le nom : Huguenin et Besson.

A travers les tempéraments et les œuvres si dissemblables de Perraud, de Bonnassieux, de Cavelier, de Clésinger, d'Aimé Millet, de Moulin, de Carrier-Belleuse, de Carpeaux[1], le règne de Napoléon III, généralement considéré, au point de vue de la statuaire, comme une époque d'absolue décadence, semblait bien plutôt une phase de recherche, de préparation, de transition.

1. Le traditionalisme de Carpeaux se prouvait par des ressemblances avec Rude (voir le *Pêcheur napolitain à la coquille*, par exemple), avec Clodion même. Le sens du mouvement, de

Pour la période contemporaine, on eût dit qu'une gageure avait fait réunir, à l'aide des modèles ou de moulages, la suite des sculptures auxquelles allèrent les préférences des dernières générations. Point de pétrisseur de glaise qui ne figurât ici avec l'œuvre qui l'avait porté au pavois : Chapu avec sa *Jeanne d'Arc*, et sa *Jeunesse*, Guillaume avec son *Mariage romain*, Mathurin Moreau avec sa *Fileuse*, Cabet avec sa figure symbolique de *Mil huit cent soixante et onze*, Mercié avec son *Gloria victis* et son *David*, Paul Dubois avec son tombeau de Lamoricière (intégralement reconstitué et tel qu'il se voit à la cathédrale de Nantes), Frémiet avec son *Gorille enlevant une femme*, Delaplanche avec sa *Vierge au lys*, Barrias avec ses *Premières Funérailles*, Falguière avec sa *Diane*, Marqueste avec sa *Galathée*, Idrac avec son *Mercure*, Longepied avec son *Pêcheur*, Aubé avec son *Bailly*, Saint-Marceaux avec son *Arlequin*, Boucher avec ses *Coureurs*, Turcan avec son groupe l'*Aveugle et le Paralytique*, Lenoir avec son *Berlioz*, Antonin Carlès avec son *Abel*, Etcheto avec son *Villon*, Verlet avec sa *Douleur d'Orphée*, Rodin avec l'*Age d'airain*. A ces morceaux fameux une piété vigilante en avait joint quelques autres, moins populaires peut-être, mais dignes de la postérité : l'*Abel mort* de Feugère des Forts, le *Corybante étouffant les cris de Jupiter enfant* de Cugnot, la *Vénus anadyomène* de Captier, les bustes pittoresques du regretté

la vie joyeuse, voluptueuse, fait bien vraiment, de l'auteur de la *Danse*, le descendant du sculpteur des *Bacchantes*.

7.

Carriès, enfin d'Henry Cros, la délicieuse *Bérénice* qui consacre sa chevelure avec un geste lent et las que n'eût pas désavoué Chassériau.

Ne négligeons pas de rappeler comment on s'était proposé de grouper les peintures et sculptures ainsi réunies. Le mode de présentation adopté, qui équivalait à un article de foi, contenait la promesse des plus salutaires leçons. Il avait semblé qu'une exposition organisée dans un esprit avant tout scientifique se devait d'affirmer les revendications ou plutôt les conquêtes de la critique moderne, de proclamer l'unité de l'art, de montrer en lui l'expression adéquate et fidèle du milieu social. A raison même de son caractère officiel, la circonstance n'était pas favorable pour prononcer la définitive déchéance de hiérarchies surannées, déplorables, et pour convier les arts, hier « majeurs ou mineurs », à participer egalement à la glorification de l'école? Dès le premier jour, la mise à profit d'une fortune aussi rare avait été décidée; de la sorte, on se conformait, pour la période moderne, au plan suivi lorsqu'il s'était agi d'établir ailleurs[1] la qualité et le renouvellement incessant de notre goût durant les siècles qui avaient précédé le nôtre.

Des entraves multiples, suscitées par le retrait d'une partie des locaux, puis par les retards des architectes et leur inconcevable insouciance, ne permirent pas de

1. Au Petit Palais, où se trouvait organisée, sous la direction de M. Émile Molinier et de M. Frantz Marcou, l'exposition rétrospective de l'art français, depuis les origines de la Gaule jusqu'à la Révolution.

réaliser le rêve longuement caressé : au lieu d'adopter la division technique, d'isoler les peintures, les statues, les meubles, le projet consistait à classer les créations de tous les arts d'après le seul ordre de leur date, et à faire revivre la physionomie des temps évanouis par le rapprochement d'œuvres différentes de matière, de métier, mais appelés à se corroborer l'une l'autre et à caractériser les aspirations, les habitudes morales, l' « idéal » de chaque époque. Le mobilier allait former au tableau, à la figure, au groupe, un cadre approprié, souvent explicatif, ou plutôt c'est l'entour même de l'existence ancestrale qui devait se trouver reconstitué dans son entier, avec une vérité rigoureuse, singulièrement révélatrice[1]. Force fut bien d'en rabattre ; le principe seul demeura sauf : loin d'être honnis, exclus, comme naguère, les artisans virent leurs ouvrages prendre place à côté de ceux des peintres, des sculpteurs, et fraterniser dans une intimité égalitaire. En cet instant, je ne songe pas seulement aux vitrines emplies d'objets précieux — orfèvreries, émaux, céramiques, verreries — qui marquaient le centre des salles du premier étage ; je crois revoir les vastes halls des escaliers, aux parois garnies de meubles historiques dont les tonalités graves s'opposaient, sous la claire lumière, à la vive polychromie des toiles, aux blancheurs des plâtres et des marbres ; et mon souvenir

1. On pouvait se former une idée approximative de ce qu'eût été l'Exposition centennale, d'après la suite d'appartements reconstitués, de façon si intéressante, par M. Hermant, dans la section rétrospective du Mobilier, à l'Esplanade des Invalides.

va aussi à ces deux longues galeries où les sièges et les bronzes s'harmonisaient délicieusement avec les pastels, les aquarelles, les tapisseries, à la faveur d'une pénombre qui semblait reculer la vision et l'installer dans le lointain du passé.

Il n'est point besoin d'insister sur la portée de cette mise en évidence parrallèle, simultanée des arts purs et des arts appliqués ; elle marqua le terme des pires préjugés et des plus funestes errements ; on ne saurait, non plus s'étendre sur le bénéfice qui put en être tiré pour la meilleure connaissance de notre art national. L'initiative, d'une grande audace, constituait un des traits particuliers de la seconde Centennale. Elle s'est encore distinguée de son aînée par le développement donné à la section des médailles et par l'essai d'une première exposition d'ensemble de la gravure sur bois. La renaissance de la glyptique et de la xylographie justifiait ce redoublement d'hommage à l'égard de deux arts trop longtemps sacrifiés et dont l'histoire moderne était jusqu'à ces dernières années assez mal connue. Il n'est pas jusqu'au département de l'architecture où la même volonté d'innover, la même haine de la redite, conseilla de donner le pas aux créations originales sur les travaux de reconstitution et où se signalaient vingt aquarelles de Fontaine, fraîches, pimpantes, qu'on eût dit sorties directement de son atelier, puis une suite de projets d'Hector Horeau, curieux, passionnants à l'extrême par leur prescience des recherches, des inquiétudes de maintenant.

Sans doute, plus d'un a déploré avec nous l'attribution aux maîtres du siècle d'emplacements obscurs que les artistes vivants avaient jugés indignes de leurs talents; certains encore se sont alarmés de ce que la démonstration, affaiblie par l'insuffisance et le morcellement des locaux, n'ait pas atteint l'ampleur voulue. Sans verser dans un optimisme de complaisance ni prétendre qu'il n'est pas de conditions défavorables d'exposition pour une œuvre riche de sens et de beauté, vaut-il pas mieux applaudir aux résultats acquis, vraiment considérables, et se réjouir qu'une fois encore, et malgré tant d'obstacles, une preuve péremptoire ait pu être donnée de la vitalité de notre génie et de la prééminence de l'école française au cours du xixe siècle?

1900.

CARTONS D'ARTISTES

ADOLPHE HERVIER

Il a fallu la réimpression des *Études d'art* des Goncourt, la vente Penot et l'exposition de la galerie Moline pour apprendre aux générations nouvelles le nom d'Adolphe Hervier; déjà, parmi les anciens, beaucoup l'avaient oublié; non pas Philippe Burty et Aglaüs Bouvenne, pourtant; tous deux le représentent grand, la tête forte, les lèvres minces, la moustache peu épaisse, les yeux noirs et tristes, « jetant de longs éclairs, comme ceux d'un Oriental ». Dans ses façons d'être et de paraître, rien que de composé : vêtu à l'ordinaire d'une redingote boutonnée jusqu'au col, sceptique et autoritaire, il dissimulait sa véritable

1. [Les Cartons d'artistes ont été publiés dans l'*Image* en 1897. L'étude sur Rodin qui en fait partie figure dans le présent volume (p. 201), celle sur Chéret a été réimprimée dans l'*Art Social* (Paris, Fasquelle, 1913)].

humeur sous le couvert de la timidité, de la bonhomie, feignant de s'enquérir auprès d'autrui et ayant sur toutes choses son opinion bien arrêtée. Par Burty encore on sait que, en dépit de la correction de sa mise, il habitait un taudis et que ses soirées s'achevaient « dans les caboulots sinistres des boulevards extérieurs ».

Au reste, chez Hervier, c'est un continuel démenti opposé à l'apparence par la réalité. A tout moment, la fortune se dessina favorable; de fait, elle lui fut résolument adverse. Son père, élève de David, est un peintre, mais un peintre médiocre, dont les tableaux ne survivent qu'en raison de la bizarrerie de leur titre : *Portrait de l'auteur dans son atelier se disposant à sonner du cor*, *Portrait de l'auteur et de son épouse dans l'état naturel et de somnambulisme*. L'exemple paternel demeure sans influence sur Adolphe Hervier; c'est à l'école d'Eugène Isabey qu'il s'est formé; c'est le paysage qui l'a attiré dès l'heure même du début. Et retenez comme, sans délai, la fatalité mauvaise s'acharne à ruiner les premières espérances. A trente-quatre ans la maîtrise d'Hervier est proclamée, consacrée par Edmond et Jules de Goncourt. Les deux frères sont conquis par cette originalité qu'ils analysent amoureusement, d'abord lors du salon de 1852, puis quand paraît, chez Lebrasseur, l'album de lithographies : *Paysages, Marines, Baraques*. « L'opulence des tons sales, disent-ils, le talent d'écloper une échoppe, les masures ladreuses, les moulins carrés à toits plats, les montées par les

ruelles garnies de fumier et de chiffons, les quais de ports de mer tout grouillants de vieilles jupes rouges, les triperies aux éventaires de mou, les campagnes aux firmaments noirs, les villes aux rues basses et empuantées, les mares grasses, les linges de lessive balancés au vent sur un champ pelé : M. Hervier est roi partout là. » D'après Théophile Gautier, le paysagiste de prédilection des Goncourt « n'est guère inférieur à Théodore Rousseau », et Philippe Burty, de son côté, voue à Hervier une estime sans réserve. Malgré des sympathies aussi ferventes, le « Decamps des ports de mer » végète inconnu, misérable presque. Armand Dumaresq l'emploie à peindre les terrains de ses tableaux de bataille, et les ventes sept fois tentées à l'Hôtel Drouot (1856 à 1878) seraient désastreuses si le bon peintre Boulard, épris du talent d'Hervier et ému par tant de détresse, ne s'improvisait collectionneur et s'il n'était là, à chaque vacation, pour animer et soutenir les enchères.

La mort est impuissante à rendre les destins moins contraires. En l'an 1896, Raymond Bouyer pouvait constater que les musées nationaux ne possèdent rien d'Hervier et que les pièces capitales de l'œuvre gravé manquent au Cabinet des estampes. Pour juger Hervier, le curieux et l'historien doivent solliciter l'accès des collections privées, être admis chez Pénot ou chez Pontremoli, chez Bardon ou chez Boulard. Ils prennent alors conscience d'un talent aussi attrayant par la diversité des moyens employés que par la fantaisie de l'invention. D'instinct, Hervier

possède toutes les techniques : il est lithographe et aquafortiste, pratique la peinture à l'huile et la peinture à l'eau, le dessin au suif et à la mine de plomb ; parfois on le voit combiner les procédés et mettre en valeur ses croquis à la plume par de vifs rehauts d'aquarelle. Sa couleur, qui n'est pas moins variée, tantôt s'enveloppe dans le mystère d'une brune pénombre, tantôt éclate sous la lumière limpide.

La critique rattache Hervier à la filiation d'Eugène Isabey et d'Alexandre Decamps. En effet, il possède, au même degré que ces deux maîtres, l'ardente passion du pittoresque. Marquons cependant les différences qui lui garantissent une originalité distincte : les sites qu'il reproduit n'ont pas la majesté que réclament les rencontres historiques des Cimbres et des Teutons ; sur les eaux de ses marines ne flottent pas les grands navires d'apparat à proues dorées ; la solennité n'est point pour le séduire, pas plus que l'étrangeté des climats lointains ; sa conception d'art est avant tout intime et familière. Il demande ses sujets aux spectacles coutumiers de son regard. Exceptez une excursion à Douvres, Hervier ne s'est point aventuré hors de France, et il ne quitte Paris que pour parcourir les anciennes provinces, pour en décrire, le sol, pour en retracer les aspects vétustes et la vie extérieure. Sa curiosité s'attache à découvrir, puis à sauver de l'oubli les monuments du passé, menacés par le progrès des civilisations, les vieux quartiers aux bicoques penchées et branlantes, toutes ces représentations, Hervier les

anime et les date — comme fera souvent Jules de Goncourt aquarelliste — par une figuration toute moderne. A la même époque je ne sais que Daumier et Monnier pour s'intéresser autant à la rue et aux humbles. Si Aubert s'était avisé de comprendre dans sa collection mémorable une Physiologie du faubourg l'illustration en serait revenue de droit à Hervier, et ses dessins n'eussent pas manqué d'opposer au calme habituel, villageois presque, de la large chaussée, le trouble, la fièvre, la surexcitation des jours d'émeute et de barricade. Mais qu'il s'agisse d'une scène de mœurs ou d'un paysage, de la campagne ou de l'humanité, Hervier ne fixe que des motifs excellemment pourvus de signification. Son romantisme ne manque pas d'accentuer, d'exalter le caractère, de sorte que chez lui l'imagination se mêle à la vérité et que, dans les années premières surtout, c'est le fantastique qu'il dégage du réel, comme Rodolphe Bresdin dans ses estampes, comme Victor Hugo dans ses dessins.

En somme, le pouvoir assez rare lui fut dévolu de produire avec abondance et de ne rien laisser d'indifférent. Ses yeux ne percevaient pas le banal; tout spectacle lui apparaissait sous un angle imprévu et son crayon a donné du style aux moulins de Montmartre. Sorti du peuple, Hervier, qui prisait par-dessus tous les tableaux, *la Kermesse* de Rubens, a vécu en étroite communion avec l'âme populaire; chaque personnage par lui silhouetté devenait un type; ses images de foules fourmillantes, ses marchés

et ses foires offrent de délicieuses qualités de vie et d'esprit. Il n'était pas seulement de son temps, selon le vœu de Daumier, mais encore et surtout de son pays. Français jusque dans les moelles, il continue les petits maîtres du xviiie siècle auxquels il s'apparente ; il est l'artiste marqué par l'histoire pour assurer la survivance de la tradition et former le lien nécessaire entre Gabriel de Saint-Aubin et Louis-Auguste Lepère.

THÉODULE RIBOT

Il n'est pas à craindre que le souvenir de Théodule Ribot déserte avant longtemps la mémoire de ceux qui l'ont pu connaître. Pour nous attacher à lui et fixer notre sympathie, le maître possédait, outre son génie, de souveraines qualités d'intelligence et de charme. Qu'on se plaise à l'évoquer au vif, à travers la brume d'un passé déjà lointain, ou bien qu'on interroge les multiples portraits qu'il a tracés de lui-même, Théodule Ribot apparaît doué de distinction rare et fière ; parmi les artistes naguère disparus, il n'est que Gaillard pour avoir démenti ainsi l'origine plébéienne par le prestige des plus aristocratiques allures. Chez Ribot, l'indépendance de l'esprit, la douce autorité d'une volonté résolue, tenace, se lisait sur le masque fin, ouvert, très français, et l'expression quelque peu martiale de tout l'être

convenait bien à celui dont l'effort s'était dépensé dans un combat continuel pour la vie et pour l'art.

Avant d'être admis à suivre sa vocation, Ribot erre ci et là, s'essaie lamentablement à tout : il est aide-géomètre à Breteuil, teneur de livres à Elbeuf, surveillant de constructions en Algérie. A son retour en France, on le voit décorer des stores, illustrer des romances, peindre des enseignes, brosser à la douzaine des pastiches de Boucher et de Watteau. En 1857 il fait œuvre personnelle, met sa signature au bas d'une toile; le jury rejette son tableau. Plus tard son nom commence-t-il à se répandre, le sort à paraître s'adoucir, la guerre éclate, amène la dévastation de l'atelier, l'anéantissement de tout son labeur ; et quand vingt ans après, à l'époque de la vieillesse et de la maladie, un peu de bien-être lui échoit avec la gloire, la mort qui semble guetter le premier répit, la mort arrive.

En présence de ces entraves sans cesse renaissantes, pas une heure de défaillance, d'abandon, pas un instant d'amertume. Les épreuves ne savent point atteindre Ribot ou plutôt, hormis la peinture, rien n'est pour le toucher. Il s'y absorbe tout entier, poussant droit son œuvre comme sa vie, sans souci des traverses, sans concessions au public, sans déchéance envers soi-même; illustre, il n'accepte point de limites et repousse l'exclusivisme étroit, stérile d'un genre, en vertu du même principe libertaire qui l'a soustrait, débutant inconnu, au joug énervant d'un professorat dogmatique.

Comment Ribot s'était-il formé, par quelles études s'était-il acheminé vers la maîtrise? Il est aisé de répondre, en faisant bon marché des légendes. Sans nul doute, il apprit d'Auguste Glaize l'orthographe de son art, et la fortune lui fut donnée d'être accueilli, exposé par Bonvin, en 1857, avec ces autres victimes notables du Jury : Whistler, Fantin-Latour et Legros; mais les véritables éducateurs ont été les maîtres français des deux derniers siècles que Ribot copiait au musée du Louvre ou chez M. Lacaze. Il descend d'eux directement et, de 1861 à 1865, cela a été une joie grande de constater que les Le Nain, Chardin, avaient désormais trouvé un continuateur. Autant que chacun d'eux, Ribot se montrait sensible au charme pénétrant des intimités familières et, pour longtemps, la représentation du menu peuple, actif ou en repos, était remise en honneur. Théophile Gautier et l'infaillible Bürger-Thoré exaltèrent, comme il sied, ces tableaux de chanteurs, de plumeurs, de rétameurs, ces fillettes en prière, ces regardeurs de marionnettes et surtout ces cuisiniers figurés dans mille poses et enveloppés dans les blonds effluves de la lumière ambiante. Ce qui différenciait Ribot de Bonvin, c'était une sympathie plus profonde pour les humbles, une tendresse de cœur que savait traduire à merveille le don inné de l'harmonie. Tout compte fait, il n'est guère, dans la peinture française, de morceau de qualité plus rare, plus exquise que ces scènes de mœurs aux gammes argentines, grises ou ambrées.

Cependant Ribot, dans l'ambition du constant renouvellement de soi-même, ne devait point se satisfaire des résultats acquis. Il rêvait de dépasser le format des tableaux de chevalet; il aspirait à raconter l'histoire ancienne ou moderne, profane ou sacrée, à cultiver le portrait et la nature morte; il voulait parvenir à une peinture où les êtres et les choses montrés dans la vérité de leur taille et de leur aspect, apparaîtraient avec le relief intense d'évocations émergeant de limpides ténèbres. La concentration de la lumière et le jeu du rayon allaient fouiller, fixer avec une énergie sans pareille la nature des types, l'expression des traits, l'intellectualité des visages, afficher la vie et la pensée, tandis que le mystère de la nuit déroberait au regard les insignifiances et les superfluités. On doute s'il faut attribuer aux exemples des peintres anciens ou bien à l'habitude de travailler le soir, à la lampe, la prédilection pour un mode d'éclairage commun aux maîtres espagnols et à notre Valentin. Toujours est-il que l'ombre ainsi traitée semblait à Paul de Saint-Victor « une magie »; puis ce contraste violent des ombres et des lumières sert si heureusement les sujets traités : il dramatise l'agonie des saints, le supplice des martyrs, la torture du crucifiement; il rend plus saisissantes et plus inoubliables les effigies de la jeunesse, de l'âge mûr et de la pauvreté. Les années passent, et, conséquent avec son passé et avec lui-même, fort de sa science grandissante de coloriste et de dessinateur, Ribot tend de plus en plus à la notation intégrale du caractère

dans ses derniers tableaux où se voient portraiturés des bohémiens, des paysans, des marins, des vieux et des vieilles au visages émaciés, à l'ossature accusée sous les déformations de la chair, sous les plis de la peau sillonnée de rides.

Humain même lorsqu'il fait ressurgir le passé de l'histoire, cherché en dehors et au-dessus du temps présent, un tel art commandait un repliement continu de soi-même, exigeait presque le silence et le calme de la retraite. Les relations de cet isolement avec le sens de l'œuvre n'ont pas échappé aux meilleurs critiques « Plutôt que la réalité, Ribot a peint son rêve de misanthrope » conclura André Michel, et, d'après Raoul Sertat, il lui appartint « d'expérimenter la profondeur du mot d'Ibsen : L'homme le plus seul, voilà le plus puissant du monde ». Ici, la portée de l'art a dénoncé les conditions de l'existence volontairement menée loin du bruit, dans la campagne favorable au recueillement et à la méditation. Ribot s'est donc fixé en dehors de la ville, à Argenteuil, puis à Colombes, avec sa femme, sa fille, son fils, et, sauf le temps de la canicule passé en Normandie, en Bretagne, il faut quelque grave aventure pour le sortir de la demeure familiale où ses enfants deviennent tout ensemble ses modèles et ses élèves. Ah! le rassérénant spectacle offert par cette vie patriarcale et douce dans la paisible maison encadrée d'un jardinet fleuri! Au faîte, tenant lieu d'atelier, un grenier badigeonné à la chaux, avec, sur des rayons, des plâtres, des poteries vernisés et des cuivres polis;

là s'élaborent les chefs-d'œuvre qui sont devenus l'enorgueillissante parure de nos musées ; là se succèdent les jours, tout entiers consacrés à l'art. Peindre était la passion de Ribot, et, la nuit venue, le dessin distrayait d'ordinaire l'achèvement de la soirée. Outre les quinze cents tableaux, les quarante eaux-fortes dûment signés par lui, il s'était plu à accumuler les dessins par milliers, des dessins au crayon, à la plume, aquarellés, gouachés, des dessins enchevêtrant bizarrement des masques dans la typographie des titres de journaux, et surtout des dessins de main ouvertes ou fermées, agissantes ou immobiles, placides ou crispées, toujours doués d'une animation, d'une expressivité extraordinaires.

Ces feuilles, captivantes par le jet libre et sûr du trait, par le contraste coloré des blancs et des noirs, l'avenir les prisera à l'égal des sanguines, des bistres du xviiie siècle, maintenant recherchés avec passion ; certaines ont été montrées à l'Art (1877), à la Galerie Chaine (1885) ; côte à côte avec les peintures, d'autres ont paru chez Bernheim en 1887, en 1890, d'autres encore à l'École des Beaux-Arts (1892), lors de l'exposition posthume qui assigna à Ribot son rang définitif et établit l'évolution d'un talent capable d'atteindre, dans les productions de la verte vieillesse, aux abréviations hardies, toujours plus simplificatrices, de Frans Hals et de Rembrandt...

Parmi tant d'ouvrages une série de croquis à la plume mérite d'être retenu ; elle formait l'illustration d'une nouvelle, la *Marie-Henry Hot*, que Ribot

s'était pris à composer et que le *Temps* a, je crois, publiée. A le voir tenir le rôle de l'écrivain, nul ne songea à s'étonner; ses lettres ne l'avaient-elles pas dès longtemps révélé styliste? En conscience, plus on y réfléchit, plus dans cette nature tout était hors du commun. Aujourd'hui me revient à l'esprit le charmant causeur d'intimité qu'il sut être; je me rappelle sa voix douce s'échauffant peu à peu, et trouvant des accents d'une véritable éloquence pour défendre les franchises de l'art. Comme il s'entendait aussi à expliquer son culte envers ses maîtres d'élection : Corot, Millet, Daumier, Manet, sa reconnaissance envers Thoré, Gautier, Castagnary qui l'avaient aimé, soutenu durant la rude période de lutte. Il disait, ne s'interrompant que de loin en loin pour permettre l'approbation, à peine murmurée, de sa femme, de sa fille, debout auprès de lui — et, dans l'atelier pénombreux, sa parole prenait l'ampleur du verbe d'un prédicateur.

C'est dans la maisonnette de Colombes que la célébrité vint trouver Ribot sans qu'il l'eût convoitée jamais, c'est là qu'il reçut l'adresse si flatteuse des peintres hollandais : c'est là que le vicomte d'Osmoy et Bardoux l'allèrent chercher le 22 mars 1884, lors du banquet donné en son honneur, qui restera la plus belle fête de l'art indépendant, et, le lendemain de cet hommage, si rare que Corot et Puvis de Chavannes seuls en connurent un pareil, c'est dans l'atelier-grenier de Colombes que Théodule Ribot venait reprendre sa tâche et oublier la gloire.

8.

Avec lui a disparu un sage aux inspirations généreuses, à la foi ardente, un peintre dont l'art, pour se faire admirer, n'avait pas besoin d'être séparé de la vie. Bien au contraire, l'unité de sa carrière constitue un des traits distinctifs de son originalité; chez lui, l'accord a été constant entre la beauté de l'œuvre réalisée et l'élévation de l'âme, de la pensée. Il lui arriva de la sorte d'incarner le type de l'artiste tel que nous le concevons aujourd'hui, tel qu'il se rencontrait naguère : une créature d'élection, appelée à dominer son époque et qui volontairement s'en isole, pleine de mépris pour toute compromission, jalouse de ne point se dépenser en vain et de se garder à l'art fidèlement, avarement...

—DANIEL VIERGE

Malgré les aspirations généreuses dont on lui fait gloire, notre siècle restera l'ère des pires hérésies esthétiques. Chacun entend trancher au premier regard, sans être averti par l'instinct ou guidé par les plus élémentaires leçons; puis, la peinture étant devenue, de l'avis commun, la seule fin de l'art, les autres manifestations de la beauté n'obtiennent plus qu'un crédit restreint d'estime; visent-elles au but d'utilité, les voici tenues pour secondaires tout-à-fait. Il en est allé de la sorte pour tous les arts appliqués, pour celui de l'illustration, notamment; aujourd'hui encore, on le traite sans grands égards, comme en sous-ordre. C'est oublier qu'il faut pour y réussir la rencontre des qualités les plus rares : une nature assez inventive et assez plastique pour transformer en image toute conception du cerveau; la faculté de fixer,

avant qu'elle ne s'évanouisse, la vision intérieure; enfin le don de la composition et un métier approprié à la technique de l'interprète. Dans cette tâche méprisée, des peintres de grand renom ont lamentablement échoué : ceux-ci manquaient d'imagination, de mémoire; les autres ne parvenaient pas à définir leur pensée; presque tous étaient désorientés par ce labeur où l'artiste puise en lui-même la substance de sa création. A de rares élus appartint le privilège de retrouver et de satisfaire les difficiles lois d'un art expressif et décoratif; on leur doit les dessins des quelques ouvrages qui jalonnent le siècle et sauvegardent l'honneur de la xylographie moderne. Le romantisme, époque de renouveau pour les arts et les lettres de France, voit paraître, en l'espace de seize années, l'*Histoire du Roi de Bohême et de ses sept châteaux*, par Tony Johannot, le *Gil Blas* de Jean Gigoux, les *Voyages de Gulliver* de Grandville, la *Némésis médicale* de Daumier, les *Industriels* d'Henri Monnier, le *Journal de l'expédition des Portes-de-Fer* de Raffet, le *Lazarille de Tormès* de Meissonier... Plus tard l'étape de chaque période est marquée par un chef-d'œuvre : les *Contes drolatiques* de Gustave Doré remontent à 1855, et à 1860 les *Contes d'un vieil enfant* d'Edmond Morin; dès 1876 commence la publication de l'*Histoire de France* de Vierge; en 1892 Lepère donne ses *Paysages parisiens*. Les artistes derniers venus sont à vrai dire, plus foncièrement illustrateurs : leur talent informe le périodique aussi bien qu'il commente le

livre; il sait donner d'un texte une version dessinée ou fixer pour l'avenir la vie qui passe. La communauté des travaux, des visées n'empêche pas l'originalité individuelle de se manifester sous les dehors les plus opposés. Entre Gustave Doré et Daniel Vierge par exemple, que de différences! Gustave Doré, égaré volontiers dans son rêve, n'échappe pas toujours à la vulgarité ou à la lourdeur, et triomphe surtout dans l'illustration d'humour où les déformations masquent une notoire insuffisance du dessin. Daniel Vierge, Espagnol de pied en cap, imaginatif mais très attaché au réel, ne cesse jamais de se montrer sensible et subtil, et son œuvre bénéficie, dans toutes ses parties, d'une égale certitude de moyens, de l'avantage d'une science spontanée et acquise.

Tout s'accorde à préparer le succès de Vierge : l'atavisme — son père est un artiste de renom ; — la vocation, impérieuse dès la première enfance; l'enseignement qu'il a reçu ou qu'il s'est donné en copiant Vélazquez, Goya, les types madrilènes de la rue et de la *plaza de toros*. Vers la vingtième année, il vient parmi nous, aux jours tristes de la guerre étrangère et civile. De cet instant date sa collaboration au *Monde illustré*; il faut la considérer comme essentielle, à tous égards. Edmond Morin, seul jusqu'alors, avait cherché à donner des événements contemporains une représentation *artiste*, mais sans s'évader du joli, de l'aimable et de l'anecdote : avec Vierge, dont l'organisation est autrement puissante, toute une révolution s'accomplit : il renouvelle, il transforme le

dessin d'actualité ; il le doue de ce qui lui manquait naguère, de la vie et du mouvement ; il le fait l'égal du tableau pour l'ordonnance, le sens et l'effet ; il remplace des fantoches informes par des êtres humains, les gribouillis du paysage par des masses profondes, les figures banales par des types caractéristiques. C'est, victorieusement poursuivie dans l'illustration, la lutte de l'école moderne en faveur de la vérité et de l'expression. A la nature, à la photographie, Vierge ne demande que des éléments d'enquête ; loin de se soumettre au document, il lui commande ; en toute liberté, le cerveau généralise, élimine, exagère ou atténue selon les convenances de la composition. Quant au dessin, établi avec des tons simples, énergiques, et cerné d'un robuste contour, nul n'est mieux écrit en vue de l'interprétation xylographique. Par les modèles qu'il a proposé à ses traducteurs, Vierge a exercé une action prépondérante sur le progrès de la gravure sur bois ; il a prouvé l'infinie souplesse dont elle était capable, et comment elle pouvait atteindre à la couleur, rendre toutes les nuances, toutes les lumières, toutes les dégradations et tous les éclats.

Voyez se succéder, dans le *Monde illustré*, les estampes de Vierge, il ne vous semblera pas avoir déjà rencontré un tel pouvoir créateur, autant d'abondance et de fougue dans l'imagination, autant de variété et d'imprévu dans la mise en scène. Toujours l'intérêt d'art dépasse la portée du sujet, qu'il s'agisse d'un fait d'armes ou d'une réjouissance publique,

d'un meeting ou d'une inondation, d'une scène andalouse ou de l'invasion des sauterelles en Algérie, d'un pèlerinage à Lourdes ou des folles de la Salpêtrière, d'une fête de nuit à Constantinople ou des obsèques de la reine Mercédès. Chacun se souvient d'Eugène Delacroix peignant de pratique la Corne d'or dans l'admirable tableau de l'*Entrée des Croisés;* en vertu d'une semblable *seconde vue,* Daniel Vierge évoque à son gré, tous les spectacles lointains ou proches, présents ou passés, fantastiques ou réels, et on ne saurait s'étonner de la suprématie d'emblée conquise le jour où il lui plut de donner la vie de l'image aux inventions des poètes, des conteurs et des historiens. Si le destin exige vraiment que chaque génie littéraire trouve à son époque un génie plastique pour le traduire et le répandre, Daniel Vierge est bien l'illustrateur héroïque que réclamait l'œuvre de Victor Hugo; seul il pouvait vibrer à l'unisson de ce cerveau immense, parcourir le cycle des romans hugoliens, passer du naturel au merveilleux, du simple au grandiose, du tendre au pathétique (*les Travailleurs de la mer*), de l'étrange et de l'horrible au gracieux (*l'Homme qui rit*). D'un autre côté, parce qu'il possède au suprême degré la faculté d'éveiller l'idée de l'ensemble par le fragment, de la foule par le groupe, d'un état d'âme général par un accident particulier, Vierge s'apparente avec Michelet, lequel procède par la mise en valeur suggestive d'épisodes significatifs. L'artiste et l'écrivain s'accordent encore en ceci qu'ils voient tous deux dans l'Histoire une résurrection;

avec une intuition prodigieuse, Vierge reconstitue les époques disparues, sans que l'exactitude nuise à l'impression, sans que le décor domine jamais le drame ; la physionomie morale ne le préoccupe pas moins que la vraisemblance des aspects ; son instinct le porte à douer chaque vision d'une intensité de vie telle qu'elle semble surgie du fond du passé avec la frappante soudaineté d'une apparition.

Tout en consacrant son talent à la gloire d'un Victor Hugo, d'un Michelet, Vierge gardait à l'Espagne la préférence d'une indéfectible et filiale tendresse. Il semble même que l'éloignement n'ait réussi qu'à aviver chez le maître le culte pour la couleur locale de sa patrie, qu'à lui en faire mieux goûter le particularisme sans second. Les créations récentes de Vierge revêtent (le *Cabaret des trois vertus* mis à part) un style exclusivement indigène, et l'on sent dans le *Pablo de Ségovie*, ce pur chef-d'œuvre, dans l'*Espagnole*, la joie éprouvée à revivre la vie du pays natal, à révéler l'inégalable pittoresque du sol, des mœurs et des allures. En ce moment Vierge s'absorbe dans les dessins du *Derniers des Abencérages*, du *Barbier de Séville*, du *Don Quichotte* surtout ; pour replacer dans leur vrai cadre les exploits du Chevalier de la Triste Figure, il s'est astreint à recommencer l'extravagante odyssée de son héros ; il s'en est allé des plaines de la Manche aux montagnes rocailleuses de la Sierra Morena ; ses cahiers se sont couverts de notes aquarellées ou crayonnées, et déjà une relation de son voyage a paru (*Sur la piste de Don Quichotte*)

enrichie de croquis prestigieux; elle laisse pressentir l'illustration promise à notre curiosité impatiente. Charles Blanc s'en fût réjoui, lui qui tançait vertement les peintres espagnols d'avoir seuls méprisé les suggestions de leur littérature nationale si curieuse et si riche; pour la première fois l'épopée héroï-comique sera mise en image par un artiste du rang et du sang de Cervantès. Dans le talent de Vierge se reflètent à souhait les caractères distinctifs de la race, le sentiment de grandeur altière qui donne de la superbe aux gueux, de la pompe aux haillons, puis une humeur tour à tour aimable ou railleuse, tendre ou féroce, hilarante ou lugubre. N'est-ce pas aussi le dessin ensoleillé d'un pays de lumière, ce dessin sans ombre dont le trait, fin comme celui de Fortuny ou de Rico, prend tant de signification en se profilant sur l'éclat immaculé de l'horizon? Et d'autres signes encore s'accordent à préciser l'origine de cet art : la fantaisie d'une verve picaresque, le geste exubérant de la pantomine, l'aptitude à décomposer le mouvement sous la lumière vibrante et à rendre l'instantané : le vol d'un soufflet, l'élan d'un coup de pied, la chute d'un corps à travers l'espace, toutes les visions dont la fugitivité semble défier la perception du regard et la transcription de la main.

Une personnalité si tranchée proscrit et voue au néant le plagiat des imitateurs; en même temps elle rend malaisé le parallèle par où se marquerait l'importance primordiale de Vierge dans l'art moderne. Il n'est guère qu'Adolf Menzel auquel on le puisse

comparer (en tenant le compte nécessaire des variations de tempérament); ils ont en commun un amour profond de la nature et de la vie, une intense volonté d'expression; grâce à eux, la gravure sur bois a connu, dans deux pays, le rajeunissement d'une véritable renaissance; enfin leur art est, de part et d'autre, essentiellement national. L'Allemagne s'est honorée en élevant son peintre aux plus hautes dignités de l'empire; l'apparat d'une telle consécration officielle aura manqué à Vierge, sans qu'il y prenne garde, j'imagine. Qu'importe d'ailleurs? L'équitable Histoire, qui se rit des vanités humaines, saura confondre dans le même lustre les deux maîtres qui s'égalèrent en illustrant, l'un les œuvres du grand Frédéric, l'autre l'*Histoire de Don Quichotte* et le *Pablo de Ségovie*.

JEAN-FRANÇOIS MILLET

Durant l'intervalle qui sépare la Renaissance du xix⁰ siècle, la terre et les terriens ne préoccupent que par accident les écrivains et les artistes de France. On a souvenir de figures taillées dans la pierre des portails et le chêne des stalles; on se rappelle certaines enluminures, de rudimentaires xylographies; mais ensuite? La peinture des Le Nain ne retrace guère que des scènes d'intérieur; les revendications fameuses de La Fontaine, de La Bruyère se bornent d'ordinaire à mettre en moderne langage tel fabliau ou telle remarque de l'ancien temps ; pour consacrer le droit du Rustique à la vérité littéraire ou plastique, il a fallu attendre l'époque où parurent les *Paysans* de Balzac et l'œuvre de Jean-François Millet.

De ce rapprochement on ne saurait conclure à la similitude de la production. Entre le romancier et le

peintre, il n'y eut communauté que pour l'ordre du sujet ; leurs façons de sentir, de juger, d'exprimer, divergèrent en tous les points ; le premier résolument hostile, empressé à accumuler les preuves de l'astuce, de l'âpreté du rustre ; l'autre sympathisant avec le gueux des champs, exaltant la solennité de son labeur, dévoilant, comme les stations d'un douloureux calvaire, l'accomplissement de sa destinée. Les origines, le mode d'existence, expliquent le spiritualisme quelque peu mystique de Jean-François et sa compassion : paysan, fils de paysan, habitué dès l'enfance au labour, nourri de lectures et porté à la rêverie, sa vie vie coula simple, patriarcale, peu différente en somme à Barbizon de celle que ses aïeux avaient vécue à Gréville. D'instinct, il hait la ville, le faubourg, les voyages ; la nature, en Suisse, ne sait plus l'inspirer ni l'émouvoir ; si le Bourbonnais trouve grâce, c'est à cause de ses ressemblances avec la province natale. « Ah comme je suis de mon endroit ! » lui entend-on souvent dire ; et paysan il est si bien demeuré que son plaisir, son orgueil, est de conduire la charrue ou la faux, de montrer la docilité fidèle de la main aux rudes besognes agrestes. Le soir venu, après les soins donnés au jardinet, si Millet ne voisine pas avec Théodore Rousseau, il se passionne à lire Montaigne, Palissy, Virgile, la Bible surtout, ou bien encore il réfléchit au passé. Les professeurs, sauf Dumoncel, ne lui ont rien appris ; mais le Normand avisé tient en défiance leur enseignement ; plus par nécessité que par goût,

il pastiche à son début des fêtes galantes, comme fera Ribot, et, de même que pour Ribot, la méditation des peintres nationaux retarde peut-être, mais ne paralyse pas l'essor de l'originalité. Cependant les vrais maîtres de Millet sont ceux qu'il s'est librement choisis : les primitifs, Poussin, le vieux Breughel, Michel-Ange, Michel-Ange dont l'action évidente chez Géricault, — Delacroix, Daumier, Millet, Rodin, Constantin Meunier marque si fortement l'art de notre siècle; les vieux bois naïfs et les estampes japonaises, ces synthèses de beauté, ont encore le don de le charmer... Pour son esthétique, il n'en est pas de plus indépendante; malgré la préférence hautement affirmée pour les sujets rustiques, Millet n'entend se laisser interdire aucun domaine : « Ne peut-on pas être remué par un livre du passé, et où seraient les tableaux des *Croisés à Constantinople* et la *Barque de Dante*, si Delacroix avait été obligé de peindre la *Prise du Trocadéro* ou l'*Ouverture des Chambres*? » De fait, voici Millet illustrant Hésiode, donnant du drame biblique les plus touchantes interprétations. On le tient pour un réaliste, et il confesse l'impossibilité absolue de rien faire d'après nature; esprit grave, philosophe d'humeur triste, avide de symbole bien plus que de vérité littérale, il a besoin de raisonner longuement son concept. Exprimer, telle est d'ailleurs, à son avis, le but de l'art, et au degré de puissance de l'expression se mesure la valeur de l'ouvrage. « Je désire mettre pleinement et fortement ce qui est nécessaire, écrit-il, car je crois que mieux vaudrait

que les choses faiblement dites ne fussent pas dites, parce qu'elles sont comme déflorées et gâtées. » Il pose en principe que « la douleur fait le plus fortement s'exprimer les artistes », se prononçant ainsi, à son insu, d'après son propre exemple. En toutes choses ce n'est jamais « le côté joyeux » qui lui apparaît; à diverses reprises il confesse sa haine pour le soleil, sa prédilection pour les saisons de mélancolie, pour la nature endeuillée. On lui proposerait « de le transporter dans le Midi afin d'y passer l'hiver », il refuserait net. « O tristesse des champs et des bois, on perdrait trop à ne pas vous voir! » écrit-il dans une de ses lettres, belle comme les lettres du Poussin. Mais quel que soit le spectacle retenu ou traduit, pour faire la leçon plus durable et plus haute, il saura toujours s'abstraire d'un lieu ou d'un temps, s'élever au-dessus de l'immédiat, de l'accidentel.

A l'œuvre de Jean-François Millet se confie la protestation douloureuse de la race asservie à la glèbe; partout y revit le tourment subi de père en fils, à travers la suite des générations; le combat opiniâtre contre l'élément à fertiliser, la déformation du corps par le labeur et sa torture par le gel et la canicule, l'*ahannement* recommencé sans trêve ni merci. Point de sort pour se révéler pareillement misérable et farouche, humble et magnifique tout ensemble. Bistré du bistre de la terre, le travailleur à l'ossature accusée, aux lèvres épaisses, aux yeux interrogateurs enchâssés au plus profond de l'orbite, se pare chez

Millet, de majesté; sur l'horizon sa silhouette se détache immense et chaque mouvement atteint à l'ampleur hiératique. Qu'on se rappelle le semeur, le bêcheur exténué, ployé sur la houe, les ramasseurs de pommes de terre, tête basse, l'*Angélus*, le redressement du vieux, qui, le bras levé, endosse lentement sa veste à la lueur de la première étoile, les glaneuses pliées en deux pour saisir l'épi... Et ce n'est pas assez de figurer le geste rural, des semailles à la moisson et aux vendanges; Millet accompagne le paysan au foyer, il oppose à la tristesse de sa tâche ses joies de déshérité, le sourire du dernier-né, le calme moite et doux de l'intérieur avec la femme qui ravaude ou tricote, et, dans le verger, les promesses des pommiers en fleurs... Toutes ces représentations échappent aux limites d'une détermination précise : par le cumul des observations, par la fusion des physionomies individuelles en un type généralisé, Millet est parvenu à symboliser le terrien d'ici et de là bas, d'hier et de demain. Comme la paysanne de Straparole en 1550, sa *Bergère* peut dire : « J'ay une pauvre cotte, rompue et piecettée, je n'ay d'autre chose en ce monde que ceste pauvre robbe que vous voyez sur moy. Vous mangez le pain de froment et moy de mil, de febves, encore n'en ay-je pas mon saoul... Nous n'avons pas de blé jusques à Pacques; je ne sçais comment nous ferons en si grande cherté et mil tailles qu'il nous faut payer tous les jours. Les pauvres gens de village, il y a grande pitié en nous. Nous endurons à labourer les terres et semer le fro-

ment que vous autres mangez, nous mangeons le seigle et autres pauvres semences. Nous taillons les vignes et faisons le vin et beuvons bien souvent de l'eau. »

Une conception d'art par-dessus tout intellectuelle réclamait d'être traduite par les moyens les plus significatifs et les plus simples. En pareille occurrence, la peinture à l'huile n'était guère pour convenir avec les inévitables complications de la technique; de là vient que certaines toiles de Millet semblent d'une facture lourde, embarrassée, ou offrent même un aspect discord. Combien l'emportent ses fusains, ses pastels. Le crayon à la main, Millet s'abandonne, se livre tout entier; dans ses dessins et dans ses lettres le trouble de son âme s'épanche et s'exhale avec une égale éloquence, avec la même chaleur communicative. Si l'on rapproche, comme le propose J.-K. Huysmans, deux interprétations d'un même sujet réalisées par des procédés divers, des contrastes impérieusement surgissent; le ton douteux ou conventionnel dans le tableau devient dans le pastel juste, franc, très particulier; l'accent individuel, atténué, émoussé, sous le travail de la brosse, recouvre toute son âpre verdeur. Jamais peut-être, la caractérisation n'est plus autoritaire que dans les dessins au trait où l'inscription toute-puissante d'une forme par le contour fait de Millet l'égal d'Ingres et de Delacroix, de Daumier et de Degas; et c'est bien à ces ouvrages que songent les Goncourt quand ils parlent, dans Manette Salomon, « d'une ligne qui

donne juste la vie, serre de tout près l'individu, d'une ligne vivante, humaine, où il y a quelque chose d'un modelage de Houdon et d'une préparation de La Tour, d'un dessin qui n'a pas appris à dessiner, qui est devant la nature comme un enfant... »

Plus on étudie ses croquis à la plume, ses crayonnages noirs ou rehaussés, touchants comme les confidences d'une âme meurtrie, plus s'accroît le culte envers Jean-François Millet; et la piété de l'avenir se conservera, aussi fervente que la nôtre, au génie simple et sublime, tant que les moutons pousseront devant eux des bergères au travers des prairies, tant que recommencera à chaque aube le drame rural, toujours pareil à lui-même, immuable comme la fatalité.

EUGÈNE CARRIÈRE

Depuis vingt années, parmi la cohue infamante des Salons, les tableaux d'Eugène Carrière se sont, un à un, aristocratiquement différenciés ; à Genève, à Bruxelles, par deux fois à Paris, chez Goupil en 1891 et l'an passé dans le hall de Bing, des périodes de labeur ont été soumises ; mais les lois de cet art profond et subtil échappent à un interrogatoire intermittent ou partiel. C'est de l'effort, envisagé depuis le début et dans son ensemble, qu'on peut apprendre l'évolution suivie, le développement parallèle de la maîtrise et de l'esprit, la volonté toujours mieux affirmée de s'émanciper, de s'affranchir, de s'élever aux plus hauts sommets de la pensée. Car l'œuvre est d'un philosophe, d'un poète autant que d'un peintre ; la douleur de vivre et d'aimer l'a inspirée ; tout y est issu d'une fraternité d'âme en vertu

de laquelle Carrière a pu écrire : « Je vois les autres hommes en moi et je me retrouve en eux. » Cependant l'émotion du cœur n'entrave pas l'action du cerveau ; la tendre pitié s'accompagne chez l'artiste de pénétration aiguë. Tel spectacle, de pauvre intérêt, semble-t-il, prend une fière signification pour lui qui sait percer le voile des apparences. L'Écriture offre à tout instant de ces exemples ; et, auprès de nous, Michelet, Ibsen, Maeterlinck ne trouvèrent-ils pas, dans les plus simples, les plus humbles événements, la matière d'édifiantes leçons ? Eugène Carrière s'apparente à ces grands esprits, et ceux-là seuls le méconnaissent qui dénient à la peinture toute portée suggestive ou dont l'âme trop vulgaire se refuse à la méditation des au delà.

Pour s'exprimer, Carrière use du dessin, de la couleur, du modelage parfois ; d'après ses écrits, il n'eût pas assoupli moins victorieusement la forme littéraire à la règle de son génie contemplatif, sentimental, volontaire, lequel ne dément en rien l'origine alsacienne ; c'est le génie d'un réaliste visionnaire épiant en lui-même le réfléchissement de la vie extérieure. Maurice Barrès a indiqué combien « le rêve et la réalité étaient deux instants de notre vision délicats à délimiter » ; Carrière déclare de son côté « ignorer si la réalité se soustrait à l'esprit tant il les a toujours sentis unis ». Étudiant, sa dévotion était allée à deux maîtres d'autrefois, entre tous véristes et intellectuels : La Tour et Vélazquez le révélèrent à lui-même, et, malgré les registres de l'École des

Beaux-Arts, il s'est bien plutôt prouvé leur élève que le disciple de Cabanel. La contemplation des masques de La Tour, à Saint-Quentin, devait fortifier chez lui le goût des belles constructions et aiguiser le sens de la divination psychologique, si précieux au portraitiste. Sans aller en Espagne ni soupçonner les *Ménines*, il suffit à Carrière des ouvrages rencontrés à Paris, à Londres, pour reconnaître en Vélazquez un ancêtre; ils se rattachent bien l'un à l'autre par une noblesse qui atteint spontanément au style et par le recours à l'équivalence morale de l'harmonie et du clair-obscur.

Vous ne constaterez pas chez le peintre les doutes habituels aux débutants : ses aspirations se dégagent sans délai et se formulent sans ambages ; il a tôt fait de délaisser l'École, le Prix de Rome; l'humanité l'intéresse, et ce sont des effigies d'amis qui constituent, de 1876 à 1879, ses premiers envois aux expositions : bientôt il s'isole, fonde une famille et ne puise plus qu'au foyer l'inspiration de son œuvre. Autour de lui, il observe, il voit; il voit sa vie se continuer en d'autres êtres; il se sent revivre en d'autres existences ; il s'enthousiasme pour cette renaissance et cet épanouissement; il surprend les beaux gestes qui redoutent et qui protègent, qui caressent et étreignent ; il guette l'éveil de l'instinct et le progrès de la volonté; il lit le livre de la nature avec des yeux nouveaux, et, mettant à contribution son cœur et sa raison, il découvre la pathétique grandeur de la maternité, il sonde l'âme mystérieuse de l'enfance.

Qui veut parcourir ce cycle de la peinture familiale doit tout d'abord évoquer les tableaux, hier inaperçus ou contestés au Salon, maintenant épars dans les collections, les musées : la *Jeune mère* allaitant le nouveau-né (1879), la fillette s'offrant au baiser de l'aïeul (1880), l'*Enfant Malade* (1885), le *Premier voile* (1886), *Intimité* (1889), la *Maternité* du Luxembourg; en dehors de ces compositions, significatives comme des témoignages, les courtes joies et les affres paternelles se sont encore confiées à d'autres peintures, moindres de format, égales d'intérêt, où s'épand la lourde atmosphère de douleur que Carrière sentit si souvent planer sur les siens. On devine les accents dont ces ouvrages sont redevables à l'expérimentation de la souffrance; cependant, pour parvenir à dégager le tragique quotidien, il a fallu plus qu'une sensibilité exacerbée, mais une compréhension rayonnante, capable de s'élever des exemples directs aux généralisations de la synthèse. Vous aviez cru au spectacle d'étrangères, de particulières aventures; c'est le drame de votre vie que montrait Carrière, ou plutôt c'est l'histoire même de l'humanité qui se trouve par lui racontée.

L'enquête commencée au foyer se poursuit au dehors, Carrière se mêle au peuple; il connaît ses douleurs, il l'étudie dans ses plaisirs violents comme des douleurs; il devient le peintre du *Théâtre populaire*. Sans doute, depuis l'origine des temps, l'ordonnance de l'architecture, les mœurs des sociétés ont pu changer le cadre, l'aspect des représentations théâ-

trales ; mais, à travers les âges, l'assistant n'a pas varié : l'attention anxieuse, haletante, le partage de l'enthousiasme, la passivité de l'être tout entier dominé par l'émotion qui le point, se sont traduits par les mêmes stigmates, par les mêmes tensions du col, les mêmes poses verticales ou infléchies, par les mêmes accoudements ou la même prostration. Ce sont ces marques, toujours identiques, du trouble intérieur que Carrière a fixées ; des longues veilles passées à épier l'attention de la salle enfiévrée, de l'amas des observations, est résulté ce tableau où les spectateurs semblent former un seul être et qui met à nu l'âme de la foule.

Confesseur d'humanité, tel encore apparaît Carrière portraitiste. Puisque le cerveau par-dessus tout l'intéresse, doit-on s'étonner qu'il ait désiré le commerce des meilleurs génies, et que l'ambition lui soit venue de transmettre à l'avenir mieux que leur ressemblance, la vie de leur esprit ? Par l'exaltation des particularités physionomiques, par la saisie du regard, par la caractérisation de la main, il initie à l'humeur, au tempérament, au par-dedans moral d'un Paul Verlaine, d'un Edmond de Goncourt, d'un Puvis de Chavannes, et ses effigies demeurent, avec les bustes de Rodin, les plus intégrales, les plus étonnantes définitions d'être pensants éditées en cette fin de siècle. Maintenant qu'il plaise à Carrière de ne plus isoler son modèle, de le remplacer dans l'entour de ses affections, d'installer la joie auprès de la méditation, — comme il a fait dans les portraits de Dolent, de

Daudet, de Séailles, — ou bien que sa peinture groupe tendrement la famille en un vivant symbole, on le verra inventer des ordonnances imprévues et majestueuses. Toujours il observe la nature et toujours il la dépasse : les modernes et douloureuses sibylles inscrites dans les écoinçons de l'Hôtel-de-Ville atteignent au surhumain michelangesque ; avec le contraste de leurs lignes, avec l'arabesque tortueuse de leurs arbres, avec leurs grandes ondulations de sol, indiquée comme les plans de la face humaine, les paysages de Carrière semblent les décors héroïques de quelque tragédie, et, dans ses nus, égaux pour la beauté aux nus du xviiie siècle, on dirait que la chair lasse pâlit et s'attriste en expiation des voluptés passées.

« Nous ne valons que ce que valent nos inquiétudes et nos mélancolies, écrit Maeterlinck. A mesure que nous avançons, elles deviennent plus nobles et plus belles. » Ainsi l'inspiration de Carrière se haussant sans cesse l'a conduit par degré de la famille à la société et de l'homme à Dieu. Une représentation du calvaire, cette année même exposée, marque l'étape parcourue. Le supplicié dont les bras invoquent le ciel incarne le sacrifice délibérément consenti pour tous, et la plainte murmurée à son cœur, c'est le sanglot éternel de la prière et de la désolation ; en sorte que l'œuvre de deuil et de pitié est encore une « maternité », la plus terrible et la plus émouvante des maternités, celle ou la mère, stèle douloureusement appuyée à la croix, pleure pour jamais son enfant et son Dieu.

Très humaine et très lointaine, l'interprétation renouvelle le vieux thème qui exerça les talents de toutes les écoles et que, hier, d'aucuns profanèrent. Cette fois encore Carrière s'est élevé au symbole par l'intuition de sa tendresse, par le pouvoir généralisateur de sa conception — par la puissance de sa technique aussi; elle est telle que la commandait une intelligence très synthétique, et nulle part les relations ne s'accusèrent plus étroites, plus voulues, plus nécessaires entre l'idée et l'expression, entre le sentiment et la couleur, entre le drame et l'ambiance. Pour le peintre, l'évidence n'est qu'un terme de départ vers la découverte des vérités cachées ; le problème de l'être et de sa destinée s'est imposé à sa réflexion ; il s'efforce de le résoudre. Avec le silence, la nuit seule peut évoquer le mystère de l'inconnu, les forces invisibles complices de la fatalité; de là vient que les images de Carrière s'échappent de la pénombre, comme la vérité se dérobe aux ténèbres. Il faut tenir aussi pour logique la brume qui voile son œuvre de mélancolie; elle prolonge les impressions optiques comme les résonances d'un écho ; elle lie le particulier à l'universel ; elle indétermine le sujet et l'incorpore à l'espace sans limites. Les nuances grises, les harmonies subtiles parmi lesquelles le coloriste se joue délicieusement, orffent au regard la douceur d'une caresse alanguie; mais leur équivoque trouble l'esprit, l'avertit, le retient et rien ne saurait mieux préparer à l'attention solennelle, que l'heure élue, que cette heure du crépuscule où l'esprit veille, où lente-

ment les apparitions traversent les vapeurs de la lumière mourante.

Carrière continue aujourd'hui Prudhon, Corot, et tous les maîtres hantés par le tourment de découvrir les liens qui rattachent la vie à ses secrètes origines. Comme eux, il s'est réfugié en lui même, il a fait appel aux clartés intérieures, pour déchiffrer l'énigme obscure celée sous les dehors perçus; mais sa recherche ne pouvait plus connaître la sérénité d'un constant sourire; elle porte la moderne empreinte de la désespérance, et nous ne l'en aimons que davantage de transformer en beauté nos angoisses, nos alarmes; puis, si Carrière fait toucher le fond de notre misère, c'est par une illusion qui suggère, avec le spectacle de la douleur l'idée de sa fugitivité, et qui, charitablement, oppose à l'instant de la souffrance l'éternité des espoirs ouverts par l'infini du rêve.

JONGKIND [1]

« Je l'aime, ce Jongkind; il est artiste jusqu'au bout des ongles; je lui trouve une vraie et rare sensibilité; chez lui tout gît dans l'impression; sa pensée marche, entraînant sa main... » C'est Castagnary qui tient ce langage dans l'*Artiste* où il exalte les refusés glorieux du Salon de 1863. Dix années plus tard le justicier pourra encore opposer sa sympathie lucide à l'aveuglement partial des jurys; Jongkind est de nouveau parmi les proscrits. Il faut lire, dans les lettres adressées à son ami Détrimont, comment le bon peintre se révolte sous l'affront et comment sa tristesse doucement s'épanche. Le voici bientôt vieux;

1. [L'auteur a repris dans ces pages l'essentiel d'une étude publiée en 1893 dans le *Voltaire* et réimprimée en tête du *catalogue des aquarelles* de J.-B. Jongkind vendues à l'hôtel Drouot le 16 mars 1893.]

depuis 1846 il expose et peine sans relâche, s'efforçant de conduire le paysage vers l'analyse et la notation des phénomènes lumineux ; les aspects grandioses ou intimes de la nature l'émerveillent et, du soir au matin, il les reproduit, sans littérature, mais non sans émotion, avec la naïveté chaleureuse de son âme simple, tendre et sauvage. On ne le comprend guère pourtant ; seule l'élite devine en lui l'initiateur de l'impressionnisme : Philippe Burty le loue sans réserve ; dans le *Journal des Goncourt*, le peintre n'est pas traité avec une moindre estime, tout d'abord le 4 mai 1871, lors d'une visite, qui fournit prétexte à un portrait caractéristique de l'homme et à une curieuse appréciation de ses travaux du moment. « J'ai été un des premiers à goûter l'artiste, dit Edmond de Goncourt, mais je ne connais pas le bonhomme. Figurez-vous un grand diable de blond, aux yeux bleus, du bleu de la faïence de Delft, à la bouche aux coins tombants, peignant en gilet de tricot et coiffé d'un chapeau de marin hollandais. Il a, sur son chevalet, un tableau de la banlieue de Paris, avec une berge glaiseuse d'un tripotis délicieux. Il nous fait voir des esquisses des rues de Paris, du quartier Mouffetard, des abords de Saint-Médard où l'enchantement des couleurs grises et barboteuses du plâtre de Paris semble avoir été surpris par un magicien dans un rayonnement aqueux... » Mais où Edmond de Goncourt témoigne de la compréhension la plus pénétrante et la mieux avertie, c'est lorsqu'il énonce, à propos du Salon de 1882, cet axiome destiné à servir

d'épigraphe à toutes les biographies à venir : « Une chose me frappe, c'est l'influence de Jongkind. Tout le paysage qui a une valeur, à l'heure qu'il est, descend de ce peintre, lui emprunte ses ciels, ses atmosphères, ses terrains. Cela saute aux yeux et n'est dit par personne. »

Cette suprématie chacun l'allait bientôt reconnaître et proclamer à l'envi. Quand la mort eut mis un terme à la carrière de Jongkind, les yeux les plus hostiles soudain se dessillèrent; l'indépendance des allures, la hardiesse et la nouveauté du métier cessèrent d'être imputées à grief. Les critiques après décès relatèrent, plus ou moins exactement, comment s'était écoulée cette existence assez simple pour n'avoir pas d'histoire, non point heureuse cependant. On rappela la naissance de Jongkind en 1819 à Latrop, sa venue à Paris, ses courses à travers la France, ses fréquents retours au pays natal, l'âpreté de la lutte pour la vie, la misère, la maladie, les troubles cérébraux qui en résultèrent, puis la fin obscure à soixante-douze ans, dans un bourg perdu du Dauphiné. Au demeurant, à quoi servent ces regards vers le passé ? Mieux que toutes les récriminations tardives, l'œuvre de Jongkind s'est chargée de le venger des iniquités subies. On avait vu l'exposition du Centenaire affirmer la prépondérance de Corot parmi les peintres français du siècle ; il échut aux tableaux et aux aquarelles réunis en décembre 1891 et en mars 1893 de déterminer la place de Jongkind dans l'école contemporaine.

Tel qu'il parut alors, Jongkind prit rang parmi les rénovateurs du paysage moderne. Si la tentation vient d'analyser sa personnalité, il semble qu'on y découvre des éléments d'essence opposée. Traditionnellement, Jongkind appartient à la lignée des peintres hollandais, avides de quiétude autant que de vérité; mais, avec le calme de l'humeur, la susceptibilité de l'organisme forme un absolu contraste; la vivacité et l'intensité de la perception sont extrêmes. De là, dans l'œuvre, des différences qui varient selon les pratiques suivies et prêtent aux mêmes remarques dont un autre maître fut naguère l'objet. Tant qu'il peint à l'huile, dans les polders de Belgique, sur les bords de la Seine ou de la Meuse, dans le Nivernais, en Provence, à la Côte Saint-André, Jongkind choisit de préférence des spectacles peu instables; il aime à dire les frémissements argentés de la lumière lunaire à la surface des canaux endormis, le repos des bateaux balançant leur mâture dans l'anse des ports, la campagne dorée et rougeoyante, avec, à l'horizon, le disque du soleil couchant, les paysages de brume et de neige, la terre morte et glacée. Dans ces représentations l'enseignement d'Eugène Isabey est reconnaissable à la recherche du motif pittoresque et à la volonté d'animer le site par quelque figuration minuscule; bien que Jongkind ait inventé la gamme des gris vaporeux, on peut tenir pour un autre héritage de la tradition romantique l'emploi encore assez fréquent des tons de bitume et de rouille. N'en alla-t-il pas de même pour Millet et n'est-on pas en droit de conclure, à leur sujet com-

mun, qu'ils ne donnèrent tous deux leur pleine mesure qu'en dehors de leurs tableaux. Millet dans ses pastels et ses dessins. Jongkind dans ses prodigieuses aquarelles ?

Ici, l'élan passionné n'est plus retardé par les lenteurs de l'exécution ; libre à notre peintre de se satisfaire, de rendre son impression avec la fougue du primesaut, dans le feu de l'improvisation. Ici aussi, plus de signe d'atavisme, plus aucun rapport avec les prédécesseurs. Les facultés individuelles ont tout absorbé à leur profit. Ceux qui prétendent ne voir en Jongkind qu'un artiste de transition — le lien entre Corot et Monet — chercheraient en vain, devant ces aquarelles, de qui elles descendent et qui elles annoncent ; conception et procédé, tout appartient en propre à leur auteur.

Imaginez, sur une feuille, la polychromie de taches informes, jetées, semble-t-il, au hasard d'un pinceau égaré, des balafres, des coulures, d'enfantines macules recouvrant (tels d'inexacts repérages) les traits d'un croquis sommaire visible sous la transparence de l'aquarelle ; imaginez toutes les brutalités, tous les à peu près, toutes les abréviations d'une verve qui furieusement se dépêche, acharnée à dérober l'image entrevue, le spectacle tôt évanoui. Et ce que vous inclinez à prendre pour les aventures d'un emportement enivré n'est qu'inspiration géniale — et les bariolages de cette course folle du crayon et du pinceau ne sont que les gages éclatants d'une science impeccable — et ces notations hâtives, simplifiées au

delà de l'imaginable, ne sont qu'une synthèse spontanée, que la fixation immédiate et définitive d'un aspect de nature dans sa vérité particulière et essentielle.

Ébauchées, lavées et terminées en une seule séance, dont elles portent d'ordinaire la date, ces aquarelles, rapides jusqu'à donner la sensation de l'instantanéité, disent ce qui demeure et ce qui passe, l'immuable et l'accident, la construction et l'effet. D'instinct, avec un sentiment inné de la perspective, Jongkind a établi son paysage, marqué l'éloignement de l'horizon, la succession des plans, les mouvements du sol, la géographie de la région ; après ce crayonnage primordial qui constitue l'assise solide de l'œuvre, viennent d'autres indications destinées à donner la vie, le mouvement, à peupler et à animer le décor : des passants cheminent, des ailes de moulin tournent, de lourdes péniches glissent lentement, une carriole roule sur la grande route, des chaloupes se croisent, une locomotive passe. Puis il appartient aux rehauts de compléter la vraisemblance en ajoutant la couleur, et de rendre les rayons et les ombres, les variations de l'éther et du ciel. Si dans le concours et l'emploi de tant de dons précieux l'un d'entre eux devait prévaloir, c'est à la faculté de consigner l'ambiance que reviendrait sans nul doute ce privilège. Les aquarelles de Jongkind sont enveloppées, baignées dans des effluves qui se modifient à l'infini, selon la minute et le climat, et on y rencontre, victorieusement surprise, l'immatérialité des plus insaisissables phénomènes, le voile

des temps demi-couverts, la lourdeur orageuse de la canicule, les menaces des nues chargées de pluie ou de neige, les molles vapeurs qui flottent au-dessus des eaux. Ainsi toutes les lumières, toutes les vibrations, tous les états d'atmosphère, Jongkind les a différenciés, selon leur ténuité spéciale, avec un tact, une précision, une autorité infaillibles.

D'autres cependant et des plus grands avaient promené sur le whatman le pinceau chargé d'eau coloré et de gouache; d'autres, épris de la nature et jaloux de la célébrer, avaient confié au même procédé le secret de leurs visions; mais il n'échut qu'à Jongkind de s'approprier intimement un mode d'expression, de s'en assimiler l'esprit, d'en étendre les vertus, de le recréer au point d'arracher à la postérité cet unanime aveu : jamais l'alerte, la transparence, les facultés évocatrices de l'aquarelle n'offrirent profit pareil à celui qu'en sut tirer, au XIX^e siècle, le peintre néerlandais Johann Barthold Jongkind.

PUVIS DE CHAVANNES[1]

La peinture murale se présente avec le prestige de la survie ; assurée de durer autant que l'édifice qu'elle pare, elle n'est conçue ni à l'intention d'une classe, ni en vue d'une génération ; elle est dédiée à la postérité ; elle s'adresse à l'âme universelle ; c'est son privilège de nous ravir à nous-mêmes, de nous entraîner hors du temps présent, *any where out of the world* ; d'elle encore on peut apprendre le mépris de l'éphémère et espérer une passagère trêve à la fièvre et à l'angoisse. Ainsi, en cette fin de siècle tourmentée, inquiète du lendemain, plus d'un s'en vient quérir auprès de *l'Été*, auprès de *l'Enfance de sainte Geneviève*, l'oubli du malaise qui nous opprime.

La paix souriante de l'esprit, la grâce heureuse d'un songe durable, tels sont les bienfaits que dispense libéralement l'œuvre de Puvis de Chavannes ; on la pressent accomplie dans la retraite, loin du tourbillon

des affaires humaines et des orages de la vie ; la contagion de la moderne neurasthénie ne l'a pas désenchantée ; saine et planante, elle oppose au pessimisme ambiant la réconfortante vision d'un monde autre, meilleur, où se meuvent des êtres qui nous ressemblent comme des frères. Là, selon le vœu du poète,

« Là, tout n'est qu'ordre et beauté ».

De cette nouvelle Arcadie, est bannie toute violence d'idée, d'émotion, de mouvement, de lumière. Au spectacle de tant de calme et de tant d'harmonie, il a bien fallu que notre âme retrouve le secret de la quiétude perdue, et, dupe du mirage, elle s'est reprise à l'illusion d'une possible joie de vivre.

Sur le tempérament du rénovateur de la décoration moderne, l'accord n'est pas encore fait ; dans sa production, chacun découvre un trait distinctif de l'humeur provinciale : j'en sais qui tiennent M. Puvis de Chavannes pour un « pur Bourguignon ; » certains l'ont rangé parmi les Lyonnais mystiques ; d'autres reconnaissent en lui un spiritualiste — un spiritualiste panthéiste, ajoute un nouveau venu. Qu'est-ce à dire ? si ce n'est que le tempérament de Puvis de Chavannes groupe et unit, dans une originalité toute personnelle, les aspirations et les vertus maîtresses du génie français. Un premier caractère de son art est d'être essentiellement national ; il satisfait à la fois l'imagination et la raison ; il montre balancés, équilibrés, avec un tact infini, la majesté et

l'enjouement, la simplicité et l'élégance, la noblesse et la grâce familière, la poésie des sublimes inventions et le goût de l'humble vérité.

Parce qu'elle offrait à ses facultés de synthèse l'occasion d'un plein emploi, la décoration devait instinctivement attirer et retenir Puvis de Chavannes. Chacun peut s'édifier à suivre l'évolution du faiseur de tableaux vers la peinture murale; elle ne fut activée ni par Henry Scheffer, ni par Couture, qui guidèrent l'artiste à ses débuts; Eugène Delacroix y demeura pareillement étranger, ou du moins, s'il y eut influence exercée, la suggestion vint de l'œuvre et non des conseils donnés au hasard de deux corrections d'atelier. Les premières toiles, le *Christ mort* du Salon de 1850, et les souvenirs de Venise revus naguère chez Durand-Ruel, appartiennent à la période d'incertitude, de recherche. Neuf fois renouvelés, les refus du jury ne parvinrent qu'à garantir l'indépendance de la vocation; dès 1854, Puvis de Chavannes se prend à l'envie de dénuder les murs d'une villa que son frère a fait construire en Bourgogne; un des panneaux, le *Départ pour la chasse*, nous est connu par la réplique qu'en possède le musée de Marseille; l'ouvrage, tout de transition, marque l'étape franchie; l'arrangement atteint sans peine au style ornemental; la palette s'est éclaircie; le jour a dissipé la pénombre romantique. Quand paraîtront aux Salons de 1861 et de 1863 la *Paix* et la *Guerre*, *le Travail* et le *Repos* (Musée de Picardie), la critique s'étonnera de ce décorateur imprévu, formé sans maître, à

l'école du recueillement et de la logique ; la qualité
« reposante » de l'ordonnance frappera Bürger-Thoré
qui note encore « la pâleur harmonieuse d'une couleur éteinte et partout rompue à dessein. » L'écrivain
eut-il imaginé que ces peintures atténuées se signaleraient un jour dans tout l'œuvre, comme les plus
pourvues de vigueur et d'éclat? Ce qui était timidité
de la part de Puvis, dans l'abaissement du ton, devait
sembler une audacieuse nouveauté à une époque où
les règles de la destination étaient méconnues, violées
à plaisir ; aussi bien la portée de l'initiative échappa
tout d'abord ; nul ne comprit qu'en convoitant pour
ses peintures les nuance de la fresque, Puvis de Chavannes ramenait la décoration murale à l'observance
de sa loi organique et rationnelle. Sur ses évocations
s'épandit l'aérienne enveloppe d'une lumière apaisée
en même temps que prédominait l'importance prise
par le paysage. C'est lui qui permet à Puvis de localiser son sujet, de donner au geste humain, immuable,
le cadre aproprié d'un site particulier. A l'entour
des pastorales de *Ave Picardia nutrix*, la campagne d'Amiens étend le tapis de ses prairies fertiles
et le miroir de ses rivières ombragées de saules ; au
Musée de Rouen, la vieille capitale normande
apparaît, dans la brume grise du lointain, abritée
par la colline et bordée par le large fleuve ; sur les
murs du Palais de Longchamp se développe le
panorama de Marseille avec son port rose et ensoleillé, battu par les flots ourlés d'écume de la mer
céruléenne ; enfin Puvis de Chavannes a raconté

comment il avait enfermé les épisodes de *l'Enfance de sainte Geneviève* entre les détours de la Seine et l'antique silhouette du mont Valérien.

A mesure que les années passent plus d'une variation se constate dans le dispositif : au lieu de se masser sur le côté ou au centre, le drame s'étale, tend à occuper, comme dans une tapisserie, tout le champ libre; s'il en va ainsi pour des compositions pleines, resserrées (telles *Charles Martel et Sainte Radegonde* à Poitiers, *l'Apothéose de Victor Hugo* à l'Hôtel de Ville, *les Muses* à Boston, *le Ravitaillement de Paris*, carton destiné au Panthéon), la règle ne se trouve que plus fidèlement suivie lorsqu'il s'agit d'un ensemble formé par des figures, des groupes isolés, qui tous concourent à une fin commune, mais dont l'espacement offre au regard des alternances rythmées d'action et de repos (*Ludus pro patria* à Amiens, *le Bois sacré* à Lyon, la *Sorbonne* à Paris, *Inter artes et naturam* à Rouen).

Vers le même instant, la conscience du recul nécessaire à l'examen d'une décoration et la volonté d'assurer l'intérêt égal de toutes les parties conduisaient Puvis de Chavannes à une exécution toujours plus simplifiée et généralisatrice : il néglige le détail, élimine l'accidentel et le particulier. Le dessin, qui constitue la partie intellectuelle de son art, atteint, par l'abréviation et la synthèse, à l'ampleur expressive et caractérisante; tout y tourne au profit de la pensée et une inflexion de lignes s'y fait révélatrice d'un état d'esprit.

« Le carton, c'est le livret ; la peinture, voilà l'opéra » aime à dire Puvis de Chavannes ; de fait, la couleur est le charme dont il use pour imposer à autrui le partage de son sentiment intime. Ici encore, l'expérience acquise a apporté le bénéfice de maint progrès ; sans arrêt, les gammes se sont rapprochées du mode mineur ; je n'ignore pas qu'il leur fut donné de prêter à des accords exquis, d'offrir au regard la volupté d'harmonies cendrées et laiteuses ; mais elles n'ont pas été élues dans le seul but de favoriser une récréation optique ; Puvis de Chavannes les a assorties à la muraille ; il a prémédité l'incorporation de son œuvre à l'architecture ambiante ; il a voulu entre la décoration et le monument une alliance si étroite, une fusion si complète, que l'ensemble parût jailli d'un coup, au commandement d'une inspiration unique. On avait vu le luxe des dorures, la richesse d'une galerie d'Apollon appeler les diaprures et les fanfares d'Eugène Delacroix ; plus humbles avec leurs matités et leurs « pâleurs », les tentures de Puvis de Chavannes entendent se subordonner à la pierre grise, crayeuse des édifices élevés pour exalter le devoir civique et social, pour glorifier l'art et la pensée.

Selon Puvis de Chavannes « la véritable mission de la peinture est d'animer la muraille ; à part cela, on ne devrait jamais faire faire de tableaux plus grands que la main ». L'école moderne lui en doit pourtant, et d'essentiels. Il en est qui fournissent des traductions inédites et émouvantes de l'histoire sacrée : la *Décollation de saint-Jean-Baptiste, la Madeleine,*

d'autres, *l'Automne, le Sommeil, la Famille de pêcheurs, les Femmes au bord de la mer*, conçus dans une donnée décorative, égalent en prestige les plus vastes pages de leur auteur; d'autres enfin, auxquels vont nos préférences, — *l'Espoir, le Pauvre pêcheur, l'Enfant prodigue, le Rêve*, — sont d'un dramatisme si poignant qu'on les devine volontairement exclus d'un ensemble où ils n'eussent pas manqué de confisquer l'attention à leur profit. Mais que Puvis de Chavannes se consacre à embellir une paroi ou qu'il se distraie à peindre un tableau de chevalet, l'inspiration demeure identique, malgré les différences de facture, de format; intéressée par la condition humaine, vous la verrez célébrer la paisible grandeur des travaux et de la vie champêtre, le génie des fondateurs de ville, la dévotion vigilante au sol ancestral, puis encore, les pures joies de l'esprit, le culte de l'art, les envolées de la poésie, les découvertes de la science...

Seules les idées générales réussissent à passionner M. Puvis de Chavannes; grâce à l'imagination, à la puissance visuelle, chacune trouve, comme correspondance plastique, un spectacle représentatif, un symbole, inventé de toutes pièces, mais presque toujours vraisemblable, qui dépasse les limites d'un temps, les frontières d'un pays et s'empreint de la noblesse que l'universalité emporte toujours avec elle. Les musées et les bibliothèques ne sont d'aucun secours à Puvis de Chavannes; c'est de lui-même qu'il tire le sujet de ses ouvrages; le concept, une fois dégagé

des limbes et élucidé, il le tient longtemps « sous le regard intérieur », il l'amende et le parfait à loisir ; tout est arrêté dans son cerveau, quand il consulte la réalité, non pour la copier, mais afin « de lui rester parallèle ». « Une transposition des lois naturelles », ainsi a-t-il défini son art ; la beauté s'en explique par la justesse des rapports. Quoi de mieux entendu que la convenance du paysage à l'humanité qui le peuple ? Puvis de Chavannes a pénétré les liens qui les unissent, et il sent si bien les actions réflexes de la créature sur la création que la campagne semble, chez lui, participer au drame qu'elle environne. Entre les modernes, on ne se rappelle que Corot pour avoir possédé de la sorte le don souverain de l'harmonie. De curieuses affinités rapprochent encore Puvis du peintre romantique Chassériau : par exemple, le sentiment de volupté calme donné à la femme, son geste lent, comme un peu las, puis un égal désir d'arriver à l'expression sans déplacer la ligne, sans troubler l'eurythmie de la pose sculpturale. Mais le maître dont Puvis de Chavannes prolonge la survivance parmi nous, c'est, sans contredit, Nicolas Poussin « père et chef de l'école française ». A l'analyse l'œuvre de Puvis et l'œuvre de Poussin (qui associent l'homme à la nature), se révèlent composées des mêmes éléments, régies par les mêmes principes, soumises toutes deux à la sévère discipline de la concision, de la méthode et de la clarté. « Mon penchant, écrit Poussin, me contraint de chercher et aimer les choses bien ordonnées,

fuyant la confusion qui m'est aussi contraire et ennemie, comme est la lumière des obscures ténèbres. » Puvis, de son côté, aspire à « ordonner les choses selon son rêve ». « La conception la mieux ordonnée, déclarera-t-il, c'est-à-dire la plus simple, se trouvera être la plus belle. En toute choses la clarté, la clarté avant tout. » S'étonnera-t-on maintenant d'analogies à tout instant persistantes, malgré les acquisitions de l'art national depuis Louis XIII, malgré les accents d'une tendresse d'âme plus chaleureuse chez Puvis de Chavannes? Entré vivant dans la postérité, mis dès aujourd'hui au rang des classiques, le décorateur du Panthéon partage avec eux la gloire d'avoir imprimé une marque distincte, personnelle à la pensée française. Rien n'est plus conforme à l'esprit de la tradition et au génie de la race que ses évocations d'une philosophie radieuse, d'un sens profond; elles font vivre, dans leur caractère permanent, de grandes idées sous de belles formes et montrent, comme le voulait Poussin, du *jugement partout*; mais, ajoute le peintre normand, « c'est le rameau d'or de Virgile que nul ne peut trouver, ni recueillir, s'il n'est conduit par le Destin ».

CONSTANTIN GUYS

Un peintre a connu l'exceptionnelle aventure de parvenir à la célébrité, en dépit de lui-même, sans s'être jamais nommé ; son œuvre, vierge de signature, a évité le faste des salons. Comme la fièvre d'expansion égalait chez lui le dédain de la gloire, nulle production n'a été plus secrète et plus généreuse ; un tiers de siècle durant, on la vit s'épandre dans les offices des magazines anglais, s'installer aux vitrines des boutiques parisiennes, solliciter, à bas prix, dans la rue, les convoitises du passant. Certains s'étonnèrent d'un flux intarissable de dessins sortis de la même main et chaque jour renouvelés ; d'autres y prirent intérêt à raison des sujets. Cette imagerie cursive qui décelait un humoriste et un peintre sut conquérir Théophile Gautier et Paul de Saint-Victor, Delacroix et Manet ; à Baudelaire l'enthousiasme

inspira, en 1863, toute une suite de commentaires; ils forment les treize chapitres du traité admirable qui porte ce titre même sous lequel l'artiste anonyme est à jamais désigné : *le peintre de la vie moderne.*

Après la consécration immortalisante, qu'était-il advenu du prototype créé, chanté par le poète? Au lendemain de la guerre la floraison d'aquarelles s'était évanouie, avait cessé de renaître aux étalages. Le peintre de la vie moderne comptait déjà parmi les disparus, quand sa fin à l'hospice Dubois — le 13 Mars 1892 — fut annoncée par Nadar, dans une chronique, où l'adieu se faisait évocateur de souvenirs lointains, précieux, tout historiques. C'en était assez pour aiguiser la curiosité et suggérer l'envie de révéler une œuvre jusqu'ici dispersée; en mars-avril 1895, deux cents feuilles se trouvaient groupées chez Moline, et un même nombre à la Galerie Petit; rue de Sèze, des portraits du peintre, la présence de ses pinceaux, de sa boîte attestaient la volonté d'un hommage posthume; mais l'instruction ne saurait être considérée comme close après ce qui fut écrit ou montré; faute d'ordre, elle ne suffit ni à éclairer la sympathie, ni à utiliser les éléments d'information recueillis. La personnalité de Guys continue à intriguer, à la façon d'une énigme, et longtemps encore elle sollicitera l'écrivain, tant elle laisse l'espoir d'une remarque neuve, d'un point à fixer, d'une part d'inconnu à découvrir.

Aux termes de l'acte que j'ai pu me procurer à

Flessingue Ernestus-Adolphus-Hyacinthus-Constantinus Guys est né dans cette ville le 3 décembre 1802, et il y a été baptisé le 26 Janvier 1803; il est fils d'Élisabeth Betin et de François-Lazare Guys, « Commissaire en chef de la marine française »; un oncle « Commissaire des relations commerciales de la République française à Rotterdam », lui sert de parrain; sa famille est d'origine provençale. Peut-être y eut-il la place d'un retour en France entre les premières années et l'époque où Constantin Guys s'en alla suivre la campagne de Grèce avec lord Byron; à vingt ans, la vie militaire l'a conquis : il s'engage dans la cavalerie. Bien plus tard seulement, l'illustration l'attire; pour s'y préparer il ne tolère d'autre guide que l'instinct, d'autre maître que la volonté; puis commence une vie errante, cosmopolite, une course folle d'Occident en Orient, à la piste de l'actualité. Pour *l'Illustrated London News*, Guys entreprend la description dessinée (et parfois écrite) des événements où va l'attention de l'Europe; à peine s'accorde-t-il le répit de dessiner, à Londres, l'opéra ou le ballet nouveau, à Paris, les mouvements populaires et les clubs durant la Révolution de 1848; on le rencontre en Bulgarie, en Espagne, en Italie, en Égypte, en Algérie; durant la guerre de Crimée, chaque soir le courrier expédie à Londres huit, dix croquis sur papier pelure : ils transportent « aux bords du Danube, aux rives du Bosphore, au cap Kerson, dans la plaine de Balaklava dans les champs d'Inkermann, dans les campements

anglais, turcs, piémontais, dans les rues de Constantinople, dans les hôpitaux et dans toutes les solennités religieuses et militaires ». A Constantinople, à Athènes, la prédilection très décidée pour le faste des scènes officielles se prouve encore, à l'évidence, par telle représentation du *Sultan aux fêtes du Baïram*, ou du *Service commémoratif de l'indépendance grecque*. Au résumé, il y eut initiative très heureuse dans ce rôle malaisé d'illustrateur de gazette; l'art de Vierge sera plus savant, plus complet, autrement définitif; mais Guys se recommande quand même par le don de la composition saisissante, par l'instantanéité de la mise en place artiste. L'état de correspondant-imagier est le sien, lorsqu'un hasard l'admet à connaître Gautier, et chez Gavarni, les Goncourt. Dès la première rencontre, le 23 avril 1858, le *Journal* des deux frères trace un piquant portrait où éclatent l'originale intelligence, la culture universelle, la double faculté de l'analyse et de l'ironie frappante chez Guys : « Un petit homme à la figure énergique, aux moustaches grises, à l'aspect d'un vieux grognard, débordant de parenthèses, zigzaguant d'idées en idées, déraillé, perdu, mais se retrouvant et reprenant votre attention avec une métaphore de voyou, un mot de la langue des penseurs allemands, un terme savant de la technique de l'art ou de l'industrie, et toujours vous tenant sous le coup de sa parole peinte et comme visible aux yeux. Il a cent mille souvenirs où il jette de temps en temps des paysages, des villes trouées de boulets, saignantes, éventrées,

des ambulances où les rats entament les blessés.... Il sort de la bouche de ce diable d'homme des silhouettes sociales, des aperçus sur l'espèce française et l'espèce anglaise, toutes nouvelles et qui n'ont pas moisi dans les livres, des satires de deux minutes, des pamphlets d'un mot, une philosophie comparée du génie national des peuples. » Le témoignage du *Journal* n'est pas moins édifiant à évoquer lorsqu'il montre Gavarni achevant à Londres, en 1848, les croquis envoyés par Guys et « faisant de chacun d'eux un dessin terminé pour la gravure ». C'en est donc fait du préjugé qui reléguait le *peintre de la vie moderne* parmi les succédanés de Gavarni, et si un étonnement subsiste, c'est qu'un talent à ce point spontané, intuitif ait pu être accusé de s'emprunter à autrui. Mettez hors de cause un fond de dandysme commun ; les analogies entre Guys et Gavarni résultent de l'époque, des modèles identiques ; elles sont apparentes, superficielles ; tandis que la dissimilitude des natures se marque par des contrastes profonds, dans l'inspiration comme dans l'écriture.

« Pour établir le genre de sujets préférés par le peintre, nous dirons que c'est la *pompe de la vie*, telle qu'elle s'offre dans les capitales du monde civilisée, la pompe de la vie militaire, de la vie élégante (*high life*), de la vie galante (*low life*). » La classification proposée par Baudelaire n'admet point de variante. A l'observation des mœurs militaires, Guys était préparé par son service dans l'armée sous la

Restauration, et par la part prise, comme reporter, aux dernières guerres d'Europe. Le luxe de la parure, qui flattait son goût de l'apparat exerce sur lui l'attrait d'une véritable fascination ; le visage l'intéresse moins que le costume ou la prestance ; il recherche ce qui éclate ou ce qui brille ; les panaches et les chamarrures des états-majors le délectent ; on dirait qu'il a pénétré la vanité de cette soldatesque de Napoléon III, plus propre à la parade qu'au calcul et à l'action ; caractériser le type d'un uniforme ou la physionomie particulière à chaque arme, — guides, lanciers, chasseurs d'Afrique ou cent-gardes, — tel est son but et son plaisir ; il se complaît encore aux défilés, aux revues impériales qui permettent de mouvoir les bataillons et de lancer des escadrons au galop parmi les nuées de poussière tourbillonnante.

Depuis le temps des fringances où, dragon, Guys avait obtenu le grade de maréchal des logis, la passion pour le cheval s'est avivée, affinée sans arrêt dans la fréquentation des hippodromes et du turf. Maintenant, les préférences se réservent aux pur sang et aux montures de race ; Guys en fait valoir les allures, il en détaille les formes minces et sveltes, il en dresse le signalement ; il les montre dans les avenues du Bois, balançant l'encolure, piaffant, se dépensant en grâces coquettes, au gré du cavalier ou de l'amazone ; il les représente à la chasse et dans l'emportement vertigineux de la course ; il les appaire, les harnache, et les attelle au phaéton, au break, au

panier, à toutes les voitures dont l'anatomie compliquée est précisée avec la compétence d'un carrossier savant dans sa partie ; sur un fond de verdures, d'un bleu-paon familier à la gouache du xviii^e siècle, passent les huit-ressorts anglais escortés de laquais poudrés à frimas, la calèche parisienne avec son haut siège où juchent, immobiles, le cocher et le valet de pied, puis la massive et bizarre voiture du sultan, ajourée de glaces, « toute semblable à une grosse lanterne roulante ».

Un peintre du plaisir aristocratique s'est inscrit aux côtés d'Eugène Lami, et la notation des élégances mondaines se poursuit sous les allées tachetées d'ombre et de soleil des Champs-Élysées, dans les loges éblouissantes de l'Opéra italien ou français, à la sortie pénombreuse des cirques, des théâtres. Ses silhouettes de lions et de grandes dames offrent l'intérêt documentaire d'une gravure de mode, et les feuilles volantes, échappées par milliers à la verve expéditive de l'humoriste, se trouvent définir la vie extérieure et la fashion du Paris d'autrefois. La toilette féminine y revit avec le déparant artifice de ses surcharges et de ses lourdeurs : ce ne sont que toques hongroises et chapeaux ovales à larges brides, que guimpes et garibaldis traversés de passementeries, de pattes et de biais, que vestes zouaves, saute-en-barque, pince-taille à manches pagodes, que crinolines ballonnantes, que jupons de mousseline étageant, jusqu'à la taille, leurs rangs de hauts volants empesés, que cachemires des Indes, tombant, rigides,

« en carré », ou jetés « en pointe » et creusant une vague de plis frémissants...

Guys possédait à un degré rare le sens des corruptions modernes, et, pour reprendre le mot de Gautier, il voulut, lui aussi, cueillir son bouquet de fleurs du mal. A l'écouter, l'enquête sur l'éternel féminin n'avait chance d'aboutir qu'à la condition de ne point se restreindre à une classe élue et de parcourir, sans rancœur, les étapes de la déchéance. Du sommet aux bas-fonds, la vie galante admet des différences qui découvrent une véritable hiérarchie; l'ordre en est marqué avec un tact subtil dans les aquarelles de Guys; le peintre prend ses modèles dans toutes les cythères parisiennes, au bal Mabille et au concert Musard, dans le quartier Bréda et dans les bouges qui avoisinent l'École Militaire. Voici, aux clartés du plein jour, la biche habile à contrefaire la grande dame, la lorette de Gavarni et la grisette de Monnier; voici, errant par la nuit, les spectres du plaisir, la fille en chasse sur le boulevard, la rôdeuse de barrière et voici jusqu'à la beauté interlope confinée dans les maisons closes. Les types se classifient d'après les attitudes hautaines, coquettes, provocantes, passives ou prostrées, d'après la mise aussi qui vise l'élégance tapageuse, s'agrémente de grâce alerte ou montre le laisser aller débraillé et la livrée clinquante du vice asservi. Parmi ces images du *low life*, certaines ont le charme d'une composition de Morin; d'autres, terribles, semblent évadées du cauchemar macabre de Goya. Le procédé reste identique malgré les variations

de l'éclairage et celles du coloris, parfois délicatement polychromé, presque toutours lavé à l'encre de Chine et réduit à l'accord d'un camaïeu gris et noir. Le croquis « ingénu et barbare » est jeté de mémoire, vaille que vaille, dans l'ivresse de l'improvisation, sans souci du canon, sans crainte de l'à peu près, avec la seule volonté d'empêcher la vision de retourner au néant; grâce à Guys, elle se trouve fixée dans sa fugitivité. Les générations présentes lui savent gré d'avoir sauvé de l'oubli le décor et les allures de ce passé qui nous touche, et la sympathie s'accroît de ce qu'elle reconnaît, dans le preste observateur de la vie féminine, dans le chroniqueur de la rue sous le second Empire, le devancier immédiat des âpres et véridiques peintres moralistes d'à présent, les Degas, les Rops, les Forain, les Lautrec.

DEGAS

Quand un peintre a renouvelé l'inspiration, l'optique et les procédés de son art, quand il s'est révélé le vrai maître du Moderne, on ne saurait céder à son désir hautain de silence et d'oubli, sous peine de rompre le lien historique et de rendre inintelligible le développement de l'école française; y souscrire serait encore abdiquer toute liberté et toute justice au profit de l'étranger qui, affranchi du secret, acclame hautement en Degas un « réformateur » et « l'égal des plus grands peintres de tous les temps, dans leurs chefs-d'œuvre ».

La haute portée de ses initiatives vient de ce qu'elles émanent d'un artiste *complet*, exceptionnellement savant, curieux et lucide. Il y eut révolution à la fois dans l'ordre intellectuel et technique, et l'époque où elle se produisit ne saurait indifférer. Degas naît

DEGAS

Quand un peintre a renouvelé l'inspiration, l'optique et les procédés de son art, quand il s'est révélé le vrai maître du Moderne, on ne saurait céder à son désir hautain de silence et d'oubli, sous peine de rompre le lien historique et de rendre inintelligible le développement de l'école française ; y souscrire serait encore abdiquer toute liberté et toute justice au profit de l'étranger qui, affranchi du secret, acclame hautement en Degas un « réformateur » et « l'égal des plus grands peintres de tous les temps, dans leurs chefs-d'œuvre ».

La haute portée de ses initiatives vient de ce qu'elles émanent d'un artiste *complet*, exceptionnellement savant, curieux et lucide. Il y eut révolution à la fois dans l'ordre intellectuel et technique, et l'époque où elle se produisit ne saurait indifférer. Degas naît

un peu après Manet, en 1834; sa jeunesse, qui assiste aux dernières luttes entre les romantiques et les classiques, voit d'autre part s'épanouir librement le génie de Daumier et de Corot; elle tient en défiance l'exclusivisme des systèmes; elle se forme et s'informe de tous côtés, à l'École des Beaux-Arts, par les voyages, dans la fréquentation des maîtres. La tradition de M. Ingres arrive à Degas, plus ou moins adultérée, à travers l'enseignement de M. Lamothe; en Italie, où il séjourne en 1857, il tient commerce avec les primitifs et les Florentins; si on le surprend à peindre *Sémiramis construisant les murs de Babylone*, les *Jeunes filles spartiates s'exerçant à la lutte*, simultanément presque, il interprète Lawrence, il donne une copie chaleureuse de l'*Enlèvement des Sabines*, tant il est exact que Poussin est l'ancêtre et le guide avec lequel renoue tout régénérateur de vraie lignée française. L'éducation se poursuit, sévèrement menée par un artiste qui se soumet à la rude discipline d'une étude sur tous les points approfondie. On n'imagine pas préparation plus solide, mieux mûrie, à l'œuvre ensuite élaborée. Sans jamais renoncer au bénéfice de la recherche, Degas est cependant en pleine possession de son savoir lorsqu'il aborde, aux environs de 1860, la représentation de la vie contemporaine; excepté son premier envoi au Salon, suprême adieu au rétrospectif, les tableaux exposés de 1866 à 1870 montrent déjà en lui le peintre du sport et de la danse; en même temps s'installe dans notre souvenir un portraitiste merveil-

leux qui prend rang à côté de Clouet et de M. Ingres. Cette filiation et ces ressemblances avec le chef de l'école classique, les nus de Degas les confirmeront pleinement dans la suite; c'est, ici et là, le même culte passionné de la nature, le même amour païen de la forme pour elle-même et, devant le modèle, la même fièvre froide qui se refrène, se concentre et caractérise avec une précision d'une intensité suraiguë; mais, tandis que M. Ingres ne définit que l'attitude, Degas s'attaque au geste, et il le ravit à la volée, avec la même autorité de vision, avec la même certitude de dessin. Par cette volonté et ce pouvoir de fixer la synthèse d'un mouvement il se rapproche d'Eugène Delacroix; il s'en rapproche encore par le recours du métier au mélange optique, par la prédilection pour les diaprures et les belles matières. On n'a pas signalé ces rapports, que de nouveau, l'indépendance foncière interdit le prolongement du parallèle; chez Degas l'harmonie des gammes s'étend très au loin; le ton riche ou grave sait se dégrader, s'adoucir, atteindre à la volupté précieuse qu'il offre chez Vélazquez et chez Whistler. C'est que ce dessinateur, ce coloriste s'impose encore comme l'interprète le plus sensible, le plus subtil des jeux de la lumière dans la diversité de ses modulations; il n'a pas aspiré à noter les seuls effets diurnes (comme les impressionnistes auxquels on l'assimile à tort, son art étant le résultat d'une déduction patiente, raisonnée, bien plutôt que le jet d'une *impression* première); toutes les lumières, il les a rendues, les lumières

divines ou humaines, éternelles ou récentes, aussi bien le plein air ensoleillé que l'ambiance grise du jour intérieur, aussi bien les clartés rougeoyantes du gaz que les effluves blafards des projecteurs électriques. Dans la manière d'agencer, l'innovation ne fut ni moins hardie, ni moins utile. Naguère toute ordonnance se combinait méthodiquement, à l'aide d'un formulaire immuable, d'après les préceptes édictés par les professeurs du beau; il a fallu l'intervention de Degas pour briser le joug des préjugés séculaires et libérer l'inspiration asservie; avec lui la perspective et le point de vue se déplacent selon les convenances spéciales à chaque sujet; ces mises dans le cadre, divergentes, excentrées, où la bordure coupe en deux un être, un objet, se légitiment par le but à atteindre, par la nécessité de diriger l'attention, de la localiser au gré de la volonté. Ainsi avaient fait les maîtres imagiers du Nippon. Que Degas ait médité leur exemple ou qu'il soit parvenu d'instinct à un principe d'art commun, l'application de ce principe ne trahit, chez lui, nul exotisme; le lien de l'enveloppe, absent dans l'estampe japonaise, empêche, la confusion, le décousu, et c'est une émancipation en parfaite harmonie avec la tradition française, celle qui permet de modifier librement le dispositif pour mieux marquer le sens de la composition, les intentions de l'esprit.

Une rare susceptibilité de l'organisme favorisait ces acquisitions et ces progrès. Plus vibrant et plus réceptif que ses devanciers, doué de l'hyperesthésie

que connurent les Goncourt, Degas a accordé son métier avec l'acuité de ses perceptions, et, créant des expressions neuves pour des sujets nouveaux, il a réalisé cet « invu » que la curiosité réclame sans merci et que l'injure accueille dès qu'il se manifeste.

La profanation de l'outrage devait, dès le début, certifier l'originalité du génie. Aujourd'hui, l'isolement auquel Degas s'est complu depuis onze ans, le fait tout ensemble ignoré et célèbre. Que connaissent de lui les générations dernières sur lesquelles il a exercé une décisive influence? des paysages, réunis en 1893 chez Durand-Ruel, puis les œuvres entrées au Luxembourg grâce au legs Caillebotte, ou entrevues dans le feu des enchères et à la vitrine des marchands; les lithographies de Thornley, les eaux-fortes de Lauzet ont pu encore offrir l'appoint d'évocations utiles, et demain le recueil de Manzi enseignera quel a été, parmi nous, le second détenteur de la vraie « probité de l'art ». Mais le temps est passé des manifestations imposantes dont furent témoins les Salons « indépendants » : sur les huit expositions ouvertes par le groupe, de 1874 à 1886, il n'en est qu'une à laquelle Degas s'abstient de participer; les autres fois sa contribution est essentielle, sinon prédominante : elle décèle le praticien, en quête de techniques vieilles ou inédites, utilisant l'huile, le pastel, l'aquarelle, l'essence, la détrempe, les impressions à l'encre grasse; tour à tour Degas se prouve peintre, dessinateur, éventailliste, graveur, puis statuaire dans cette unique, cette incomparable figure de cire, *Petite danseuse*

de quatorze ans; là parurent les maîtresses œuvres, émigrées en Amérique, disséminées chez Camondo ou chez Rouart, au musée de Pau et au musée de Berlin. Duret, Burty, Duranty avaient témoigné la sûreté de leur diagnostic, à l'apparition des premiers Degas; une étroite et singulière parenté de vision réserva à J.-K. Huysmans de vibrer à l'unisson du peintre et de déceler, avec plus de perspicacité que quiconque, l'intimité de l'œuvre.

Le sculpteur grec suivait les jeux de l'hippodrome et du stade, prenait ses modèles au gymnase et à la palestre; l'artiste moderne a recherché pareillement autour de lui, les spectacles où le corps humain s'active et où il se prête à des aspects infiniment changeants, dans les phases successives de l'effort. Degas fréquente le champ de courses, le cirque, le théâtre; la qualité des lignes, des couleurs, des mouvements le frappe; puis, à la jouissance du peintre, s'oppose la déception de l'analyste percevant, à travers le faste éblouissant de la mise en scène, la vulgarité des acteurs, et le tourment de leurs soucis misérables; de clandestines nuances d'âme transparaissent et se déchiffrent sous les agaceries des coryphées, sous la gravité des jockeys glabres, sous le rictus forcé des filles et des chanteuses de café-concert; l'illusion s'évanouit, et la douloureuse contrainte s'avère de l'être en décor et en représentation. Fêtes pour le regard, ces courses, ces ballets, mais de quelle rançon se paient nos joies et quelles manœuvres abêtissantes les préparent! Pour les surprendre, Degas erre du

foyer et des coulisses à la classe de danse; il assiste à la torture des membres qui se disloquent et se désarticulent ; il voit les corps grossièrement équarris s'infléchir, pirouetter, et la roideur des jambes se rompre au difficile mécanisme des jetés et des chassés, des battements et des entrechats ; il dévisage la ballerine à tous les instants de travail, de repos ou de parade, avec la curiosité d'un esthète raffiné et d'un ironiste méprisant. La colère ou la pitié avait excité Daumier, Millet à faire œuvre de peintres sociaux; rien ne trouble chez Degas la quiétude d'un flegme impassible; ses tableaux du labeur, du plaisir et du vice valent par le seul prix de la vérité exacerbée et de l'exécution parfaite. Une harmonie à la Van der Meer ou à la Chardin met tout à son plan dans ces intérieurs qui sont : des offices de marchands de coton à la Nouvelle-Orléans, des ateliers de repasseuses s'évertuant parmi les vapeurs des linges humides et des réchauds, des boutiques animées par les gesticulations des modistes qui caquettent, s'accoudent et jettent leurs torses las au travers des coussins et des tables ; partout triomphe la découverte des allures professionnelles et de la tenue particulière à l'état, au milieu ; cyniquement le satiriste scrute, fouille, dévoile la déchéance de l'humaine créature dans ces nus où des femmes, occupées à purifier en secret leur chair, prennent des poses d'une inconsciente animalité, et où le corps apparaît déformé par l'oppression du corset, portant les flétrissures de l'âge, les stigmates de la maternité, tel enfin que Rembrandt seul l'avait osé montrer.

Une haine du mensonge, de l'artificiel, de l'à peu près qui exige de toute œuvre une quintessence de vie et de réalité ; un pessimisme outrancier et cruel revêtant d'exquises séductions de couleurs ; la science la plus sûre mise au service de l'invention la plus imprévue ; un talent robuste, accessible à toutes les délicatesses et à tous les dégoûts d'une civilisation vieillie ; un sens de la modernité si aiguisée, qu'il découvre à force de pénétration, l'au delà du contemporain, « l'éternel du transitoire », — ces signes, ces contrastes, ces dons font reconnaître Degas, artiste d'exception pour le vulgaire, en vérité le plus classique des maîtres qu'ait compté l'école nationale, au déclin du xixe siècle.

TROIS ASPECTS DU GÉNIE
D'AUGUSTE RODIN

LES DESSINS D'AUGUSTE RODIN

Isoler de son œuvre les dessins d'Auguste Rodin et les étudier, c'est remonter au principe de son art, c'est surprendre l'essor de l'inspiration, saisir le secret de la pensée; c'est aussi découvrir la mesure d'un génie qui fait sienne toute technique, avec la même certitude, sans que les différences de métier arrivent à tenir en échec l'accomplissement d'une volonté souveraine.

D'ordinaire, la notation graphique déconcerte le pétrisseur de terre ou lui répugne; y atteindre et s'y complaire est un signe d'élection, de toute-puissance. Les seuls statuaires enclins à s'exprimer par le trait, le contour ou la tache sont gens de tempérament et d'imagination à qui le besoin de réalisation immédiate fait paraître trop lentes la pratique de l'ébauchoir et la triture de la glaise. Tel fut le destin

glorieux d'un Barye, d'un Carpeaux, tout à la fois peintres, statuaires et graveurs; ainsi en va-t-il pour le plus illustre continuateur de leur tradition, qui est la pure tradition française; car le préjugé a trop duré; des gothiques à Jean Goujon et à Puget, de Houdon à Rude, la sculpture en France « n'a guère été bien tranquille » selon la remarque de Philippe de Chennevières, et nos vrais classiques n'ont pas craint, pour être expressifs, de sembler tourmentés. Mieux que jamais leur parti se justifie, à une époque toute secouée de fièvres et d'angoisses. Aux dernières années du second empire, un groupe de Carpeaux, *Ugolin*, annonçait déjà cette désespérance; mais son auteur ne se hausse que par intermittences au tragique; Michel-Ange l'attire moins que Rubens. Plus tard seulement, l'inquiétude de l'âme moderne s'incarnera dans le marbre et dans l'airain lorsque la maîtrise de Carpeaux s'illuminera, s'agrandira chez Rodin de tout ce que peuvent ajouter au don de la vie exubérante une inspiration héroïque et l'âpre majesté de la douleur.

On croirait qu'Auguste Rodin a recommencé l'œuvre divine et modelé un monde à l'effigie de son âme passionnée et farouche. Son art procède de la nature et tout y semble prodigieux parce que, avec lui, l'exaltation de la forme et de l'idée ennoblit la réalité et la transfigure. De là l'inégalable prestige de sa sculpture, très proche de nous et qui, sous certains rapports, avoisine l'antique. Le trouble où elle nous jette se renouvelle au spectacle d'autres créations,

différentes par le métier, identiques de conception et pareillement empreintes de beauté. Je ne songe pas, dans l'instant, à ses essais déjà lointains de peintre : un portrait de son père, des copies exécutées de souvenir, à Anvers, d'après les tableaux du musée, puis quelques tentatives de paysage vites interrompues, le souci de transcrire abolissant la joie d'admirer; de même la curiosité des biographes saurait seule s'attarder à de patientes répliques d'après des planches d'anatomie, ainsi qu'aux premières académies, sauvées par miracle; mais, une fois que la personnalité se dégage et dès que Rodin entre dans la pleine possession de ses moyens, le dessin annonce et commente l'œuvre du statuaire, ou plutôt c'est cet œuvre même qui se continue sous d'autres espèces.

Sans heurt et sans illogisme cependant. Entre les diverses manifestations de l'art de Rodin, un lien est établi par des travaux qui relèvent de la glyptique et de la gravure. Le musée de Sèvres tire vanité de pièces céramiques qui portent sa signature et dont le décor est obtenu par des procédés assez semblables à ceux de l'intaille; de ces compositions vous diriez des dessins en relief où les saillies et les dépressions, à peine sensibles, se subordonnent à la ligne profondément creusée du contour. Un second exemple de la pénétration des techniques est fourni par les dix pointes sèches qui constituent l'œuvre gravé de Rodin.

Grâce à l'intuition, au raisonnement aussi, Rodin possède la notion des lois communes qui président

aux arts; par surcroît, l'étude fervente de la nature lui a révélé comment le *plan* s'établit dans la lumière et dans l'espace. Son libre génie s'étaye sur une science sûre; que le modelé s'indique par le relief, le méplat, la couleur ou le trait, c'est à elle qu'il appartient de garantir le succès de l'effort et c'est elle encore qui confère leur prix infini aux témoignages directs, spontanés de la pensée de Rodin, à ses dessins. Bien souvent on s'y édifie sur les multiples aspirations que sa sculpture s'attache à satisfaire. Sans revenir sur le don de l'invention et de l'expression épiques, et à ne considérer que le métier, les exigences de Rodin vis-à-vis de lui-même, sont à la fois celles du peintre et du statuaire; sa connaissance profonde de l'ostéologie, de la myologie, n'a garde de lui suffire; il l'utilise pour développer la forme humaine dans l'action du mouvement, il n'en demeure pas moins attentif à la silhouette des profils, à la qualité des lignes. Personne non plus ne s'est préoccupé davantage de la répartition du jour et de l'ombre; Rodin en prévoit, en escompte les violences et les douceurs; il sait à la faveur de quel éclairage magnifier le caractère et conférer de l'ampleur au galbe; sur ses statues et ses groupes, la lumière coule, s'épand et resplendit comme dans les tableaux des maîtres du clair-obscur.

Mais négligeons les leçons que dispensent, pour la meilleure intelligence des beautés plastiques, ces croquis à l'encre, les gouaches, ces crayonnages aquarellés; leur portée explicative n'est qu'une vertu acces-

soire; doués d'une vie propre, ils revêtent les fières allures des dessins d'un Léonard de Vinci ou d'un Mantegna; et toujours ils restent marqués de la griffe souveraine, même si Rodin se borne à représenter quelqu'une de ses statues, afin de les soustraire à l'opprobre de la trahison photographique. Les premiers dessins qu'on vit de lui furent précisément de simples reproductions d'après ses envois aux salons annuels; leur facture patiente, serrée, induit à des similitudes avec les pointes sèches inoubliables; une volonté opiniâtre noircit de traits virgulés, minces comme des hachures le champ limité par le contour; dans l'ombre, comme sur la patine du bronze, les accidents du modelé apparaissent et de nouveau il arrive que l'appropriation du ton et du travail procure au regard l'illusion de la matière.

Mais le dessin de Rodin ne se renferme pas dans une formule, il ne se restreint pas à un procédé; il se définit par les moyens variés que commandent la fantaisie de l'humeur et les besoins de l'inspiration. Du buste de jeune femme, conservé au musée du Luxembourg, je sais trois interprétations sans analogie et qu'on n'attribuerait pas au même artiste, si un sens exceptionnel de la forme ne perçait pas sous le contraste des apparences. Les vignettes marginales dont a été enrichi un exemplaire des *Fleurs du mal* prouvent mieux encore cette souple diversité dans les modes d'écriture. A l'appel du poète, l'âpre mélancolie de Rodin s'est réveillée; le drame d'un nouvel *Enfer* le sollicite; son âme s'épanche et chante les

révoltes de l'idéal, les vertiges et les sanglots, les spasmes et les râles, la luxure et l'horreur, l'amour et la mort. Des affinités, depuis longtemps pressenties, se vérifient par cette illustration, et les accents douloureux de Baudelaire y trouvent leur correspondance dans le signe aussi bien que dans le sentiment. Certaines images ne font voir que l'effleurement d'un contour; d'autres, où la nudité des corps alanguis s'enténèbre, portent le souvenir vers Prud'hon; celles-là enfin saisissent comme l'apparition entrevue dans le sillage de l'éclair, et Rodin s'y montre, plus que nulle part ailleurs, lui-même.

Aussi bien ce caractère d'improvisation et de spontanéité a-t-il fait élire entre toutes, pour les répandre, les cent quarante-deux compositions qui forment le recueil héliogravé par Manzi. Le dessin de Rodin s'y révèle avec sa fougue michelangelesque, tel qu'il jaillit au choc de l'idée, tel qu'il vague au caprice du rêve. Ainsi tout ne disparaîtra pas parmi le quotidien labeur, parmi les tâtonnements et les trouvailles d'un cerveau en continuelle gestation; la faculté est accordée à l'avenir de tenir commerce avec un grand esprit, de connaître le tourment des projets qui harcèlent, des imaginations qui obsèdent; sur ces feuilles s'est dispersé le flux des hantises; à elles s'est confiée la genèse de l'œuvre future apparue dans l'extase de l'inspiration; quelques traits, quelques balafres de noir et de blanc, et la fiction s'évade des limbes, s'incorpore dans la forme et naît à l'évidence; indécise et trouble tout à l'heure, la voici maintenant

arrêtée, matérialisée par un dessin tout sculptural où les reliefs se détachent en clarté, où les profondeurs s'enveloppent de ténèbres; et l'admiration s'étonne de la vie intense prêtée par ces signes sommaires à de féeriques échappées de songe.

Dans ses plus récentes statues, Rodin a mis à profit un demi-siècle de réflexions, de progrès, d'émancipations successives; on l'a vu, fort de son expérience, briser les dernières entraves, s'élever toujours plus haut et conclure à la simplification ample que préconisèrent les artisans sublimes de l'Égypte et de l'Hellade. Sa science graphique a suivi une direction parallèle : elle a évolué de l'analyse vers la synthèse. Le dernier état en est fourni par un ensemble de productions dont l'origine remonte à 1896, — trésor enrichi jour à jour, et qui constitue aujourd'hui une œuvre dans l'œuvre de Rodin. Aux dessins d'antan exécutés de pratique, à l'encre et à la gouache, ont succédé des études d'après le modèle; on les qualifierait volontiers d'instantanés du nu féminin; c'est, inscrite d'un coup, à main levée et se profilant finement sur le bristol, la cernée rapide d'un contour; c'est la définition à la mine de plomb d'une académie que modèle un nuage léger d'estompe ou d'aquarelle. Rodin ne s'est pas contenté de fixer plus d'attitudes et plus de gestes — n'est-ce pas dire plus de vie et plus de pensée? — que ne le fit aucun sculpteur des temps anciens ou modernes; il ne lui a pas suffi de modeler en nombre dans le creux de la main des ébauches palpitantes et si parfaites

qu'on les peut ensuite librement agrandir; il entend ne pas laisser se perdre tant de beautés fugitives qui enchantent son regard et que la sculpture ne saurait retenir au passage; à ces visions soudaines, aussitôt évanouies qu'apparues, son dessin confère une vie immortelle. De pareilles créations, sans équivalent, n'interviennent qu'à l'apogée d'une carrière, ou plutôt elles en marquent l'aboutissement glorieux; le génie de Rodin et son grand savoir s'y concentrent, s'y confondent et s'y résument extraordinairement. En face du modèle et dans le transport de l'enthousiasme, la main semble obéir aux injonctions d'une force invisible et surhumaine; aucune transcription ne l'embarrasse; elle trouve sur l'instant de quoi exprimer toutes les poses, l'élasticité des membres, les rythmes du mouvement, les raccourcis acrobatiques, les enchevêtrements compliqués; les corps s'inclinent, se recroquevillent, s'arc-boutent, se tordent, se redressent et se développent; les figures marchent, courent, dansent, nagent, planent, volent ou rampent; elles apparaissent debout, couchées, à genoux, accroupies, tantôt seules, tantôt par deux, affrontées ou enlacées... Des ressemblances tout extérieures ont provoqué le parallèle entre ces dessins, parés de rehauts opulents ou pâles, et les estampes des vieux xylographes japonais; leur grand style les rapproche plutôt des pures esquisses jetées par les peintres attiques, dans le creux des coupes, sur la panse des amphores et des œnochoés.

Ainsi, avec Rodin, le cycle se clôt; l'art de main-

tenant rejoint, à travers les siècles, l'art du passé et l'inspiration, mûrie par l'âge, remonte vers les sources, toujours vives, où s'alimenta le génie des premiers peuples. Poète, Auguste Rodin a extériorisé les affres de la douleur, les furies de la passion, la tendresse de la volupté; il a fait tressaillir dans la matière des frissons anciens et nouveaux, et, comme pour glorifier le créateur, de notre dépouille vile et éphémère il a tiré des sujets éternels d'émotion, de pitié et de rêve [1].

1. Cette étude servit de préface au catalogue des dessins d'Auguste Rodin exposés à la Nouvelle Bibliothèque de Lyon (mai-juin 1912). Elle reproduit, avec quelques variantes et quelques additions, un des *Cartons d'Artistes* publiés en 1897 dans *l'Image*.

LES POINTES SÈCHES DE RODIN

Au témoignage de l'histoire, les sculpteurs du XIXe siècle se sont peu adonnés à la gravure, et leurs rares créations n'ont guère marqué dans les fastes de l'estampe. En doit-on concevoir quelque surprise, alors que la limite ordinaire de leurs aptitudes et de leurs moyens les condamne fatalement à se spécialiser? Chez la plupart, la faculté de réalisation plastique s'est développée isolément, à l'exclusion de toute autre; elle semble incompatible, contradictoire même, avec le don de l'expression graphique, si l'on en juge d'après le manque d'originalité coutumier de leurs dessins. Seul le génie possède la prescience des lois communes aux arts et le secret d'y exceller sans que les différences de métier arrivent à tenir en échec l'accomplissement de la volonté. Tel fut le destin glorieux d'un Barye, d'un Carpeaux, tout à la fois

peintres, statuaires et graveurs ; ainsi en va-t-il aujourd'hui pour le plus illustre et le plus sûr continuateur de leur tradition.

Auguste Rodin est hanté, au même degré que ses deux devanciers, par la passion du dessin ; à toutes les époques de sa carrière, il s'est attardé à manier le crayon, la plume, le pinceau, et à fixer par le trait, le contour, la tache, les postulations de ses rêves, les fugitives visions qui sans cesse harcèlent et obsèdent son cerveau. Par milliers se comptent les feuilles qu'il a illustrées et dont une sélection a été publiée naguère par les soins de M. Fenaille [1]. A rapprocher ces ouvrages des travaux exécutés pour la Manufacture nationale de Sèvres, — lesquels relèvent, à proprement parler, de la glyptique, — on imagine les prédispositions de Rodin au moment où le hasard d'un voyage en Angleterre (1881) l'appela à vivre quelques semaines dans l'intimité du maître aquafortiste Alphonse Legros. La nécessité de tromper la longueur de l'attente durant que son hôte professait ses cours à l'University College, la fascination du décor, des fioles d'acide, des burins, les avis de Legros, assurant que la gravure n'était qu'un dessin sur le métal, s'accordèrent à abolir les dernières timidités et à convaincre Rodin de céder à la douce suggestion de l'exemple et du milieu. Sur le revers d'un cuivre, où

1. *Les dessins d'Auguste Rodin*, 129 pl., contenant 142 dessins reproduits en fac-similé par la maison Boussod, Manzi, Joyant et Cie, et accompagnés d'une étude préface par Octave Mirbeau. In-folio. Paris, 1897.

la marque du planeur est encore lisible, il trace sa première estampe : couchés, debout ou voletant, des amours font tourner le globe terrestre que ceint une banderole portant les signes du zodiaque. L'essai ne garde aucune trace des hésitations constantes chez les débutants; l'incise est franche, nette et profonde; d'emblée se reconnaissent l'alerte du dessinateur et l'énergie d'une main depuis longtemps habituée à commander à la matière. Du même temps date une seconde planche, couverte d'études éparses d'hommes, de femmes et d'enfants nus, indiquées d'un trait cursif par la simple silhouette. De ces croquis pleins de caractère, exécutés, pour une partie du moins, en songeant à Dante et à la *Porte de l'Enfer*, on dirait une page détachée d'un album de l'artiste

Il a suffi de cette initiation pour rompre Auguste Rodin à toutes les difficultés du métier, et on ne se lasse point d'admirer combien fut rapide chez lui l'assimilation intégrale d'une technique étrangère. Maintenant, il va avec l'assurance aisée, tranquille, d'un professionnel; à peine l'interprétation souple, nuancée, savante même, du *buste de Bellone* trahit-elle les enseignements de Legros et son système de hachures diagonales, parallèles; tout vestige d'influence a disparu quand, d'après un de ses dessins, Rodin grave *le Printemps*. Parmi les estampes de l'œuvre celle-ci est, sans conteste, la plus parée de séduction et de grâce; le mystère du clair-obscur en exalte à souhait le charme idyllique; il y flotte un vague souvenir de Prud'hon. C'est merveille

d'observer comment la pointe s'est jouée dans la transparence des noirs, veloutés et profonds, comment chaque intention s'accuse et demeure saisissable à travers les demi-ténèbres. Déjà, la figure de l'Amour qui chuchote à l'oreille de la jeune femme enivrée par les effluves printaniers évoque l'aspect d'un bronze, en raison de l'établissement des plans, robuste, solide, à cause aussi de l'éclairage des saillies potelées qui émergent de l'ombre et s'enlèvent en taches claires, modelées par la caresse du jour. Opposé à la *Bellone*, *le Printemps* ne donne pas seulement conscience de la tendresse d'âme de Rodin et de sa sensibilité; il montre l'étape franchie vers la couleur, la lumière, puis détermine l'évolution de l'artiste qui progressivement prend confiance et s'affranchit. L'émancipation sera complète lors de la transcription sur cuivre d'un autre dessin : dans un paysage, une ronde foule le sol et se démène en cadence, sous les yeux de spectateurs immobiles, assis ou bien debout et pareils à de vivantes cariatides. Rodin apparaît débarrassé de toute virtuosité; il n'a plus que faire des joliesses du métier, des tailles régulières; librement il définit par le contour; la pointe d'acier est devenue désormais l'instrument docile, passif, de son dessin prime-sautier et de sa vaste inspiration.

Cependant on ignora jusqu'en 1901 les cinq ouvrages à l'instant signalés; il fallut l'initiative de M. Waltner, l'insistance de son admiration chaleureuse, pour décider Rodin à revenir sur un passé déjà lointain et à faire figurer *Bellone*, *le Printemps*

et *la Ronde* au dernier Salon de la Société Nationale des Beaux-Arts (1901). En somme, ces créations, les plus anciennes par la date, se sont trouvées les dernières révélées; le suprême épanouissement de la maîtrise avait été constaté, célébré bien avant de connaître les présages et les promesses des débuts.

Si fort qu'il faille priser les estampes initiales où l'expansion de l'originalité foncière ennoblit et transfigure la tendance à l'amabilité de l'élève de Carrier et du décorateur de Sèvres, leur attrait se trouve nécessairement amoindri par le parallèle avec la suite des portraits exécutés dans l'intervalle de 1884 à 1886, et qui constituent comme le palladium de l'œuvre gravé de Rodin. Ils ont paru en 1889 et en 1891, aux expositions des Peintres-graveurs; déjà ils appartiennent à l'histoire; point de musée ou de cabinet d'estampes qui ne les convoitent et en toute justice, car le maître y a mis, peut-être à son insu, le meilleur de lui-même.

Tous les efforts d'antan trouvent ici leur complet aboutissement. Fort de ses acquisitions incessantes, Rodin atteint à la pleine expression de son idéal. Ces effigies de Victor Hugo, d'Henry Becque, d'Antonin Proust, sont, à l'évidence, les gravures dans lesquelles son sens sculptural s'impose et prédomine avec le plus d'éclat. Sur le masque, fouillé, ciselé avec une pointe passionnée, volontaire et patiente, apparaissent, violemment caractérisés, les signes physionomiques par où s'extériorisent le scepticisme souriant du politicien, l'ironie âpre et profonde qui

régénéra le comique moderne, puis le génie radieux du poète, du penseur en qui s'incarnèrent, selon le verbe d'Anatole France, les illusions, les divinations, les amours et les haines, les craintes et les espoirs de tout un siècle. J'entends bien que, en cette triple occurrence, Rodin avait, pour l'inspirer, outre des croquis sans nombre[1], ses propres bustes, et on aurait mauvaise grâce à nier que leur exécution préalable fût pour favoriser et garantir le triomphe du graveur. N'empêche que ces pointes sèches sont telles, qu'un statuaire hors de pair peut seul les avoir signées[2]. Rodin conduit l'acier effilé un peu à la façon d'un

1. « Les dessins (d'après Victor Hugo) datent de la dernière période d'existence du poète, vers l'époque où Rodin donnait le meilleur de son temps à pénétrer la majesté de ce génie. Presque chaque jour, il venait dans le petit hôtel appartenant alors à la famille Lusignan. Il s'installait près d'une fenêtre, soit dans la salle à manger, soit dans le salon fameux, et pendant que les réceptions suivaient leur cours, il inscrivait, avec une prestesse et une sûreté inconcevables, chaque attitude, chaque élan du modèle superbe qui vivait sous ses yeux. C'est par centaines que ces documents ont été établis et l'on y retrouve l'enregistrement du mécanisme d'une haute pensée. C'est l'anatomie cérébrale que recherchent ces multiples répétitions des détails du front, des protubérances craniennes, des mouvements des paupières, des agitations musculaires et nerveuses de la face. » *Auguste Rodin*, par Léon Maillard (petit in-4° carré illustré, Floury, éditeur. Paris, 1899), p. 98. Voir aussi sur ces croquis d'après Victor Hugo le *Journal* des Goncourt, t. VII, p. 227.

2. Une autorité égale de la caractérisation, de la construction, le même parti de grouper plusieurs aspects d'un même visage vu de face ou de profil, induisent à rapprocher de ces portraits celui d'Octave Mirbeau que Rodin a dessiné à la plume sur la couverture d'un exemplaire de *Sébastien Roch*, faisant autrefois partie de la bibliothèque d'Edmond de Goncourt.

ciseau ou d'une râpe et rudoie le cuivre comme le Carrare ; par lui le métal est attaqué avec une violence qui s'éteint en caresses, lorsque les traits menus, rapprochés, entre-croisés, succèdent aux indications brutales de la mise en place ; dirigés dans le sens du modelé, ils en inscrivent chaque inflexion. Du contraste et du cumul des tailles résultent des gravures qui laissent transparaître la lutte de l'artiste avec la matière et suivre la divulgation des particularités de la face : images uniques pour l'accent de la vie, l'étonnante vérité du relief, portraits où le crayon semble glisser, accuser les surfaces et les plans d'un buste, détailler chaque méplat et jouer en reflets luisants sur l'épiderme poli du marbre[1].

Plus tard (1900) on verra le maître jeter, dans l'angle des deux planches de Victor Hugo, de mignonnes figures d'Amours, en guise de remarque et pour différencier un nouveau tirage ; une autre fois, sa pointe convertira en frontispice, pour la *Vie artistique* de Geffroy, une ancienne gouache, *les Ames du Purgatoire* ; ce ne sont plus là, dans le domaine de la gravure, que de rares incursions dont l'amitié fervente

[1]. D'autres pétrisseurs de glaise, habiles à couvrir la toile, ont parfois donné de leurs tableaux des interprétations gravées, tel Falguière, par exemple ; ses eaux-fortes sont essentiellement des eaux-fortes de peintre ; rien n'y dénonce le sculpteur. Auguste Rodin, au contraire, — on n'y saurait trop insister, — ne grave que d'après ses dessins ou ses sculptures ; c'est l'emploi simultané combiné, des dons graphiques et plastiques qui distingue entre toutes les estampes de Rodin, qui leur confère un extraordinaire prestige.

de M. Waltner saura, nous l'espérons, seconder le retour [1].

Auguste Rodin s'est plu à buriner le cuivre, sans y prendre garde, comme en se jouant, parallèlement à ses autres travaux ; pourtant, malgré le chiffre peu élevé des pièces qui le composent, son œuvre gravé constitue un ensemble d'une primordiale importance ; il vaut en lui-même, par l'imprévu du métier, par l'invention aimable ou tragique, par la saisissante magie de ces portraits qui s'égalent aux plus purs, aux plus absolus chefs-d'œuvre ; il vaut encore par les vives clartés qu'il répand sur la personnalité de l'artiste, par les enseignements qu'il fournit sur les ressources de sa maîtrise. Rapproché des créations plastiques, il les commente, les explique, les reflète, et, comme un miroir, il apprend à mieux en discerner les beautés ; il confirme une filiation illustre ; il proclame le don souverain de s'emparer de la forme, de l'enserrer, avec une autorité toujours pareille, quels que soient l'outil, la technique, la matière ; par là même, il induit l'esprit à réfléchir, à planer, et à percevoir jusqu'où peuvent s'étendre le rayonnement de la pensée et la puissance d'animation du génie humain [2].

1902.

1. Voir sur les estampes de Rodin nos articles de *l'Artiste* (avril 1891), et *Auguste Rodin*, par Léon Maillard (p. 98 et suiv.).
2. Cette étude était suivie d'un essai de catalogue de l'œuvre gravé de Rodin.
 I. *Les Amours conduisant le monde* : premier état avec la marque du planeur ; second état, la marque effacée.

II. *Études de figures*. Ces études ont été tracées sur le revers du cuivre où fut gravé plus tard le *Victor Hugo* de trois quarts (N° VI). La planche a été biffée au moment du tirage du *Victor Hugo*.

III. *Buste de Bellone*.

IV. *Printemps* (Gazette des Beaux-Arts, mars 1902).

V. *La Ronde*.

VI. *Victor Hugo vu de trois quarts* : premier état, avec deux croquis dans le fond; deuxième état, avec la lettre, état de publication dans l'*Artiste* (février 1885); troisième état, la lettre effacée, avec la remarque (v. XI).

VII. *Victor Hugo vu de face* : premier état, avant l'aciérage et la lettre; deuxième état, avec la lettre, état de publication dans la *Gazette des Beaux-Arts* (mars 1889); troisième état, la lettre effacée, avec la remarque (v. XII). Sur le revers de cette planche se voient des croquis de chevaux, un schéma du monument équestre du président Lynch, et au-dessous, occupant la partie principale, un grand vase dont la frise déroule une ronde de personnages, fortement musclés, à la Daumier.

VIII. *Henri Becque* : premier état, avant l'aciérage; deuxième état de publication dans l'*Estampe originale* (avril-juin 1893).

IX. *Antonin Proust* : quatre états différents, selon l'avancement des travaux; cinquième état, état de publication dans la revue *Pan* (1897) et dans le livre de Léon Maillard : *Auguste Rodin*.

X. *Ames du Purgatoire*, frontispice pour la deuxième série de la *Vie artistique* de Gustave Geffroy (Dentu, 1893).

XI. *Amour*; remarque pour un nouveau tirage du portrait de Victor Hugo (v. VI).

XII. *Amour*; remarque pour un nouveau tirage du portrait de Victor Hugo (v. VII).

Les estampes de Rodin ayant été invariablement dessinées à la pointe sèche sur le cuivre nu, les épreuves les plus désirables sont les premières tirées, alors que les tailles possèdent encore toutes leurs barbes. Pour les portraits de Hugo et de Becque surtout, de très importantes différences se constatent entre ces premières épreuves et celles du tirage courant, après l'aciérage, où les noirs ont perdu de leur intensité, de leur puissance, de leur éclat.

Le Musée du Luxembourg possède des épreuves des planches portant les N° I, III, IV et VI du présent catalogue. Le Cabinet des Estampes n'en possède aucune.

C'est à tort que l'on qualifie d' « estampes originales de Rodin » les reproductions lithographiques de ses dessins rehaussés, dues à un imprimeur d'une science consommée, M. Clot.

RODIN CÉRAMISTE

L'œuvre d'Auguste Rodin est pareille à un monde immense, et son génie évoque l'idée d'une force naturelle dont la puissance créatrice emprunte, pour se manifester, tous les verbes de l'art. Si la sculpture est devenue le mode de traduction familier de son concept, c'est qu'elle favorise une représentation de la réalité moins arbitraire, plus intégrale; mais cette préférence ne saurait induire à méconnaître l'universalité de ses moyens d'expression. Sans signaler autrement que pour mémoire ses anciens travaux de peintre, on retiendra qu'aujourd'hui encore le dessin absorbe, avec la statuaire, la meilleure part de son activité; il s'est prouvé graveur et nous avons indiqué naguère la place réservée à ses pointes sèches dans les fastes de l'estampe moderne.

Quelle que soit la technique suivie, presque toujours

sans initiation préalable, Rodin a laissé dans chacun de ses ouvrages la profonde empreinte de sa personnalité, et de là est venue la pensée de rappeler le céramiste occasionnel qu'il lui fut donné d'être, voici quelque vingt-cinq ans, au printemps de sa renommée [1].

Les anciens livrets des Salons donnent à Rodin comme maîtres Barye et Carrier-Belleuse; ses biographes n'ont pas manqué de rappeler que, lors de ses débuts, il fréquenta plusieurs années l'atelier de Carrier et que ses dons y étaient reconnus et utilisés. A la direction des travaux de la Manufacture de Sèvres, où on l'appelait en 1875, Carrier-Belleuse devait se souvenir de son aide d'antan, toujours obscur et dont l'existence continuait à être difficile même après l'apparition des modèles de l'*Age d'airain* et du buste de *Saint Jean-Baptiste*. Sur la demande du chef de service, Rodin était admis à faire partie du personnel extraordinaire non permanent de la Manufacture, au traitement mensuel de 170 francs et à 3 francs de l'heure; sa collaboration prend date en juin 1879, pour se terminer à la fin de 1882; encore doit-on remarquer que, durant la dernière année, Rodin ne fréquente la Manufacture qu'aux mois de septembre et de décembre. Déjà des entreprises autrement vastes

[1]. Je ne saurais trop remercier ici M. Baumgart, qui a autorisé la communication des pièces d'archives et de comptabilité de la Manufacture de Sèvres, ainsi que l'habile artiste Taxile Doat, qui s'est employé de son mieux à seconder, par ses souvenirs, la documentation de cet essai.

le requièrent et ne lui laissent plus dérober à la sculpture que peu d'instants de son labeur.

Au premier abord, rien ne semble plus aisé que de reconstituer par le détail la suite des travaux exécutés par Rodin à Sèvres; il s'agit d'un établissement d'État; les pièces comptables sont là, et les notes mensuelles rédigées par l'artiste promettent toutes les indications utiles. Gardons-nous de fonder sur ces écritures de chimériques espérances. Si les ouvrages essentiels, fort peu nombreux, d'ailleurs, sont presque tous connus et classés, quantité d'essais, d'un passionnant intérêt, ont été disséminés au gré des convoitises, sans qu'on en puisse toujours suivre la trace : personne n'y attachait de prix; Rodin les distribuait à sa guise, ou même les emportait qui voulait.

Jusqu'à hier, on n'était guère mieux renseigné sur les dessins tracés en vue de la décoration céramique; le départ en était difficile parmi les compositions de Rodin reproduites en maints endroits et, notamment, dans le recueil Fenaille; les mêmes thèmes l'ont si souvent hanté! Pour améliorer l'état de la documentation, il a fallu que la bibliothèque de Sèvres reçût de M. Blanchard, au début de mars 1905, une série de croquis et de calques datant du séjour de Rodin à la Manufacture; en dehors des vives lumières qu'on leur doit sur la lente genèse de certaines pièces, ils témoignent de l'activité incessante des recherches et d'un sens ornemental vraiment irrécusable.

L'état justificatif des paiements mensuels effectués

à Rodin va déterminer quelles tâches l'occupèrent durant les heures passées aux ateliers de Sèvres. C'est son talent de statuaire qui est tout d'abord mis à contribution, sans que nul en veuille demeurer surpris. A l'arrivée de Rodin, une œuvre importante s'élabore : je veux parler du surtout des *Chasses* dont l'invention est de Carrier-Belleuse ; le débutant met la main à deux des groupes : le *Triomphe* et le *Retour*; pourtant sa collaboration dut être considérée comme secondaire, si l'on se réfère aux catalogues qui la taisent et qui attribuent exclusivement à Forgeot et à Gouget l'exécution sculpturale de l'ensemble. Dans la suite on réclamera encore de Rodin le modèle d'une gourde (1879), de deux anses de vases Louis XVI (1879 et 1880); mais ce sont là sollicitations enregistrées par simple scrupule d'historien.

Rodin ne devait point différer à faire montre des facultés graphiques qui lui étaient exceptionnellement dévolues. Il ne s'est guère rencontré de sculpteurs pour incliner de la sorte à signifier leur pensée par le dessin, et, sous ce rapport seul, Rodin appellerait déjà le parallèle avec les plus nobles génies de la Renaissance. Aussitôt à Sèvres, il suit sa libre vocation, et il rêve, le crayon à la main, de séantes parures pour des plats et des vases. N'imaginez pas que sa verve vague à l'aventure : consciente des variations du but, elle règle l'illustration selon la forme spéciale de l'objet. Une compréhension souveraine de l'art se reconnaît aux alternances voulues de

plein et de vide, de repos et de mouvement, ainsi qu'aux proportions harmonieuses et logiques des masses sur le champ à orner; sans y prendre garde, Rodin satisfait d'emblée les lois fondamentales trop souvent méconnues, et il n'est pas une de ses décorations qui n'offre la singularité d'être à l'échelle, merveilleusement.

La composition une fois arrêtée, il sied de la fixer, de l'incorporer à la matière. Loin d'être l'improvisateur intarissable qu'on s'est plu à dire, Rodin répète sur la pièce crue, en blanc, un dessin longuement prémédité; il le transcrit à main levée, à moins qu'il ne recoure au décalque, au poncif, et plus d'un projet du don Blanchard, perforé d'une piqûre de points, atteste l'ajourage pratiqué en vue du report. D'ordinaire, quel que soit le moyen suivi pour créer l'image, Rodin aime en accuser les contours par un trait creusé dans la pâte : ainsi le graveur sillonne le cuivre, et l'on s'explique désormais le court délai qu'il fallut à Rodin pour passer maître dans la pointe sèche alors qu'il était familiarisé par avance avec une technique avoisinant d'aussi près celle de ses futures estampes. D'autre part, le traitement des pâtes d'application allait rapprocher son art de celui des médailleurs et des patients artistes qui surent, aux époques heureuses de l'antique Hellade, enfouir ou faire émerger tant de beauté, dans les profondeurs d'une intaille ou à la surface d'un camée.

La première pièce « comptable » due à Rodin est le vase des *Éléments* (Musée de Sèvres), dont l'achè-

vement date d'octobre 1879. L'*Air* et l'*Eau* s'y trouvent ainsi symbolisés : d'un côté deux enfants volettent parmi les branches; sur la face opposée, un troisième enfant semble écarter les roseaux, afin de mieux laisser s'épancher le flux d'une source. En somme, le système représentatif demeure celui même que suivaient classiquement les décorateurs de la Manufacture : mais rien ne subsiste plus chez Rodin de la grâce poupine et mièvre par où les Hamon et les Froment, les Solon et les Gobert, marquaient leurs attaches avec le néo-hellénisme du Second Empire. Une mâle recherche de la vérité et du caractère supplante le penchant à l'amabilité et à la joliesse conventionnelles. Le vase des *Éléments* est en porcelaine dure, gris-rose caméléon. Au témoignage de M. Doat, compagnon d'atelier de Rodin, « avant tout travail de décor, le vase a été recouvert à l'éponge d'un engobe de pâte blanche, délayé dans l'eau à l'état de barbotine. Les sujets ont été dessinés sur crû par enlèvement de l'engobe blanc, au moyen d'un rifloir ou tout simplement avec une vieille lame de canif emmanchée et naïvement ficelée à un morceau de bois. Le fond rose, réapparaissant aux mêmes endroits où l'engobe a été gratté, forme les ombres du dessin. Les parties claires ont été accentuées, comme dans les émaux limousins, où à la manière des dessins en blanc et noir de Prud'hon, par une surcharge de pâte blanche rapportée au pinceau ». Tel était l'ouvrage, du moins, au sortir des mains de l'auteur; mais cela a été le destin des premières créa-

tions de Rodin d'être vouées aux pires outrages. Sous prétexte de rehaut, une dorure, en tout point néfaste, a comblé le sillon profond qui cerne les traits; pour juger de l'altération subie, il suffit de rapprocher du vase les cartons préliminaires qui appartiennent aujourd'hui à M. Taxile Doat. Ailleurs, le dessin de Rodin s'est vu dénaturé au point d'être rendu tout à fait méconnaissable; nous songeons à un plat de ton céladon, dont le sujet, toujours inspiré des Éléments, a reçu une interprétation différente, heureuse et aisée, si l'on s'en tient à l'ordonnance, seule possible à apprécier. De ces pièces, dégradées par les retouches du doreur, la moins compromise peut-être, est un fragment de vase, en forme d'abat-jour, autour duquel se déploie quelque bacchanale; le style de l'invention et l'entrain du mouvement confèrent à ce cortège une allure singulièrement révélatrice de la majesté où tendra dorénavant l'art de Rodin.

Selon toute probabilité, ce fragment se classe parmi les essais réalisés en vue de l'exécution des trois « vases antiques chinois » qui constitueront avec une « bouteille persane » faisant partie de la collection de M. Lauth, le labeur de Rodin pendant l'année 1880. Au préalable, l'artiste a pris le temps de terminer le vase de *L'Hiver* (Musée de Sèvres) : il est ceint, en son milieu, d'une frise où des Amours transis se chauffent, où des Amours aquilons soufflent, où des Amours patineurs escortent et poussent un traîneau. Ce sont, rappelés, selon le mode familier et charmant du xviiie siècle, les plaisirs et les rigueurs de la mauvaise

saison. La technique est pareille à celle du vase des *Éléments* : j'entends que le fond rose mis à nu par le grattage donne le dessin des figures et que les touches de blanc interviennent seulement pour marquer les saillies et les lumières. De nouvelles mésaventures attendaient Rodin, et les décorateurs attitrés de la Manufacture n'allaient guère être moins que les doreurs, funestes à ses ouvrages. Dans le vase de *L'Hiver*, l'effet discret de l'évocation légère, vaporeuse est compromis à plaisir par la superfétation de bordures et de bandes qui s'étagent sur le pied, sur le col, et dont la polychromie relevée de dorures détonne avec la plus haïssable discordance. — Des allégories traitées selon la même poétique, à l'aide de la même figuration enfantine et nue, se développent parmi le site d'un paysage lunaire, à l'entour de la bouteille que M. Lauth possède ; dans les airs, le vent, toujours semblablement personnifié, fait rage ; à terre, des bambins se bousculent, d'autres dorment, la tête contre des rochers, leur corps potelé recroquevillé sur la dure. Un engobe gris, par-dessus lequel des pâtes blanches ont été rapportées, recouvre la pièce. Rodin s'est fait un jeu d'approprier des tonalités à son sujet et de faire jouer le fond au travers de la couche superposée, tantôt opaque et tantôt diaphane. Derechef, et comme si une telle décoration ne se suffisait pas, elle a reçu la fatale addition d'ornements hétérogènes ; peu importants, ils n'en réussissent pas moins à déprécier une pièce qui se recommande à la fois par l'agrément du décor, par l'harmonie des

nuances, et par la réussite céramique, cette fois parfaite.

Au vase de *L'Hiver* ainsi qu'à l'un des « vases antiques chinois », *L'Instruction*, ont rapport la plupart des dessins donnés au Musée de Sèvres, et leur classement permet de suivre l'orientation de l'auteur vers des sentes ignorées ; déjà l'abat-jour putoisé d'or, tout à l'heure cité par anticipation (il date de cette même année 1880), avait annoncé cette double évolution dans la conception et la technique. Rodin s'évade des limites d'un champ déterminé, restreint, et cesse de demander à l'enfance le texte exclusif de son inspiration ; d'autre part, s'il continue à silhouetter ses personnages dans la matière friable, on le voit, pour remplir les contours, employer deux pâtes d'application, l'une blanche, l'autre noire, avec l'espoir, semble-t-il, de reproduire l'aspect de certains de ses dessins où les clartés se signifient par la gouache et les ombres par l'encre. Convenons-en de bonne grâce : le feu a trahi les intentions de Rodin ; les taches dont les figures sont bigarrées semblent réparties à l'aventure ; leur localisation ne se justifie pas par l'éclairage et elles échouent à indiquer le modelé. Est-ce à dire qu'il faille vouer ces travaux aux dédains de l'inattention ? Non pas. La réalisation céramique en est médiocre, fâcheuse, le point est acquis ; mais Rodin y aborde en maître l'interprétation de thèmes nouveaux, et sur les espaces que lui concède un format moins exigu sa fantaisie se donne libre carrière. La transition entre le passé et le présent est marquée à souhait par

le vase des *Illusions*, d'un goût tout prud'honien, avec ses grappes d'enfants suspendus dans la nue ; un second vase, *Mythologie*, attribué au Musée de Lille, décèle, sous les plus séduisants dehors, le sensualisme païen de Rodin ; enfin l'intelligence du programme, le dispositif du groupe des étudiants, l'invention de certaines figures, et aussi la fière tenue de l'ensemble, apparentent la décoration du vase de *L'Instruction* aux peintures que l'hémicycle de la Sorbonne a reçues, huit années plus tard, de Puvis de Chavannes.

Les leçons de l'expérience, ou plutôt les déboires du résultat, devaient conseiller à Rodin la recherche de procédés plus simples, plus sûrs, moins assujettis au caprice d'Agni. En somme, avec les pièces liliacées, aux flancs parsemés d'aplats sans lien, il n'était parvenu qu'à éveiller l'idée de médiocres rehauts de peinture. Mieux valait demander aux épaisseurs de la pâte rapportée des effets d'ordre plus plastique et découvrir les accords voulus entre une technique particulière et les aspirations de son libre génie. Rodin revient maintenant au principe d'une décoration gravée et modelée, analogue à celle du vase de M. Lauth, mais qui s'enrichira des acquisitions incessantes de son cerveau et de son métier. Plutôt que de se risquer à la légère, il se livre auparavant, et selon l'ordinaire, à une série d'essais ; mais à quoi bon leur garder cette dénomination restrictive, quand ils ont acquis, en vertu de leur qualité, des droits d'existence distincte et obtenu après des fortunes diverses, l'enviable asile des galeries d'amateurs ? Voici les

deux vases sur le fond olivâtre desquels se profile la fine stature élancée d'une nymphe et d'un faune porteurs d'enfant; voici la potiche où s'encadre, dans un lourd cartel Renaissance, une représentation d'*Enlèvement*, d'allure déjà michel angélesque; voici la plaquette du *Printemps*, dont Rodin donnera une réplique à la pointe sèche[1]; voici la plaquette dramatique du *Rapt*, et enfin l'exquise plaquette de l'ancienne collection Burty[2], qui montre une femme tenant devant elle un adolescent à califourchon.

On ne saurait souhaiter plus digne préface aux deux derniers ouvrages, qui marquent, comme un apogée, le terme du passage de Rodin à la Manufacture de Sèvres. Créés pour se répondre, identiques de galbe, de tonalité[3], et pareillement ceints d'un collier de mascarons, égaux en intérêt au point de vue de l'invention et de la facture, le feu leur a réservé des destinées très différentes : l'un *La Nuit*[4], sorti du four pustulé, couvert de bulles et de taches, défalqué comme pièce manquée, a été offert par l'État à Rodin; le second, *Le Jour*, fait l'orgueil du Musée de Sèvres, et ce n'est pas s'illusionner sur son prix que lui prédire, malgré du Sartel, le lustre d'une

1. Le sujet de cette plaquette se retrouve, à titre d'épisode décoratif, sur celui des deux « seaux de Pompéi » que Rodin a intitulé *La Nuit*.
2. N° 151 du catalogue de la vente des tableaux, aquarelles et dessins.
3. Leur coloration brunâtre a été obtenue en mélangeant à la pâte blanche une petite proportion d'oxyde de nickel.
4. Sur les premiers états de paiement, ce vase a pour titre : *Le Songe d'une nuit d'été*.

galerie d'Apollon. En la double occurrence, Rodin a renoué avec Léonard, avec le Corrège, avec Prud'hon, avec tous les maîtres du charme, de la grâce et du clair-obscur. Épiez à l'ombre des bosquets le murmure des fontaines et les entretiens des sylvains et des ægipans ; puis, voyez défiler, comme une procession à Cythère, le cortège de Vénus, enguirlandé d'Amours qui chuchotent leurs secrets dans l'ivresse d'une matinée de printemps ; regardez les offrandes portées en hâte à l'autel et le terme du vieux Bacchus que la nymphe couronne... Maintenant, le soir est venu ; c'est l'instant du recueillement, du mystère et des hantises pour les vierges inquiètes ; c'est l'heure des caresses maternelles, et c'est aussi celle où les amants s'enlacent, où les centaures errent, en quête d'aventures, parmi la forêt solitaire. Il ne semble pas que, depuis Clodion, décorateur ait ainsi communiqué à la matière le frisson de la volupté ; par surcroît, la passion s'ennoblit ici de tout ce qu'y peut ajouter un panthéisme rayonnant ; puis, si Rodin se prend à rouvrir l'inépuisable répertoire de l'ancienne mythologie, c'est avec la certitude d'en rajeunir les fables et un peu à la manière dont Verlaine sut continuer Watteau, en de nouvelles Fêtes galantes.

Plus tard, la Manufacture éditera encore trois vases[1] qui portent légitimement la signature de Rodin ; on y retrouve les thèmes familiers à son

1. Le moulage a permis de les répéter à plusieurs exemplaires. Les originaux appartiennent aux Musées de Sèvres et d'Agen.

inspiration : ce ne sont que pourchas de satyres lutinant des napées, qu'ébats de centaures et de dryades, que jeux de tritons, de sirènes et de néréides ; mais si la composition du décor est bien de Rodin, l'exécution a Desbois pour auteur et la gravure comme le modelé proclament à quel point le disciple s'est montré interprète fidèle et subtil de la pensée du maître (1887)[1]. Un quatrième vase, issu de la même collaboration emportait les préférences de Rodin ; il y avait fait courir une farandole de bacchantes nues qui évoquaient à ses yeux *Le Chant* et *La Danse* ; le feu a mis la pièce en éclats et elle ne survit plus que par le souvenir. Depuis, à la requête de Gobert je crois, Rodin s'est vu prié de renouveler son concours à la Manufacture ; une pièce lui a même été envoyée en blanc et, lorsqu'ils parcourent le Musée de Meudon, les visiteurs restent intrigués à la vue d'un vase, égaré parmi les statues, où des silhouettes indécises de femmes et d'enfants apparaissent sous la brume d'un léger crayonnage depuis longtemps interrompu et délaissé par Rodin.

On peut donc tenir pour virtuellement clos son œuvre céramique, car la bonne foi ne permet guère d'y comprendre les répliques de certaines de ses figures que les potiers ont publiées sans sa coopération lointaine ou proche. Au rebours, les porcelaines

1. Sur la paroi extérieure du fond, Desbois a contresigné ces vases de ses initiales J. D. Deux d'entre eux montrent un masque (de la Volupté?) et un groupe, ressouvenirs évidents de la *Porte de l'Enfer*, à laquelle Rodin travaillait à la même époque.

exécutées à Sèvres gardent le privilège des émanations directes : la même portée s'y attache qu'à un dessin ou à une estampe originale; trois années durant, elles ont constitué un repos, une diversion, un délassement aux travaux de grande sculpture, parallèlement poursuivis, malgré les traverses et les entraves, au prix de difficultés sans cesse renaissantes. Les souvenirs de M. Taxile Doat sur Rodin évoquent, avec une saisissante intensité de vie, le tableau des jours jadis égrénés à Sèvres : l'arrivée de Paris à pied, par la griserie de la fraîcheur matinale; la bonne camaraderie de l'atelier; les promenades par les allées ombreuses du parc de Saint-Cloud à l'instant du repas, puis, au retour, le jet brusque, sur la feuille volante de ces pastorales où les bois naguère traversés se peuplaient des visions heureuses d'un rêve amoureux[1]. A Sèvres vraiment, Rodin oublie les rancœurs; il s'abandonne, se livre tout entier, sans arrière-pensée, l'esprit quiet, l'âme en joie. L'ambiance morale explique les contrées élyséennes où se meut

1. « Tout spectacle provoquait chez Rodin cette profusion de notes, de croquis, nous écrit M. Taxile Doat. Je me souviens d'un vase en plâtre, anéanti aujourd'hui qu'en une heure Rodin couvrit de la plus intéressante et de la plus complète des compositions, au lendemain de ce concert de Colonne où nous avions été ensemble entendre la *Danse des Sylphes* de Berlioz...

« Pendant son labeur, Rodin était absorbé au delà de toute expression; aussi lorsque l'heure du déjeuner avait sonné, je passais dans son atelier pour le prévenir et cheminer de compagnie. Invariablement l'air effaré, il détachait très lentement de l'objet en travail ses yeux grands ouverts, comme s'il regrettait d'être réveillé et arraché au songe qui remplissait son cerveau, et que la présence d'un étranger faisait s'évanouir ».

son invention; et cependant, ici comme toujours, il apparaît épique et familier, spontané et réfléchi, novateur et traditionnel. Ces vases menus, fragiles, font sans conteste partie intégrante de son œuvre; ils y tiennent par mille liens étroits, et prennent logiquement place à côté d'autres travaux, semblables de dimensions, de sujet : ainsi, l'illustration des *Fleurs du mal*, que Rodin traça sur l'exemplaire de M. Paul Gallimard; ainsi le miroir d'or, à figure en relief, admiré voici trois ans, au Salon de la Société Nationale [1]; ainsi les deux vasques en pierre [2] qui attestent chez leur auteur, à un quart de siècle d'intervalle, la même compréhension, naturaliste et ingénue, du geste de l'enfance.

En ce moment même, le Musée du Luxembourg montre ces vasques dans une salle qui groupe encore les pointes sèches de Rodin. N'est-ce pas faire acte de justicier que réclamer pour ses céramiques, la même lumière? Outre le profit d'approfondir les secrets et la la loi d'une incomparable maîtrise, pareil honneur contiendrait peut-être en soi une leçon d'ordre général. Car une question nous presse, impossible à éluder. Quel accueil reçurent les porcelaines de Rodin de la part des amateurs et de la critique? L'aveu ne laisse pas d'être pénible : bien peu se soucièrent de les tirer de pair; personne ne cria à la merveille. La faute n'en est pas à la Manufacture, et elle n'a pas chômé à les

1. Reproduit dans *Art et Décoration*, juillet 1902, p. 10.
2. Voir dans *Art et Décoration* février 1905, p. 48, et suiv., l'article de M. L. Bénédite où ces deux vasques sont reproduites.

soumettre au jugement public. *Les Éléments*, *L'Hiver*, *Le Jour*, et la bouteille de la collection Lauth (que l'on ne saurait considérer comme une variante de *L'Hiver*, malgré l'identité des titres énoncés au catalogue) figurent à l'exposition technologique organisée en 1884 par l'Union centrale des arts décoratifs[1]; puis, sans qu'on ait eu presque le loisir de les oublier, ces pièces reparaissent, la dernière exceptée, à l'Exposition universelle de 1889, alors que l'ère glorieuse s'est enfin ouverte pour Rodin.

Cherche-t-on à expliquer la conspiration du silence autour d'ouvrages aussi rares, il semble bien que les artistes, appelés à en ressentir les vives beautés, n'aient point été gens assez patients pour opérer le tri nécessaire parmi les étalages de la Manufacture; d'un autre côté leur fabrication inégale les prédestinait aux réserves, sinon à la réprobation, des spécialistes dont les jugements ne connaissent d'autre critérium que celui de la perfection technique.

Les documents officiels demeurent, à cet égard, édifiants à compulser. En 1884, le nom de Rodin est cité, sans plus, par le rapporteur général de l'Union, au cours d'une énumération qui signale les praticiens de la pâte appliquée, sans marquer entre eux aucune différence[2]. Chargé d'exprimer le sentiment de la Commission de perfectionnement de la Manufacture sur la participation de notre établissement à cette

1. Nos 47, 58, 74 et 88 du Catalogue spécial de l'exposition de la Manufacture.
2. *Revue des arts décoratifs* (1884-1885), p. 258.

même exposition, du Sartel néglige les envois de Rodin, — hormis le « seau de Pompéi » (*Le Jour*); ce n'est pas que sa poésie et sa grâce trouvent à l'émouvoir; d'autres soucis l'obsèdent, et il n'a que faire de s'arrêter à l'invention : « C'est, dit-il dans son laconisme significatif, un vase décoré d'un *sujet courant, ciselé au burin*, avant la mise en couverte dans une couche de pâte brune appliquée sur la porcelaine blanche. » Et, toujours bref, du Sartel conclut : « Ce premier essai d'un procédé nouveau n'a point donné le résultat qu'en attendait l'artiste. Il y aurait lieu de tenter une nouvelle expérience avant de se prononcer sur la valeur du procédé. »

Cinq années plus tard, l'indifférence n'est guère moindre. Dans la *Gazette des Beaux-Arts*, Édouard Garnier, qui parle volontiers et agréablement des pâtes rapportées de la Manufacture, loue Taxile Doat et Alfred Gobert, mais affecte d'ignorer Rodin. Pourtant, un architecte-peintre, M. Lameire, a remplacé du Sartel, en qualité de rapporteur auprès de la Commission, et ce changement ne sera pas sans déterminer un revirement dans les opinions émises. Certes, M. Lameire ne dissimule pas le préjudice causé au vase du *Jour*, par les plaques qui viennent roussir capricieusement le ton ivoiré de la pièce; mais du moins prend-il soin d'ajouter, « qu'aux tares de cuisson près, l'ouvrage serait parfait, vu le talent si précieux que M. Rodin y a dépensé. » Du vase des *Éléments*, il goûtera la décoration « qui forme un ravissant ensemble où

tout est bien compris »; si les figures du vase de l'*Hiver* ne lui agréent pas au même degré, c'est simplement « en raison de leur tonalité moins franche », et le talent, toujours loyalement constaté, demeure hors de cause...

En résumé, et à y bien réfléchir, il n'était guère arrivé, depuis le romantisme, qu'artiste d'aussi fière envergure se vînt mettre au service de ces industries somptuaires pour lesquelles on ne professait, vers 1880, qu'indifférence ou mépris. Les annalistes devront enregistrer l'action utile d'un Auguste Rodin, d'un Eugène Carrière, sachant activer l'œuvre de Renaissance et se dépensant tous deux selon leur idéal, et sans se connaître, à enrichir la matière de personnels et sublimes décors. Leur génie respectif n'a pas manqué de tout absorber à son profit; secondaires au point de vue de la fabrication céramique, les créations qu'on leur doit demeurent de véritables monuments d'art et de beauté. Les pièces signées de Rodin bénéficient de l'exceptionnelle rencontre des dons les plus dissemblables : abondance de l'imagination, autorité du dessin, charme exquis du modelé; elles sont tout à la fois d'un poète et d'un coloriste infiniment sensible aux jeux de l'ombre et de la lumière; elles passionnent par l'émancipation du métier, par le grandissement de la pensée, qu'elles accusent à des moments déjà lointains de la carrière. On s'étonne et l'on s'applaudit de rencontrer tant de grâce touchante chez une âme d'autres fois si farouche, une pareille aptitude à exceller dans de minuscules

entreprises chez le sculpteur que l'on a si souvent assimilé aux rudes imagiers de nos basiliques. Ces ouvrages, qui relèvent de la glyptique par le précieux du travail, marquent l'extrême délicatesse à laquelle Rodin sait atteindre, et ne sera-t-on pas édifié vraiment sur la mesure de ce vaste génie, si l'on songe que l'urne du *Jour*, avec la ceinture riante de ses fins reliefs, est sortie des mêmes mains qui pétrirent glorieusement dans l'argile le groupe monumental des *Bourgeois de Calais* et les figures héroïques de la *Porte de l'Enfer*?

1905.

THÉODORE CHASSÉRIAU

THÉODORE CHASSÉRIAU

ET LES PEINTURES DE LA COUR DES COMPTES

L'anéantissement volontaire, conscient, d'une œuvre d'art trouble comme un attentat prémédité à la vie de l'esprit, et une saine révolte n'a pas toléré qu'avec les pierres de la Cour des Comptes s'écroulent et disparaissent les vestiges glorieux de l'œuvre de Chassériau. Des amateurs, des écrivains, des artistes ont mis en commun leurs moyens, leur savoir pour arracher au mur ruiné les restes de ces peintures, contre lesquelles s'est acharnée la fatalité, et jamais piété ne sembla plus légitime qu'à l'égard d'une telle décoration où s'affirmait, dans son plein épanouissement, un libre et fier génie.

Ce n'est pas l'instant de refaire l'historique de la Cour des Comptes et d'indiquer avec quelle lenteur les plans de Bonnard et Lacordée reçurent leur exé-

cution. En 1842 seulement le monument était terminé; en 1844, sur l'indication de M. A. de Tocqueville, Vitet, alors Ministre de l'Intérieur et des Beaux-Arts, chargeait Théodore Chassériau d'orner le grand escalier du palais. Le peintre n'avait pas vingt-six ans.

Il était né à Samana, où son père avait épousé la fille d'un propriétaire français de Saint-Domingue. Cette origine créole est essentielle à rappeler. La vocation se manifestera prodigieusement violente et précoce, semblable à ces plantes des tropiques qui, à peine germées, jettent leurs feuilles et leurs fruits avec une profusion inouïe. A dix ans, il devient élève d'Ingres, qui présage dans le débutant « le Napoléon de la peinture ». Six années plus tard il se fait médailler au Salon pour un *Caïn maudit* et pour un *Retour de l'enfant prodigue* que conserve le Musée de la Rochelle. Si le tableau de *Ruth et Booz* trahit encore quelque indécision, on peut assurer que, dès 1839, avec la *Suzanne au Bain* (Musée du Louvre) et la *Vénus Anadyomène*, Chassériau est entré en pleine possession de cette originalité qui allait communiquer à l'art le tressaillement étrange d'un frisson nouveau.

Pierre Petroz a fort heureusement établi comment le peintre, d'abord servant docile des doctrines ingristes, s'était peu à peu émancipé. Porté par tempérament à voir les choses sous leur aspect frappant et poétique Chassériau, bien qu'il eût un très remarquable sentiment de la forme, attachait beaucoup plus

d'importance aux lignes principales et au jet du dessin qu'à la perfection des contours, des détails, et plutôt que d'atténuer la grandeur d'un mouvement ou la force de l'expression, il se permettait volontiers des audaces. Ce principe d'exécution suivi pour la *Suzanne*, pour la *Vénus Anadyomène* devient plus évident encore dans l'*Andromède* (1841) et surtout dans ce pur, dans cet absolu chef-d'œuvre, la *Toilette d'Esther* (1842).

En dehors des tableaux de nu où il célébrait, avec des accents d'une ardeur ignorée, la langueur dolente de la chair lasse, Chassériau s'affirmait portraitiste de puissante envergure, (*Portrait du Père Lacordaire* 1841; *Portrait des deux sœurs*, 1843), et d'autre part, depuis son début, il s'était sans cesse efforcé de restituer leur caractère oriental aux scènes du drame biblique et de la légende chrétienne (*Jésus au Jardin des Oliviers*, 1840; *Descente de Croix*, 1842). En 1843, la Ville de Paris offrait à son talent les latitudes précieuses de l'expansion décorative; elle confiait à l'artiste la parure d'une chapelle à l'église Saint-Merri et les préférences instinctives de Chassériau le conduisaient à demander le thème de son inspiration à la *Vie de sainte Marie l'Égyptienne*.

Aujourd'hui, dans les ténèbres de la pénombre, cette suite de compositions salpêtrées, par endroit disparues, se laisse à peine entrevoir et, pour en rétablir l'intégralité, il faut le secours de la gravure d'Haussoullier et du commentaire de Gautier. Au moment d'aborder la peinture monumentale, on

dirait qu'un dernier combat s'est livrée entre l'élève d'Ingres et le romantique impatient « de rendre ce qu'il avait dans l'âme, de façon visible ». Tel groupe des anges thuriféraires célébrant l'ascension de la Sainte, rappelle la foule, qui froidement s'agite, dans le *Martyre de saint Symphorien*. Ce retour, ce ressouvenir n'est que passager ; la volonté s'atteste d'arriver à une expression dramatique contenue mais intense ; le goût pressant de l'exotisme éclate ; une particulière délicatesse d'âme se révèle dans la grâce touchante de mainte attitude. Au point de vue technique il y a pareillement innovation, et Théophile Gautier ne manque pas d'insister sur « le ton clair et doux de ces tableaux sans luisant, rappelant, sans servilité, l'aspect placide des fresques italiennes ».

C'est à l'huile aussi que furent exécutées, « directement, sur le mur enduit » les peintures de la Cour des Comptes. Aux termes de l'arrêté de commande, Chassériau n'avait charge que d'embellir la partie supérieure des parois, entre le plafond vitré et le palier d'arrivée. Il entendit ne laisser vide aucune place de la muraille, depuis le départ de l'escalier jusqu'au faîte ; l'exemple de Saint-Merri lui conseilla de subordonner les jeux de sa palette à la distribution de la lumière. En bas, à l'entrée, les deux panneaux parallèles, qui ne recevaient qu'un jour indirect, furent traités en grisaille, de manière a simuler l'aspect de hauts reliefs : à droite, un soldat s'occupe à détacher des chevaux retenus à des arbres ; sa nudité, le style des

boucliers et des armes entassés au premier plan, a fait qualifier « d'antique » le sentiment de ce morceau qui apparente certainement Chassériau à Géricault. Vis-à-vis, c'est une campagne plantée de cactus, d'arbustes, où un chêne projette ses puissantes ramures, une campagne qu'habitent : le Silence debout, le doigt appuyé sur ses lèvres closes, la Méditation, accoudée, une fleur à la main, le regard perdu dans le lointain, l'Étude, assise, s'absorbant à feuilleter le livre de la Science. L'intervention du paysage dans la décoration s'impose, très significative. De ces grisailles, Théophile Gautier a pu dire qu'elles étaient « une introduction en mode mineur à l'éclatante symphonie pittoresque développée dans le haut de l'escalier ».

L'antithèse indiquée dès le seuil, se continue, s'amplifie.

Du même côté où se voyait, en bas, le tableau équestre, c'était une superposition de deux scènes, *Le Retour des Captifs*, *L'Ordre pourvoit aux frais de la guerre*, flanquées sur le côté d'une représentation de *la Justice réprimant les abus*. Les peintures placées en regard réalisaient l'opposition voulue : entre deux panneaux ayant pour sujet commun *le Commerce rapproche les peuples*, s'étendait l'allégorie de *la Paix protectrice des Arts et des Travaux de la Terre*. Au-dessous des compositions courait une frise en camaïeu, de sujets variés, appropriés, montrant tour à tour des Vendangeurs des Océanides, une figure de la Loi, des Guerriers. Sur le mur

qui reliait les deux parois, un tableau de *l'Ordre et la Force* faisait face au visiteur, durant l'ascension des degrés.

En 1871 l'incendie consuma en partie la décoration ; exposée depuis sous le ciel libre, elle n'eut guère moins à souffrir de l'air, de la pluie que du feu, et il a fallu la nécessité de jeter à bas le palais pour autoriser l'aide des admirateurs de Chassériau et arrêter la lente agonie.[1] Le pic du démolisseur ne profanera pas la douloureuse beauté de ces chefs-d'œuvre mutilés ; il ne dispersera pas dans la poussière des décombres les vestiges épargnés par les hommes et les éléments ; l'espoir nous est donné que leur grâce survivra à tant d'orages, radieuse et triomphante...

Cette fois encore, ceux qui voudront coordonner les fragments sauvés devront solliciter de la prose magique de Gautier l'évocation de l'ensemble, tel qu'il parut en 1848, dans la fleur de sa nouveauté. L'artifice du style fera revivre a leurs yeux ce qui est pour tout jamais perdu : la Justice apparaissant dans la caverne des prévaricateurs ; les gens du Nord jetant l'ancre en Orient ; le Retour des captifs avec ses esclaves nues et ses fières cavales ; enfin les parties absentes de *la Paix protectrice des Arts* et de *l'Ordre pourvoit aux frais de la guerre.*

[1]. Le dévouement si vigilant et si zélé de M. Arthur Chassériau à la mémoire de son oncle ne saurait être trop loué, et il convient de rappeler encore avec quelle fidélité légitimement revendicatrice la gloire de Théodore Chassériau s'est trouvée défendue par les Vachon, les Bouvenne, les Baignères et les Chevillard, par les Léonce Bénédite et les Ary Renan.

Écoutez Théophile Gautier décrire ces deux compositions, les plus importantes de l'ensemble :

« Commençons par la Guerre pour finir, comme tout devrait finir, par la Paix. Au centre d'un immense panneau, une espèce de sage, de génie, représenté par un homme d'âge, mais dont l'expérience conserve toute la vigueur de la jeunesse et que les années ont éprouvé sans l'affaiblir, distribue à des ouvriers le salaire de leurs travaux. Les équipages, les armements, les vivres, tout cela ressort de l'administration ; aussi Bellone, immobile, le casque grec en tête, tenant d'une main deux lances de bronze et de l'autre un grand bouclier, sombre miroir de fer, illuminé de vagues reflets, qui couvre sa poitrine et cache une partie de sa robe teinte dans la pourpre des combats, attend-elle, pour s'envoler, que l'homme mûr ait fait ses paiements et ses comptes. Au premier plan, à droite, des hommes, demi nus, à tournure de cyclopes et tout rayonnants du feu de la forge, battent le fer et fabriquent des armes : épées, cuirasses, fers de lance jetés à terre autour de l'enclume. Un peu plus au fond, des ouvriers à moitié voilés par la fumée rouge et la flamme trouble d'une fournaise, font chauffer des cercles pour des chars de guerre. A gauche, des jeunes gens s'élancent sur leurs chevaux avec des mouvements impétueux et forts ; les bataillons s'ébranlent et se mettent en marche soulevant la poussière ; les bannières se déroulent aux vent, les clairons jettent leur aigre fanfare, les chevaux hennissent et piaffent, et les soldats, la main appuyée sur la

croupe de leurs montures, se retournent à demi et causent entre eux de la guerre lointaine qu'ils vont faire là-bas, de l'autre côté de l'horizon, derrière les montagnes bleues et roses que dorent les lueurs de l'aube. Ils peuvent partir tranquilles, rien ne leur manquera ; la sagesse veille sur leur héroïsme.

» Examinons maintenant le pendant antithétique de cette composition. Au centre, la Paix, forte et douce se tient debout adossée à un tronc d'olivier ; sa tête admirablement belle, fixe sur les spectateurs ses grands yeux intelligents et pensifs. Sa bouche a le vague sourire de la sérénité. Placée au milieu du tableau, elle attire le regard par un attrait impérieux et semble éclairer ce qui l'avoisine. Elle étend ses bras d'une grâce vigoureuse sur des groupes occupés aux travaux de la terre et sur un groupe de semeurs qui symbolise les arts. La Poésie tient sa lyre et écoute son âme ; la Peinture, liée à elle par un bras, rappelle *l'ut pictura poesis* et penche sa tête couronnée de lauriers roses pour étudier les poses des jeunes mères heureuses et sereines qui pressent, pendant la tranquillité de la paix, leurs enfants dans leurs bras. Derrière la Poésie et la Peinture, la Tragédie sérieuse, l'œil sombre, les doigts crispés sur son poignard classique, a près d'elle la Comédie rieuse qui babille à son oreille et tient un masque fardé. Un peu plus en avant, l'Architecture, reconnaissable au plan déroulé qu'elle porte à la main, tourne la tête et regarde vers le fond du tableau, des ouvriers qui bâtissent une ville. La Sculpture, demi-nue, par l'éclat marmoréen de son torse, fait penser

au Paros et au Pentélique d'où ses chefs-d'œuvre sont tirés. A côté de la Sculpture, la Musique, l'air vague et mystérieux, voilée d'une demi-teinte vaporeuse, l'œil noyé et levé au ciel, la bouche entr'ouverte et laissant échapper comme un brouillard sonore, presse son téorbe sur son cœur. Non loin d'elle, la Science, ayant à ses genoux un jeune sauvage bariolé de tatouages, lui apprend les choses connues et se fait son initiatrice en fait de civilisation.

» De l'autre côté, un groupe de jeunes femmes, dont la fraîcheur annonce la santé et le bien-être, font sauter dans leur bras de beaux enfants ou les endorment en chantant des *lullaby*. Auprès d'elles, sur un tas de gerbes que le bleuet et le coquelicot piquent d'étincelles bleues et rouges, dorment nonchalamment les moissonneurs fatigués. Plus loin, au second plan, des bouviers poussent dans un chemin creux des attelages de ces grands bœufs qu'on voit dans la campagne de Rome et dont les formes majestueuses semblent taillées exprès pour les bas-relief et les frontons.

» Ces belles peintures ont un aspect rare et particulier, qui les sépare nettement des allégories ordinaires... Pour le caractère général, on pourrait dire que M. Chassériau est un Indien qui a fait des études en Grèce. Il jette dans le monde antique la beauté inconnue des races nouvelles, ou du moins que jusqu'ici le pinceau a dédaignées; telle de ses figures ne doit pas différer beaucoup du portrait de Sakountala absente, fait par le roi Douchmanta.

» Ce grand travail, si victorieusement mené à bout

avec une superbe maestria, pose M. Chassériau parmi les deux ou trois premiers noms de l'art contemporain. »

On peut chercher maintenant à analyser l'essence, l'origine de cette nouveauté que Théophile Gautier constatait sans la définir. Parmi les contemporains de Chassériau, il n'en est guère qui aient possédé au même point l'imagination, la sensibilité, le savoir; pourtant la science n'entrave jamais l'élan spontané de son âme chaleureuse; la volonté est immanente chez lui, d'exprimer, de toucher; il n'emploie plus l'abstraction qu'à titre exceptionnel ou complémentaire; le symbole cesse d'être traduit par les poncifs vieillis, et le principe de son art se découvre : c'est de la vie palpitante et de l'humanité qu'il s'inspire...

Les figures de l'Étude, du Silence, de la Méditation sont à cet égard exemplaires. Leur portée morale est tout de suite révélée par la pose, le geste, par l'expression physionomique; naturelles d'aspect, d'allures, l'indéterminé du type, du costume, annonce pourtant qu'elles ne relèvent point d'une époque, qu'elles appartiennent à tous les âges. S'agit-il d'incarner l'idée du travail de la maternité, Chassériau met en scène des épisodes de l'activité humaine pareillement élevés à la généralisation : ainsi le groupe des forgerons dans la *Guerre*, les groupes des laboureurs et des ouvriers bâtisseurs de ville dans la *Paix*; c'est que l'artiste se double d'un penseur sachant discerner l'éternité du geste humain à travers les spectacles de la vie qui passe. Sans que la signification se trouve amoindrie;

toute figure allégorique est absente du *Retour des captifs* et des deux images du *Commerce rapproche les peuples*. Ici l'âme orientale pénètre l'art moderne. L'âge, tout l'exemple d'Ingres aussi, ont exalté chez Chassériau le sensualisme créole de son admiration pour la forme féminine [1] ; à peindre l'épiderme duveteux des captives, il apporte cette ferveur passionnelle qui lui avait fait préciser avec volupté le galbe du torse d'Esther, dans un tableau inoubliable. Et quelle joie encore pour ses yeux ardents, épris d'éclat, de couleur, de lumière, de rappeler (dans les panneaux *Le Commerce rapproche les peuples*) les climats lointains, le contraste des races, d'évoquer l'Orient, avec le particularisme étrange de ses habitants aux costumes bigarrés, l'Orient ruisselant de diaprures sous le ciel ensoleillé !

Outre l'intérêt primordial qu'offre en elle-même l'œuvre de Chassériau, elle n'est pas moins essentielle à méditer au point de vue historique. Sans elle l'enchaînement serait rompu ; sans elle, on ne percevrait plus les liens d'attache entre Ingres, Delacroix et nos plus chères gloires d'aujourd'hui. De Théodore Chassériau descendent directement Puvis de Chavannes, Gustave Moreau et nul ne saurait convoiter pour eux un plus noble lignage. La décoration de la Cour des Comptes en certifiait l'authenticité ; n'était-ce pas assez pour qu'on se préoccupât de sauvegarder ces

[1]. Nous avons remarqué ailleurs, au sujet de l'interprétation rénovée du nu féminin, que cette rénovation était due surtout à trois artistes créoles, Chassériau, Degas et Gauguin.

peintures et de les transmettre à l'avenir? Admirables en soi, elles possèdent de plus la valeur d'un témoignage irrécusable et d'un enseignement qui édifie, d'une façon vraiment unique, sur l'évolution de l'école française au dix-neuvième siècle.

1898.

THÉODORE CHASSÉRIAU
ET SON ŒUVRE DE GRAVEUR

*A Madame Arthur Chassériau,
en respectueux hommage.*

« Théodore Chassériau est, sans contredit, l'artiste le plus grand qui demeure proche de nous parmi les oubliés de l'histoire de l'art, parmi ces méconnus qu'une médiocre littérature appelle à tort les maudits, car en réparation de l'iniquité vulgaire, les tendresses qui vont vers eux sont ardentes et pures. C'est un des fondateurs de l'école moderne, un maître de majesté et de grâce. Toute occasion de se rapprocher de lui porte en elle un enseignement...[1] »

Les leçons que M. Ary Renan demandait naguère aux peintures murales de la Cour des Comptes, sollicitons-les, à notre tour, des vingt-sept planches qui

1. *Gazette des Beaux-Arts*, t. XIX, 1898, p. 89.

constituent dans son entier l'œuvre gravé par Théodore Chassériau. Dès qu'on se prend à les étudier d'un peu près, l'étonnement vient que leur primordiale importance ait pu jusqu'ici échapper aux annalistes de l'estampe française. Non pas qu'ils aient ignoré ces productions; ils ne le pouvaient, certes, après le catalogue dressé par Aglaüs Bouvenne, l'ami de Chassériau et le nôtre; mais ils se bornent à enregistrer des titres, puis ils passent, sans condescendre, à l'hommage du moindre commentaire. Voilà bien contre quoi il faut protester. C'est faire insulte à Chassériau que méconnaître le prix des ouvrages où son originalité s'est révélée, entière et intime, comme une confidence...

L'aveuglement ou l'insensibilité à tant de charme ne saurait s'excuser par le chiffre peu élevé des pièces, alors que leur qualité seule importe. Les pointes sèches d'Auguste Rodin, moins nombreuses encore, ne comptent-elles pas, dès maintenant, parmi les plus admirables créations de la gravure? Longuement, l'intervention de Chassériau mérite de retenir l'iconographe. On ne renseignera pas avec exactitude sur l'histoire de la lithographie, si l'on omet la *Vénus Anadyomène*. On n'apprendra pas comment se produisit la renaissance de l'eau-forte, au temps du romantisme, si l'on s'abstient d'étudier le cahier des illustrations d'*Othello*.

Durant toute sa carrière, Théodore Chassériau apparaît passionné de dessin. Sa pensée inquiète couvre de croquis des albums et des feuilles par

milliers; en même temps, les portraits à la mine de plomb où il a excellé, comme Ingres, son maître, prouvent avec quelle autorité il savait s'emparer de la forme et la définir. La spontanéité d'une libre inspiration, la certitude d'une inscription toute personnelle caractérisent les estampes sorties de sa main; il n'en est pas qui justifient mieux l'appellation de Burty et donnent davantage l'équivalence de « dessins à plusieurs exemplaires ».

Plutôt que de les énumérer au caprice du hasard, tentons une classification par ordre de date. L'œuvre s'ouvre par une timide eau-forte restée à l'état de trait; la composition moyenâgeuse sent son époque et, n'était l'abandon des bras enlaçant le col du lévrier, rien ne s'y devinerait de Chassériau; mais passons. L'originalité du peintre-graveur s'impose franchement dégagée, dans l'essai au vernis mou qui offre une précieuse version de la *Suzanne*, aujourd'hui placée au musée du Louvre. Avec cette peinture avait figuré, au Salon de 1839, un second tableau, la *Vénus marine*; Chassériau voulut la répandre et son interprétation restera un des plus purs, un des plus troublants, un des plus incontestables chefs-d'œuvre de la lithographie [1]. Chef-d'œuvre qui décelait, chez ce créole sensuel, une compréhension inédite de la beauté et du style, un extraordinaire pou-

1. Il a été fait deux tirages de cette lithographie : l'un (avec le cadre) par Auguste Bry; le second par Bertauts pour les *Souvenirs d'artiste*. Les gravures du premier tirage sont de beaucoup préférables.

voir de rendre la langueur de la grâce dolente et de la volupté lasse ; chef-d'œuvre par le métier aussi, car il ne semble pas que les contours et les inflexions du modelé aient déjà été inscrits sur la pierre par un crayon plus souple, plus caressant, plus amoureux.

En 1844, paraît dans l'*Artiste*, *Apollon et Daphné*[1], la lithographie du tableau auquel Théophile Gautier reconnaissait « l'attrait étrange d'un goût gréco-indien ». Derechef la poésie du mythe antique se trouvait renouvelée par le frémissement d'un sentiment tout moderne. Le travail n'est plus le même que dans la *Vénus* ; Chassériau procède par indications franches sans craindre les reprises de traits et les éraflures du grattoir ; la liberté voulue du métier s'approprie heureusement au caractère dramatique et passionné de la scène. La même année une eau-forte d'après la *Sapho se précipitant dans les flots* illustrait *le Cabinet de l'Antiquaire et de l'Amateur*. Tout d'abord on ne remarqua guère l'improvisation rapide ; mais après la mort de l'auteur, lorsque parut sur le même sujet une peinture d'inspiration toute parallèle, la petite eau-forte prit la portée d'un témoignage : elle établit à quel point un maître d'élection, Gustave Moreau, avait été frappé, conquis, guidé par l'art de Théodore Chassériau.

Les deux vernis mous de *la Naïade* et de *la Jeune Mère* remontent, sans nul doute, à l'époque où fut exécutée la décoration de la Cour des Comptes.

1. La *Gazette des Beaux-Arts* a publié un second tirage de cette lithographie dans sa livraison de mars 1886.

La *Naïade* est une variante de *l'Océanide* ; tout le prouve : le sujet, les accessoires, le format spécial de la composition, la pose de la figure, le geste *supportant* des mains, puis en haut et en bas, l'indication des espaces réservés aux moulures. De la *Jeune Mère* chacun dirait un fragment isolé de la *Paix* ; le rôle attribué au paysage est identique ; on constate la même vision généralisée d'humanité, la même tendresse chaleureuse ; et, cette fois, c'est la décisive influence exercée sur Puvis de Chavannes qui éclate au regard.

Au printemps de 1846, Chassériau parcourait l'Algérie, et de son séjour sur la terre africaine il rapportait des tableaux, des études, toute une abondante documentation. Deux vernis mous reproduisent des spectacles notés à Constantine : l'*Arabe montant en selle* est un dessin de libre jet et de très vivante allure ; une plus haute séduction s'attache à la douce et tranquille image des *Femmes mauresques*, tant il est vrai que, sous tous les climats, la compréhension de l'âme féminine demeure chez Théodore Chassériau exceptionnellement intuitive et affinée.

L'embarras est grand de dater avec précision l'eau-forte rarissime qui représente les derniers instants de Cléopâtre. Il n'y a pas lieu de la supposer contemporaine de la suite d'*Othello*. Elle groupe, dans un cadre restreint, les caractéristiques du talent de Chassériau, ses dons d'inventeur dramatique, son amour des jeux de lumière contrastés, puis la faculté inouïe de rendre, sans convulsion, par la seule expression de

l'attitude et du visage, les pires émois et jusqu'aux affres d'une reine à l'approche de la mort.

Un peintre romantique devait nécessairement témoigner à Shakespeare un culte fervent. La dévotion de Chassériau se prouva tout d'abord par plusieurs tableaux d'après le *Roi Lear* et *Macbeth*. Pourquoi *Othello* fut-il préféré dans la suite des autres drames? On le devine sans peine. Le caractère des personnages, le milieu et la mise en scène, le contraste entre l'humeur sauvage du More et la tendresse de Desdémone étaient pour agréer particulièrement au peintre. Aussi les compositions inspirées d'Othello jalonnent-elles tout l'œuvre, compositions crayonnées ou peintes, qui précèdent ou suivent l'album publié en 1844 par le *Cabinet de l'Amateur et de l'Antiquaire* sous ce titre : *Othello, quinze esquisses à l'eau-forte, dessinées et gravées par Théodore Chassériau*[1]. L'année où l'artiste s'occupait à ces planches était celle même qui voyait paraître les suites fameuses d'*Hamlet* et de *Goetz de Berlichingen*; mais tandis que Delacroix adopte le crayon lithographique, qui fixe fiévreusement sa vision intérieure, Chassériau, le premier, pour une aussi vaste entreprise, emploie l'eau-forte et la plie aux exigences

1. Il a été tiré des épreuves avant et avec la lettre. Delangle, puis Lemercier ont héliogravé cette suite; leurs reproductions offrent des réductions, à deux échelles différentes, de la suite originale. En plus des quinze planches, Chassériau en avait gravé une seizième, inédite, qui devait constituer le frontispice de la publication; un fac-similé de cette eau-forte sert de cul-de-lampe. Enfin l'artiste a donné de la planche VI (*La Trahison de Yago*) une réplique lithographiée.

de son tempérament; il en utilise toutes les ressources; selon l'occurrence, il se plaît aux larges partis de couleur, de lumière, puis à la lente inscription des contours et au tracé des plus fines linéatures. Ses évocations sont d'une expression dramatique plus contenue que celle d'Eugène Delacroix. Sont-elles moins touchantes? On ne le saurait imaginer. Quand il montre la furie d'Othello étouffant sa maîtresse, puis le More, rugissant de désespoir au chevet de Desdémone, Chassériau atteint à un tragique que Delacroix n'a guère dépassé; il l'emporte sur lui, sans conteste, dans toutes les incarnations de Desdémone et chaque fois qu'il traduit des sentiments d'amour et de mélancolie. Dans le sommeil, dans le trépas et dans les larmes, l'amante conserve les séductions de la grâce, et, à travers les péripéties du drame vous ne la verrez jamais figurée qu'en de sculpturales attitudes, respectueuses de l'eurythmie des lignes. On croirait que, selon Chassériau et lorsqu'il s'agit de la femme, toute violence de mouvement ou de geste est une insulte à la beauté.

Et maintenant il est permis de se demander combien d'années encore il faudra attendre pour voir classée à son rang cette illustration magnifique? Charles Blanc n'a pas dédaigné de s'y arrêter et de lui consacrer quelque écriture dans son *Histoire des peintres de toutes les écoles*. Émanant d'un critique officiel, contraint à la prudence, l'opinion n'en demeure pas moins significative et intéressante à

rapporter : « Théodore Chassériau a gravé à l'eau-forte d'une pointe brutale, mais remplie de fierté et de sentiment une suite de scènes tirées d'*Othello*. Quelques-unes de ces compositions sont ravissantes, par exemple la *Romance du Saule*, où Desdémone ressemble à une statue antique désolée; celle où Desdémone dit : « *Si je meurs, ensevelissez-moi dans ces draps* »; et cette autre, où elle adresse à Cassio ces paroles : « *Reprenez votre gaieté* ». La scène de l'étouffement est aussi rendue de la manière la plus saisissante et la plus féroce. Toute la suite d'ailleurs est semée çà et là, de beautés étranges, originales. »

Plus un talent offre de singularités imprévues, plus il paraît défier l'analyse. Qui veut dévoiler les origines de la personnalité et les sources secrètes de l'inspiration doit toujours en interroger les témoignages spontanés, directs, immédiats, sans quoi le sphinx ne livrera pas son énigme.

Les estampes de Théodore Chassériau facilitent incomparablement cette découverte de l'inconnu; elles possèdent au plus haut point, nous l'avons dit la valeur édifiante; elles montrent dans l'émule d'Ingres et de Delacroix, l'initiateur de Puvis de Chavannes et de Gustave Moreau; elles attestent, chez ce peintre disparu a trente-six ans, un génie exceptionnel en soi, auquel fut dévolue par surcroît la rayonnante puissance d'action des précurseurs.

1898.

L'ATELIER DE FANTIN-LATOUR

L'ATELIER DE FANTIN-LATOUR

Il n'est point à craindre que le souvenir de Fantin-Latour s'abolisse de sitôt chez ceux qui l'ont pu connaître. L'homme, l'existence, le milieu, tout était hors de l'ordinaire et tout prédisposait l'esprit à la réflexion et au respect. On ne se rappelle guère avoir rencontré caractère mieux trempé, âme plus droite et plus accessible aux saines révoltes que suscitent en nous l'iniquité et le mensonge. L'isolement même où Fantin-Latour s'est volontairement complu, tel Gustave Moreau, tel Degas, paraissait avoir encore exalté les qualités de son humeur native. Sous les plus simples dehors, ce maître a légué l'insigne exemple de l'indépendance souveraine. Il a commandé à sa destinée, autoritairement, sans admettre dans la vie, dans l'art, l'ingérence d'aucune volonté étrangère. Le commun des mortels s'est abusé à tenir pour de la

misanthropie ce qui n'était chez lui que juste conscience de sa valeur et respect de soi-même. Il n'est pas un acte, pas un ouvrage de Fantin qui ne s'accorde à prouver un souci permanent de dignité. Ainsi en a-t-il été à tous les moments, et de cet invariable accord de l'être avec lui-même vient l'intérêt qui s'attache à son entour, je veux dire à l'asile de paix et de travail où coulèrent ses jours obscurs, difficiles, tardivement glorieux.

Comme en un « Livre de vérité, » l'œuvre et les aspirations de Fantin-Latour se miraient aux murs de son atelier. Les tableaux, les études étagés sur la paroi y stimulaient l'invention par le rappel du labeur accompli. Dès le premier regard, le visiteur s'édifiait sur l'unité de vues constante comme sur le culte parallèlement voué à la nature et aux maîtres. Fils d'artiste, Fantin avait grandi dans l'admiration des peintres d'autrefois et à l'instigation paternelle furent entreprises ses premières copies ; mais, contrairement à la règle, il garda, l'heure de la notoriété venue, la douce habitude de ce commerce intime avec l'âme du passé. Peut-être ces travaux n'ont-ils pas obtenu toute l'attention qu'ils requièrent ; pourtant, jusqu'en 1873, l'activité de Fantin-Latour s'y est presque exclusivement consacrée ; pourtant ils s'imposent, par leur valeur propre, par les prédilections foncières qu'ils signalent, par leur action enfin qui ne laissera pas de rayonner sur l'œuvre entier. Dans notre esprit, les copies de Fantin s'assimilent aux substantielles préfaces qu'Anatole France a placées au seuil de

maintes éditions de nos classiques; et ce n'est pas, j'imagine, porter préjudice à l'écrivain et au peintre que rappeler la richesse de leur culture, les avantages tirés de la méditation des plus augustes génies et les exercices critiques par quoi tous deux préludèrent à la réalisation de leurs conceptions originales.

Les peintres soi-disant révolutionnaires dont les débuts se placent vers le milieu du XIXe siècle, ne se sont érigés ni en autodidactes, ni en contempteurs du passé; à l'exemple de Courbet, ils ne refusent pas le bénéfice qu'assure l'étude mûrie des musées et des collections; on les rencontre chez M. La Caze et bien souvent le Louvre les rallie. Manet copie les *Petits Cavaliers* attribués à Velazquez; Degas donne un double, à bon droit célèbre, de l'*Enlèvement des Sabines* de Poussin; et de longues années durant, Ribot vivra de ses reproductions d'après Watteau. Pour Fantin, il est attiré d'emblée par les Flamands et les Vénitiens et, cette fois comme toujours, l'ordre de ses préférences demeurera immuable. Ses excursions hors des écoles de la couleur et de la lumière, vraies patries de son talent, n'interviendront que comme d'exceptionnelles aventures. S'il s'informe des secrets du clair-obscur auprès du Corrège et de Rembrandt, c'est en guise d'avertissement complémentaire; la ferveur de sa dilection pour Delacroix explique que ses pinceaux aient voulu garder souvenir des *Femmes d'Alger* et du groupe épique du *Massacre de Scio*. Reste l'extraordinaire transcription de l'*Embarquement pour Cythère*, la dernière peut-

être des copies de Fantin; mais l'ouvrage de Watteau y paraît transfiguré à travers la vaporeuse diaprure d'un émule de Monticelli, au point qu'on dirait plus volontiers d'elle un tableau original.

Les vrais éducateurs de Fantin-Latour, ses maîtres d'élection, c'est Rubens et c'est van Dyck, c'est Titien, c'est Tintoret et c'est l'opulent Véronèse. Songez qu'il s'est attaqué aux *Pèlerins d'Emmaüs*, à *Jupiter foudroyant les crimes*, au *Repas chez Simon le Pharisien*, et qu'on lui doit jusqu'à six réductions, à des échelles variées, des *Noces de Cana*. Qu'est-il advenu de ces peintures, de tant d'autres et notamment d'une réplique, dans les dimensions mêmes de l'original, des *Pèlerins d'Emmaüs* de Titien? Disséminées en province ou à l'étranger, en Angleterre, en Amérique, au gré de ceux qui en firent la commande, certaines ont trouvé chez Seymour Haden et à Belfast l'honorant asile de la galerie publique ou privée. D'autres, tracées par l'artiste pour lui-même, à titre d'études ou de souvenirs, se mêlaient à ses propres créations, dans l'atelier de la rue des Beaux-Arts, et l'occasion fut donnée de les voir une dernière fois réunies chez Tempelaere. En toute occurrence, Fantin-Latour s'était attaché à tenir simplement le rôle du traducteur compréhensif, scrupuleux et exact; mais, à son insu et en vertu de l'instinct, il ne pouvait manquer de demeurer tout d'abord fidèle à lui-même : loin de relever du fac-similé littéral, banal, anonyme, ces versions prennent rang parmi les libres interprétations; tant il est

vrai que nul ne peut se dérober à l'emprise de la personnalité, et, de fait, c'est avec une pareille ampleur que les maîtres ont de tout temps copié les maîtres. A la prédominance sans cesse grandissante du sentiment individuel s'ajoutait l'ambition de trouver et de rendre le ton originel, dans sa fraîcheur première, sans l'altération d'aspect qui résulte de la patine du vernis. Fantin ne s'est guère départi de ce principe, témoin les copies, aux tendresses nacrées, des *Pèlerins* de Véronèse, si lumineuses lorsqu'on vient à leur comparer la toile du Louvre, aujourd'hui ambrée et roussie...

Ainsi les conseils que Fantin-Latour sollicite et reçoit sont des enseignements de première main et sa clairvoyance sait reconstituer ses modèles tels qu'ils parurent jadis, au jour de leur achèvement. Les maîtres dont il approfondit le métier sont ceux pour lesquels Delacroix s'est déjà passionné, plus extérieurement, semble-t-il. A vivre dans la familiarité de leur génie et à remonter au sens de leurs créations, le goût inné du style se fortifie. Rubens et Véronèse découvrent Fantin à lui-même, ou plutôt Fantin se retrouve en eux. Son modernisme est tout traditionnel; au service d'un mode de concevoir, d'observer, très particulier, viennent se mettre les moyens préconisés par les meilleurs techniciens des grandes époques. Les sujets s'attestent différents à l'extrême; ils cessent de s'emprunter à la Bible et à l'Histoire; ils ne revêtent plus les dehors d'actions de grâces au Seigneur et au roi; par une évolution

qui s'accorde avec le progrès d'un temps où l'homme a pris une meilleure conscience de lui-même, le peintre célèbre son semblable, exalte la famille, le foyer, ou glorifie le créateur de beauté : penseur, artiste, compositeur; mais ne supposez point que les leçons des anciens échouent à servir l'expression de l'idéal nouveau; chez eux il n'est point de limites de genres et l'allégorie s'unit librement à la réalité; puis, ces initiateurs, si classiques qu'on les prétende, sont gens préoccupés des jeux de l'atmosphère et enclins à mettre en peinture, sous tout prétexte, la vie de leur temps. Le profit tiré de tant d'exemples précieux apparaît moins peut-être dans l'ordonnance générale des tableaux de Fantin que dans leur détail. La lumière qui éclaire les acteurs et les témoins de ces « Hommages » est souvent celle où vivent les figures de Titien; plusieurs de ces compositions connaissent le prestige d'harmonies toutes flamandes; de l'image du duc de Richmond par van Dyck descendent les « auto-portraits à la chemise blanche » et, de même, les repas sacrés à Emmaüs, à Cana, chez le Pharisien, tant de fois reproduits avec une complaisance toujours heureuse, découvrent la genèse des « Coins de table » à jamais célèbres.

A peine avons-nous besoin de marquer qu'il n'y a rien là qui confine à l'imitation. Fantin-Latour s'est assimilé la substance des maîtres qui étaient ses ancêtres véritables, il l'a convertie à son usage, il l'a transformée; et l'on ne saurait inférer de ces rapprochements que la certitude d'une filiation et que la

volonté de la transposition raisonnée des mêmes rapports de causes à effets. Puis la lucidité de l'artiste, son amour de la mesure allaient le porter à équilibrer son éducation en opposant d'autres enseignements à ces références du passé. On le trouve sur la liste des élèves de Courbet, et une étude de paysan en blouse bleue garde encore la trace des retouches apportées, durant une correction, par le maître d'Ornans. Pourtant il y a moins à faire état des avis reçus que de certains tableaux admirés — l'*Atelier*, l'*Enterrement*, l'*Après-midi* — où Courbet faisait acte de novateur tout en renouant avec les anciens. On imagine Fantin volontiers saisi par la belle ampleur de la technique et rebuté par un manque de goût qui devait répugner fatalement à sa distinction foncière. En réalité, le débutant fréquenta bien davantage chez Lecoq de Boisbaudran, et plus souvent encore que chez Courbet, on le rencontra à l'École des Beaux-Arts, à l'Académie Jacques. Son talent entendait s'étayer à la fois sur l'expérience contrôlée des maîtres et sur les acquisitions qui résultent de l'étude d'après nature; ici et là on voit Fantin-Latour ne renoncer au bénéfice de ses exercices scolaires que fort tard, plus de quinze années après sa réception au Salon.

Au foyer familial, l'artiste continue à observer et à peindre; il regarde autour de lui, il voit ses sœurs qui causent, lisent ou s'occupent, en silence, à quelque travail de tapisserie, de couture, dans l'embrasure d'une fenêtre, et il traite, dans les dimensions

mêmes de la nature, ces épisodes de la vie familière qui semblaient se contenir jusqu'ici dans les étroites limites du tableau de chevalet. L'innovation ne passa pas inaperçue et plus d'un — Whistler notamment — d'en faire son profit. Entre les *Deux sœurs* de Fantin et *Au piano* de Whistler se constatent d'indéniables parités de conception, de mise en scène ; or le premier tableau est d'une année antérieur à l'autre et les deux débutants vivaient trop rapprochés pour qu'on puisse supposer un instant l'œuvre de Fantin ignorée de son cadet en peinture.

A défaut de ses sœurs, de ses amis, Fantin-Latour recourt au miroir, et sa propre image lui a fourni, sa carrière durant, un incessant thème d'étude. Voici un des premiers portraits de Fantin qui ne remonte pas moins loin qu'à 1853 ; puis celui, essentiel entre tous, qui vous accueillait chez Tempelaere et dans lequel l'artiste s'est représenté assis, les jambes croisées (1858) ; en voici un autre d'aspect quasi rembranesque, daté de 1861, puis un quatrième, exquis, tenu dans une gamme argentée, exécuté deux années plus tard, et voici enfin le portrait de grande allure découpé dans le tableau du *Toast* (1865).

A la peinture d'intimité appartiennent aussi les nus d'après le modèle et les natures mortes. On y sent que Fantin s'est absorbé tout entier dans sa tâche ; mais si son attention se concentre, sa sympathie veille, sensible et cordiale ; ces figures de femmes assises, étendues, qui se lèvent ou se revêtent, ne sont pas de froides académies indifférentes ; le souci de

l'attitude, de la pose, du modelé n'y exclut pas la recherche de l'expression morale. D'autre part, Fantin croit, avec le poète antique, à la mélancolie latente des choses, et toujours l'enveloppe est chez lui le verbe de l'émotion. Ses fleurs vivent d'une vie particulière et intense ; une atmosphère de quiétude les baigne, autour d'elles tout se tait pour ne point distraire la contemplation ni troubler le concert des tons harmonieux accordés. Dans la campagne déserte, à Buré, à Saint-Cloud, à Fontainebleau, l'artiste continue à se recueillir, et c'est le propre des rares paysages qu'il a laissés de conduire le souvenir auprès de Fragonard et plutôt encore auprès de notre grand Corot.

A l'heure presque du début, la volonté d'exalter les génies préférés tourmente cette grande âme. C'était déjà, à leur manière, d'humbles témoignages de dévotion que ces copies auxquelles il était fait allusion tout à l'heure. Bien des œuvres originales de Fantin-Latour s'inspireront de ce désir de glorification qui s'étend de Stendhal à Hugo et à Baudelaire, d'Eugène Delacroix à Manet, de Weber à Schumann, d'Hector Berlioz à Richard Wagner.

L'Hommage à Delacroix (1864) inaugure une série de peintures d'un caractère spécial dans l'œuvre de Fantin et même dans l'école moderne. On ne se souvenait guère de représentations comparables depuis les *Syndics* de Rembrandt et les tableaux corporatifs des Pays-Bas ; le parallèle ne naît pas seulement de l'identité du principe iconique, mais aussi

du prestige de l'ordre, du calme, et de la gravité. Des peintres, des poètes, des critiques, des dilettantes, dont la postérité a conservé le nom, forment la figuration coutumière de ces assemblées, de ces chœurs, serait-on tenté d'écrire : elle se range de chaque côté d'une effigie vénérée ; elle fait cercle autour du compositeur au piano ou du maître à son chevalet ; elle se masse à l'extrémité d'une table pour favoriser l'expansion des libres entretiens. Une fois seulement l' « allégorie réelle » chère à Courbet, viendra inquiéter l'artiste et lui suggérer de dresser une image de la vérité nue parmi la réunion des assistants familiers[1]. Autrement qu'est Fantin dans ces « Hommages » ? Avant tout un portraitiste qui excelle à dégager le caractère intégral de ses modèles et sait atteindre, à travers la ressemblance physionomique, le dedans moral ; c'est aussi un régisseur admirable qui dispose ses personnages le plus naturellement du monde, à telles enseignes que chacun vit pour son compte, sans cesser de s'incorporer au groupe et de s'y souder par le lien étroit d'une pensée commune. Il n'est point de tableau d'histoire qui vaille en signification ces scènes où les acteurs interviennent dans la vérité de leur taille, de leurs allures, de leur costume. Sous ce rapport, Fantin

1. Réprouvée dans la suite, cette alliance de deux éléments de composition, en apparence contradictoires, a induit l'auteur à anéantir son ouvrage ; mais de ce tableau du *Toast* une esquisse conserve précieusement le souvenir et M. Léonce Bénédite en a conté, par le menu, l'attachante histoire.

s'atteste le peintre du contemporain que réclameront les vœux des Goncourt dans l'apostrophe célèbre de *Manette Salomon* : « S'il y avait un Bronzino dans notre école, il trouverait un fier style dans un elbeuf. Et si Rembrandt revenait, un habit noir peint par lui ne serait-il pas une belle chose ? Il y a eu des peintres de brocart, de soie, de velours, d'étoffes de luxe, d'habits de nuage... Eh bien, il faut maintenant un peintre du drap ; il viendra et il fera des choses superbes, toutes neuves... »

Le peintre était venu, à l'insu des Goncourt, mais il avait l'esprit trop indépendant pour s'inféoder à aucun système et répudier aucune source d'inspiration. L'art, qu'il pratiquait avec la foi d'un croyant, lui paraissait un langage universel apte à exprimer les postulations du rêve aussi bien que les spectacles de la vie. Des sujets de pure invention composent presque dans son entier l'œuvre lithographié, et Fantin sortait frais émoulu de l'École quand Solon et Cuisin le virent peindre les tableaux du *Songe*, de *Saint Jean et le chevalier* aujourd'hui encore suspendus aux murs de l'atelier. Chez Tempelaere, le dualisme voulu et constant de l'inspiration, très nettement se décelait : de rapides ébauches rappellent les tableaux honnis par les jurys officiels, la *Féerie* (1863) et le *Reflet d'Orient* détruit, comme le *Toast*, par son auteur ; quelle curiosité aussi de surprendre, dans la fougue du premier jet, les idées initiales du *Prélude de Lohengrin* et de l'*Hélène*. Telles études pour *la Déposition de Croix* et pour l'*Ève* ont pré-

cédé et préparé les deux lithographies fameuses : *la Nuit de Printemps*, le *Lever*, les deux exemplaires de la *Tentation de saint Antoine* offrent des variantes précieuses de thèmes d'élection. Mieux encore que les menues études d'antan, les dernières toiles auxquelles s'occupait Fantin certifient que depuis longtemps le meilleur de ses énergies se dépensait à des ouvrages d'ordre purement imaginatif, exécutés de pratique où il totalisait les connaissances acquises le long de sa carrière.

Parmi ces créations, il en est une que tout s'accorde à rendre douloureusement chère ; il s'agit de la *Vénus Anadyomène*, trouvée sur le chevalet de Fantin au moment de sa mort, et qu'il avait presque conduite à son degré de finition. Le tableau aux lumières frissonnantes, argentines, aux colorations claires, irisées, aux tons de chair, d'onde et de nuée resplendit de fraîcheur et de douce volupté ; jamais la maîtrise du peintre ne s'était révélée sous des espèces aussi jeunes, aussi riantes, aussi tendres. Plus on regarde cette *Vénus*, plus il semble se deviner en elle la protestation de l'artiste contre le destin aveugle qui devait l'abattre d'un coup, en pleine santé, en pleine force, alors que l'École française était en droit d'espérer encore de Fantin-Latour tant de fiers ouvrages et, par eux, tant d'honneur.

1905.

AUGUSTE RENOIR

AUGUSTE RENOIR

Dans le même temps presque où Manet entreprenait la régénération de la peinture française par l'éclaircissement de la palette et le renoncement au bitume, sans ordre de sujet déterminé, Renoir mettait ses contemporains en tableaux; il innovait, tâchait à surprendre la vérité de l'attitude, à modeler par la lumière, à suivre, dans leurs caprices, en apparence insaisissables, les jeux de l'ambiance. Il a été le premier à appliquer, non plus au paysage seul, mais à la figure, la loi de la décomposition et de la recomposition optique du ton par le contraste simultané, et ici, comme en toute occurrence, il s'est montré coloriste violent ou délicat, assuré de parvenir à l'harmonie toujours — que cette harmonie soit cherchée dans l'accord de nuances apaisées, adoucies, ou obtenue par le rapprochement, par le chant à

pleine et égale voix, des pourpres, des outremers et des chromes.

Peut-être cet amour de la couleur pour elle-même est-il plus vif chez Renoir que chez nul autre dans l'école. De là, de ces triturations de pâte, de ces juxtapositions heureuses et hardies, vient qu'il a appelé le parallèle avec les meilleurs peintres anglais, avec l'héroïque Turner surtout. Pour moi, je voudrais que cette extraordinaire saveur, que le *gras* de son métier et la préférence de ses observations le fissent plutôt rapprocher de nos maîtres français du xviii° siècle, dont Renoir semble un descendant, un continuateur.

La compréhension de la femme, de ses allures, de son maintien; la notation de son geste, spécialement dans les poses d'intimité, d'abandon, de jeu ou de nonchaloir; l'inscription, amoureusement suivie, de ses formes; un rendu du nu féminin très particulier et qui n'est pas sans offrir d'analogie pour le principe et, à la différence du métier près, avec plusieurs admirables morceaux d'Ingres, — telles sont quelques-unes des caractéristiques de la conception et de la manière de M. Renoir.

Le type auquel il aime à revenir est essentiellement moderne. On dirait la synthèse de je ne sais combien de physionomies parisiennes chaque jour rencontrées, une synthèse que définirait à peu près ce signalement : le front bas, à demi caché par la tombée des cheveux coupées *à la chien*, les sourcils accentués, les yeux allongés, fendus en amendes, la pupille

dilatée et brillante, les joues pleines, le nez court, relevé, aux ailes frémissantes, les lèvres fortes, fermement dessinées et d'ordinaire entr'ouvertes par le sourire ou par la causerie.

Peintre de nu, vous verrez Renoir affirmer sa prédilection pour la forme puissante, montrer la robustesse de la juvénilité, le charme svelte et gauche du corps qui n'est plus celui d'un enfant, pas encore celui d'une femme et il vous paraîtra que jamais la chair n'a été rendue avec une telle vraisemblance, que jamais, sur aucune palette, ne se sont trouvés ces tons d'ambre et de rose qui, dans les tableaux de Renoir, donnent à l'épiderme le velouté blond et les irisations de la nacre...

Je ne me mêle pas — cela va de soi — de limiter à l'art de M. Renoir un champ déterminé; je n'ignore rien de ses scènes de mœurs parisiennes, algériennes, maritimes, de ses bals, de ses réunions de canotiers, de ses spectacles de la vie familière ou mondaine, rien non plus de cette série d'effigies où il a transcrit, pour l'édification de l'Histoire, la ressemblance des chefs de l'impressionnisme et, partant, la sienne propre. J'ai aussi très présents à l'esprit ses campagnes irradiées, avec les horizons lointains perdus de molles vapeurs, puis d'autres perspectives avec personnages, en lesquelles l'être humain se trouve, par l'indiscontinuité même de l'enveloppe et la logique de la vision, intimement lié au décor luxuriant de la nature entourante. D'autres spectacles encore soumis à son regard ont pu l'éjouir et inciter

Renoir à faire emploi des plus rares dons de voyant et de coloriste ; mais ce croquis rapide ne prétend que résumer la vision individuelle d'un maître foncièrement français, qu'indiquer brièvement ce qui fait, en cette fin de siècle, d'Auguste Renoir le peintre du charme tranquille, de la grâce pleine et de l'éclat, le peintre de la femme moderne et le peintre de la fleur.

1892.

LES « NYMPHÉAS » DE M. CLAUDE MONET[1]

LES « NYMPHEAS » DE
M. CLAUDE MONET [1]

On voudrait, avant de transcrire ses impressions, en remonter le cours et les ordonner pour mieux les définir. Le premier sentiment éprouvé devant ces quarante-huit ouvrages est celui d'une surprise désorientée. Chez la plupart, des objections, étrangères à la peinture, révèlent ce malaise : elles tiennent à l'identité du sujet et au nombre des répliques; elles tiennent à l'aspect fragmentaire que semblent d'abord revêtir ces tableaux. Il y a là une affirmation d'autorité et d'indépendance, une suprématie du *moi*, qui offensent notre vanité et humilient notre orgueil. M. Claude Monet n'a souci que de se satisfaire; il dépense sa peine et trouve son plaisir à différencier les jouissances éprouvées, le long du jour, au regard

1. Exposition à la galerie Durand-Ruel, du 6 mai au 12 juin 1909.

d'un même site ; telles sont les fins, égoïstes en apparence, de son art, et il sied que tout s'y subordonne : un thème vaut dans la mesure où il enrichit la vue de sensations plus abondantes et plus précieuses. Le système nous était connu ; mais M. Claude Monet ne s'était pas encore avisé d'en pousser aussi loin les conséquences.

Que le dôme des meules s'arrondisse au ras de la plaine ; que les peupliers dressent leur haie et fusent dans l'air à intervalles égaux ; que tel portail gothique offre ses sculptures au flamboiement de la lumière ; que la falaise surplombe l'océan ou que la Seine enlace de ses bras l'îlot boisé ; que, dans le parc, les nénuphars hérissent la face du bassin paisible ; à Londres, qu'un pont enfonce ses lourdes piles au plus profond de la Tamise ou que le Parlement s'érige fantomatique parmi la brume[1], — ce sont là autant de spectacles qui, chacun, forment un tout complet en soi, où l'ordonnance se limite, où les lignes se contrarient harmonieusement, où la mise en toile est commandée par la mise en valeur du motif. Aujourd'hui M. Claude Monet rompt les derniers liens qui le rattachaient à l'école de Barbizon ; il poursuit le renouvellement de son art selon son optique et ses moyens propres ; sa prédilection nettement décidée pour un site fami-

1. Allusion aux tableaux que M. Claude Monet a successivement exposés par séries : *Les Meules* (1891) ; *Les Peupliers* (1892) ; *Les Cathédrales* (1895) ; *Les Falaises* et *Les Matins sur la Seine* (1898) ; *Le Bassin aux Nymphéas* (1900) ; *Vues de Londres* (1904).

lier favorise le parallèle, et la diversité des versions proposées va marquer à souhait les étapes du cycle parcouru.

Chez M. Claude Monet l'artiste se double d'un ami des plantes passionné et averti à la façon d'Émile Gallé et de M. Maurice Maerterlinck ; dès longtemps le paradoxe de la flore aquatique l'a intrigué et séduit ; il s'était promis de le provoquer et d'en jouir. Près de sa demeure, à Giverny, l'Epte coule silencieuse et tranquille ; c'est vite fait d'en utiliser le cours et de semer, au creux du sol, le nénuphar qui, l'été, blasonne les étangs ; désormais de périodiques fêtes s'instaureront en l'honneur du peintre, sous ses yeux, à la portée de son geste quotidien, et chaque retour de la belle saison verra M. Claude Monet aussi jaloux de dérober la vision éphémère, d'immortaliser la plaine d'eau en fleurs et ses enchantements.

Telle est la tâche où il se complaît et à laquelle il n'a guère failli depuis tant d'années. Déjà le *Bassin aux nymphéas* avait fourni le thème générique de la « série » qui constitua l'exposition tenue en 1900[1] ; l'ensemble que M. Claude Monet groupe cette fois s'y relie ; il en forme la suite rationnelle ; essayons de le subdiviser à son tour, non pas d'après le millésime, comme fait arbitrairement le catalogue, mais selon la recherche plusieurs fois reprise d'une même conception ou d'un même effet.

1. Voir sur cette exposition la *Chronique des Arts*, 1900, p. 363.

Un ouvrage[1] sert de trait d'union entre le présent et le passé ; les derniers plans s'y installent comme dans les paysages qui parurent en 1900 ; on y retrouve les grands arbres aux ramures éplorées, à la végétation luxuriante et touffue, puis le petit pont en dos d'âne tapissé de lichens et de mousses ; mais ce n'est là qu'un rappel exceptionnel, fortuit peut-être. Passons outre. Tout de suite une volonté neuve s'indique ; M. Claude Monet entend abolir le décor terrestre qui fermait l'horizon, arrêtait et « calait » la composition ; il déplace son poste d'observation ; la rive recule pour bientôt s'effacer : on l'aperçoit à peine, au sommet des premiers tableaux : étroite bande de terre, elle ceint de verdure la coupe sombre que les massifs flottants rayent de moirures diaprées... Plus de terre, plus de ciel, plus de borne maintenant ; sans réserve l'onde dormante et fertile couvre le champ de la toile ; la lumière s'épanche, joue gaiement à sa surface que jonchent des feuillages vert-de-grisés ; les nénuphars en surgissent et, superbes, ils érigent vers le ciel leurs corolles blanches, roses, jaunes ou bleues, avides d'air et de soleil. Ici le peintre s'est délibérément soustrait à la tutelle de la tradition occidentale ; il ne cherche pas les lignes qui pyramident ou qui concentrent le regard sur un point unique ; le caractère de ce qui est fixe, immuable, lui semble contradictoire avec le principe même de la fluidité ; il veut l'attention diffuse et partout répandue ; il se juge libre de faire

1. N° 7 du catalogue.

évoluer, selon son point de vue, les jardinets de son archipel, de les localiser à droite, à gauche, en haut ou en bas de la toile; à ce compte, dans la sertissure obligatoire de leurs cadres, ces représentations « excentrées » font songer à quelque clair *foukousa* capricieusement nuagé de bouquets que soudain l'ourlet interrompt et coupe en leur milieu.

Le parti de M. Claude Monet se fortifie et tend à justifier davantage le sous-titre de *Paysages d'eau* attribué à cette « série ». Nous imaginions les rives pour toujours enfuies et l'inspiration du peintre confinée dans un étroit domaine. Non point. A l'évidence de la réalité suppléera la magie évocatrice du reflet; c'est lui qui va rappeler les bords disparus; voici de nouveau, invertis et tremblants, les peupliers, les grands saules aux ramures éplorées, et voici, entre les arbres, l'éclaircie, l'allée de lumière où brille la nue teintée d'or et de pourpre; les feux de l'aurore et du crépuscule embrasent la glace transparente, et tel est l'éclat de ces lueurs d'apothéose que leur réverbération laisse d'abord mal distinguer les humbles plantes perdues dans l'ombre qui s'allonge sur le miroir des eaux.

En dehors de ces instants qui parent la nature de magnificence, il en est d'autres qui ont leur poésie, moins héroïque peut-être, mais plus durable et grandement suggestive. Je veux parler de ces heures qui marquent, pendant l'été, le milieu du jour; leur charme répudie la violence des contrastes; tout y est langueur harmonieuse et douce volupté; l'âme s'y

délasse dans le bienfait de la songerie. Ces après-midi bénéficient d'une profusion d'éblouissante lumière, d'un poudroiement de clartés irisées ; le rayon se volatilise, les contours s'émoussent, les éléments se pénètrent et se confondent. Au plus fort de la chaleur, dans le voisinage des étangs la nature semble flotter dans l'air humide, s'évanouir et seconder le jeu des interprétations imaginaires ; ce sont ces mirages, transposés dans le mode mineur de colorations bleuâtres et cendrées, que réfléchit le bassin aux nymphéas ; il est maintenant pareil à une nappe d'azur tendre ; des taches de pâle écume verte le marbrent, çà et là constellées par l'éclair d'une topaze, d'un rubis, d'un saphir, ou la nacre d'une perle. Sous le voile léger d'un brouillard d'argent, à travers l'encens des molles vapeurs,

... l'indécis au précis se joint,

la certitude devient conjecture, et l'énigme du mystère ouvre à l'esprit le mode de l'illusion et l'infini du rêve.

— Quel démon d'idéal vous tourmente, proteste l'artiste, et à quoi bon me taxer de visionnaire ? Est-ce donc à des féeries d'au delà qu'auraient abouti cette exaltation et cette extase des sens par où ma dévotion à la nature se traduit, se satisfait et s'apaise ? De toutes manières, ne me prêtez point les détours de desseins chimériques. La vérité est plus simple ; ma seule vertu réside dans la soumission à l'instinct ; c'est pour avoir retrouvé et laissé prédominer les

forces intuitives et secrètes que j'ai pu m'identifier avec la Création et m'absorber en elle. Mon art est un élan de foi, un acte d'amour et d'humilité. Oui, d'humilité. Ceux qui dissertent sur ma peinture concluent que « je suis parvenu au dernier degré d'abstraction et d'imagination allié au réel ». Il me plairait davantage qu'ils y veuillent reconnaître le don, l'abandon intégral de moi-même. Ces toiles, je les ai brossées comme les moines du temps jadis enluminaient leurs missels ; elles ne doivent rien qu'à la collaboration de la solitude et du silence, rien qu'à une attention fervente, exclusive, qui touche à l'hypnose. On me refuse la liberté d'adopter un motif unique et d'en poursuivre la représentation sous toutes les incidences, à toutes les heures, dans la diversité de ses charmes successifs ; mais soustraire les facultés à l'effort d'accommodation qu'exige l'abord d'un thème nouveau, n'est-ce pas en éviter la déperdition et les concentrer afin de mieux surprendre dans ses jeux fugitifs et changeants la vie de l'atmosphère et de la lumière, qui est la vie même de la peinture? Puis, qu'importe le sujet! Un instant, un aspect de la nature, la contiennent tout entière.

» J'ai dressé mon chevalet devant cette pièce d'eau qui agrémente mon jardin de fraîcheur ; elle n'a pas deux cents mètres de tour et son image éveillait chez vous l'idée de l'infini ; vous y constatiez, comme en un microcosme, l'existence des éléments et l'instabilité de l'univers qui se transforme, à chaque minute, sous notre regard. Pourtant c'est dépasser la mesure

qu'exiler ma peinture « n'importe où, hors du monde ». Je sais; la comparaison fatale avec Turner y conduit; et que deviendrait le critique si on lui retirait l'étai du parallèle? Mais Claude le Lorrain n'a pas été mon maître; je n'ai pas bâti au bord des mers lointaines d'invraisemblables palais où les terrasses montent et s'étagent sur un ciel d'Orient; mes paysages échoueraient à encadrer le geste tragique de Salammbô ou d'Akëdyssëril; le faste auquel j'atteins jaillit de la nature, dont je reste tributaire; et peut-être l'originalité se réduit-elle, chez moi, à la réceptivité d'un organisme suprasensible et à la convenance d'une sténographie qui projette sur la toile, comme sur un écran, l'impression recueillie par la rétine. S'il vous faut de vive force, et pour les besoins de la cause, trouver à m'affilier, rapprochez-moi des vieux Japonais : la rareté de leur goût m'a de tout temps diverti et j'approuve les suggestions de leur esthétique qui évoque la présence par l'ombre, l'ensemble par le fragment; rapprochez-moi de nos peintres du xviiie siècle, avec qui je me reconnais en étroite communion de sensibilité, de technique.

» Mais combien il serait plus sage de ne pas m'isoler de mon époque à laquelle j'appartiens par toutes les fibres de mon être! Combien on renseignerait mieux l'avenir en montrant dans le disciple de Courbet et de Jongkind un contemporain de Stéphane Mallarmé et de Claude Debussy! Il est, dirai-je avec eux — et avec Baudelaire — des points de rencontre entre les arts; il est des harmonies et des concerts de couleurs

qui se suffisent en soi et qui réussissent à nous toucher, comme nous touche au plus profond de nous-mêmes une phrase musicale ou un accord, sans le secours d'une idée mère précise et nettement énoncée. L'indéterminé et le vague sont des moyens d'expression qui ont leur raison d'être et leurs propriétés; par eux la sensation se prolonge; ils formulent le symbole de la continuité. Un moment la tentation m'est venue d'employer à la décoration d'un salon ce thème des nymphéas : transporté le long des murs, enveloppant toutes les parois de son unité, il aurait procuré l'illusion d'un tout sans fin, d'une onde sans horizon et sans rivage; les nerfs surmenés par le travail se seraient détendus là, selon l'exemple reposant de ces eaux stagnantes, et, à qui l'eût habitée, cette pièce aurait offert l'asile d'une méditation paisible au centre d'un aquarium fleuri. Vous souriez, le nom de des Esseintes rôde sur votre lèvre. N'est-il pas dommage, vraiment de dénier à la force le droit d'exprimer ce qui est délicat et de déclarer si volontiers l'affinement de la recherche incompatible avec la santé florissante? Non, des Esseintes n'est pas mon prototype et M. Maurice Barrès m'a bien plutôt incarné dans ce Philippe qui « cultive avec méthode des émotions spontanées ». J'ai un demi-siècle de pratique et bientôt la soixante-neuvième année sera pour moi révolue; mais, loin de décroître, ma sensibilité s'est aiguisée avec l'âge; je ne crains rien de lui, tant qu'un commerce suivi avec le monde extérieur saura entretenir l'ardeur de la curiosité et que la main restera l'inter-

prête prompte et fidèle de ma perception. Un des vôtres l'a dit, et non des moindres : « Devant les eaux, le ciel, les montagnes, on se sent devant des êtres achevés, toujours jeunes; l'accident n'a pas de prise sur eux, ils sont les mêmes qu'au premier jour; nos défaillances cessent au contact de leur force... » Je ne forme pas d'autre vœu que de me mêler plus intimement à la nature et je ne convoite pas d'autre destin que d'avoir, selon le précepte de Gœthe, œuvré et vécu en harmonie avec ses lois. Elle est la grandeur, la puissance, et l'immortalité auprès de quoi la créature ne semble qu'un misérable atome.

— Soit, répondons-nous. Il n'en reste pas moins que la nature ne saurait bannir l'homme; sa beauté, toute subjective, n'apparaîtrait pas sans la pensée qui la définit, sans la poésie qui la chante, sans l'art qui la révèle. On ne l'a guère montrée sous des espèces aussi somptueuses et aussi neuves. Les convives attablés au souper de la Faustin assurent que la langue française « n'a recherché que le gros à peu près, tandis qu'elle se trouve cultivée, à l'heure actuelle, par les gens les plus sensitifs, les plus chercheurs de la notation de sensations indescriptibles... » Ainsi en va-t-il pour la peinture et M. Claude Monet n'est pas homme à se contenter des « à peu près » de ses devanciers; il en diffère par l'hyperesthésie, et aussi par les oppositions que réunit son tempérament; passionné à froid, il surveille ses impulsions et les raisonne; il est obstiné et lyrique, brutal et subtil; son art palpite de toutes les fièvres de l'enthousiasme,

et la sérénité s'en dégage; l'emportement du métier n'y entrave pas la recherche des nuances dégradées et attendries; dans tel ouvrage la matière, amoureusement travaillée, donne à la surface de la toile le poreux d'un grès mat que la main aimerait caresser. Depuis tant d'années qu'il y a des hommes, et qui peignent, on n'a jamais peint mieux, ni de la sorte. Je regarde longuement, j'annote le catalogue, quand un artiste, à l'accent étranger, m'interpelle : « Vous écrivez sur cette exposition, monsieur; dites que nous sommes tous des ignorants; proclamez qu'à côté de cela les tableaux des Salons, de tous les Salons, ne sont que du barbouillage, rien que du barbouillage », — et il passe, les bras levés au ciel.

N'y a-t-il là que le signe d'un admirable savoir et cette grande maîtrise ne découvrirait-elle pas plutôt une conception du paysage en accord avec l'esprit moderne et essentiellement propre à son auteur? Les peintres d'autrefois se donnaient pour tâche d'isoler l'éternel du transitoire; ils distinguaient les éléments, les corps, les substances en vue d'une spécification plus exacte des volumes et des plans; les doctrines de la philosophie, les loisirs de l'analyse les y invitaient, comme le mode d'élaboration lente de leurs ouvrages; la hâte de vivre et de produire était étrangère à une époque calme, de nerfs rassis. M. Claude Monet appartient à un temps tout autre, épris des vertiges de la vitesse, où le créateur veut prendre, à coup d'impressions brèves et violentes, une conscience rapide de l'univers et de lui-même. Il ne s'agit plus

de fixer ce qui demeure, mais de saisir ce qui passe ; la réalité concrète des choses intéresse moins que les rapports de mutuelle dépendance qu'établissent entre elles des liens passagers. Assez se piquèrent de représenter la réalité palpable, tandis que le réseau diaphane qui l'enveloppe semble défier le détail de la transcription. C'est cela même que M. Claude Monet aspire et excelle à matérialiser. Il est le peintre de l'onde aérienne et de la vibration lumineuse, le peintre des affinités et des actions réflexes, le peintre du nuage qui fuit, de la brume qui se dissipe, du rayon que la terre déplace en tournant ; c'est encore le peintre des ambiances et des harmonies, moins des harmonies graves, chères à Lamartine, que des harmonies « aimables et claires » célébrées par le saint d'Assise dans le *Cantique des Créatures*. A M. Claude Monet « le cœur tressaille pareillement dès que la vie intime du dehors le pénètre avec plénitude ». Sa surexcitation avive sa clairvoyance : il fait connaître et aimer des beautés éparses qui échappent à l'examen ordinaire et aux investigations de la loupe et du compas. Cet adepte de la sensation pure se prouve quand même un dispensateur d'émotion ; il contraint au partage de son allégresse, et comment lui résister alors qu'il se met tout entier dans ses ouvrages et qu'il y fait entrer, à force de génie, tant d'humanité ? En résumé, plus on y réfléchit, plus il paraît que le titre d' « annonciateur de la nature » soit le sien ; et, une à une, reviennent en mémoire les conditions requises pour le mériter, telles que Novalis les énumère : « Un long

et infatigable commerce; une libre contemplation; l'attention portée aux moindres signes et aux moindres indices; une vie interne de poète; des sens exercés; une âme simple... »

1909.

BERTHE MORISOT

BERTHE MORISOT

Avec la puissance d'évocation qui appartient au poète, Stéphane Mallarmé a fait revivre dans son élégance de race cette créature toute de charme et de distinction mondaine chez qui l'éducation et le goût s'accordèrent à faire fleurir et épanouir les grâces ingénues du talent. Berthe Morisot naît le 14 janvier 1841 à Bourges, d'une famille aisée, où la moindre préoccupation lui sera épargnée, où elle ne connaîtra jamais que la douceur des jours librement égrenés au caprice de l'humeur; de vieille date, l'art se trouve cultivé chez les siens; d'abord voué à l'architecture qu'il étudie à l'École sous Hurtault[1], son père acquiert plus tard dans l'administration et à la Cour des Comptes une notoriété certifiée par le

1. Archives de l'École des Beaux-Arts.

Dictionnaire Larousse ; mais les excursions de Tiburce Morisot sur la terre latine ou grecque révèlent que l'orientation définitive de sa destinée n'avait pas aboli le désir de s'informer aux sources de la beauté antique. Par là s'explique qu'aucune entrave sérieuse n'ait contrarié, à son éveil, la vocation de Berthe Morisot ; les divergences de vues n'éclatèrent que plus tard, lorsque l'indépendance foncière du tempérament lui vint prêter l'attitude peu bourgeoise d'une artiste en rupture avec la convention ; auparavant, et dès l'adolescence, son temps s'était passé à crayonner sans relâche, en compagnie d'une sœur aînée, joliment douée[1], et l'instinct la mettait en garde et bientôt en révolte contre l'insuffisance de son premier professeur ; alors, vers 1858, une heureuse fortune lui donne pour maître Joseph Guichard, le peintre à l'esprit critique, auquel Bracquemond dédiera, en disciple reconnaissant, son beau traité *Le Dessin et la Couleur*. Nous savons quelle doctrine était celle de Guichard, grandi à l'école d'Ingres, et comment il attribuait à l'étude d'après le plâtre le premier rôle dans son enseignement. Sans doute aucun, la forte vertu des connaissances premières par lui inculquées ne manquera pas de rayonner et d'influer bienfaisamment sur toute la production de Berthe Morisot.

Après un trop long délai, le prix d'un aussi rare éducateur s'imposait à la ville natale de Guichard et, en 1862, on réclamait sa direction pour les classes de

1. Des œuvres d'Edma Morisot ont figuré aux Salons de 1864, 1865, 1866, 1867 et 1868.

peinture de l'école lyonnaise. A son défaut, Berthe Morisot sollicite les avis de Corot, et le bon maître ne résiste pas à la ferveur de tant d'enthousiasme; il encourage la jeune fille, l'invite à le rejoindre parfois à Ville-d'Avray et, tout en couvrant la toile, il cause, il s'épanche, il conseille : « Ne changez jamais le sens d'une branche, le bon Dieu l'a placée tout exprès, pour le mieux... De l'air, mettez de l'air partout... Je ne peins pas les arbres pour le plaisir de peindre, mais pour que l'oiseau puisse traverser le feuillage et chanter sur la branche... » A la science du dessin que Berthe Morisot tient de Guichard va s'ajouter un sentiment nouveau des valeurs : acquisition précieuse que saura sauvegarder, s'il ne la fortifie pas, un ami de Corot et un confident de son rêve, Oudinot, dont Berthe Morisot reçoit régulièrement, durant plusieurs étés, des leçons de paysage. Dans l'intervalle on la rencontre chez Aimé Millet, qui lui apprend à modeler, puis au musée du Louvre, dans l'instant même où Fantin-Latour, Bracquemond et Manet y travaillent assidûment; elle se prend de passion pour le faste du coloris vénitien, copie le *Calvaire* de Véronèse et donne du *Repas chez Simon* une réplique pleine de tact. Ainsi, depuis Courbet et Degas jusqu'à Gauguin et Vincent van Gogh, sans omettre les élèves de Gustave Moreau, les artistes les plus volontiers taxés d'insurrectionnels se sont honorés à tenir commerce avec les classiques, à approfondir le secret de leur maîtrise et à en vouloir prolonger la tradition.

Sous le second Empire, le Salon officiel offrait l'unique occasion de se produire à qui en savait forcer l'entrée ; par une chance exceptionnelle et toujours renouvelée depuis 1864 jusqu'en 1874, les jurys ne laissèrent pas d'être cléments à Berthe Morisot. Que sont ses envois de début ? *Un chemin à Auvers*, puis un *Souvenir des Bords de l'Oise*, chers à Daubigny. L'année suivante marque une étape plus décisive : cette fois paraissent au Palais de l'Industrie une nature morte qui tout de suite arrête et retient Paul Mantz [1], puis une figure de femme en robe blanche, étendue et penchée sur le bord fleuri d'un ruisseau ; la docilité aux préceptes de Corot s'y trahit de façon manifeste. Succédaient des paysages, pris en Normandie ; à Paris, en aval du pont d'Iéna ; à Ros-Braz dans le Finistère ; ici encore la sincérité se pare d'harmonie. Il faut attendre jusqu'aux environs de 1869 pour constater des variations dont l'origine n'est pas inconnue. La débutante s'est liée avec Édouard Manet ; elle fréquente son atelier et il la portraiture volontiers dans maint tableau, mainte estampe [2] ; elle peint à ses côtés et doucement subit le prestige de ses exemples. Si la *Jeune fille à la fenêtre* du Salon de 1870 procède moins peut-être de lui que de

1. *Gazette des Beaux-Arts*, 1865, t. II, p. 30.
2. On doit à Manet six peintures, une eau-forte et deux lithographies (n[os] 41, 83 et 84 de l'œuvre gravé, catalogué par Et. Moreau-Nélaton) d'après Berthe Morisot. De plus, elle lui a inspiré la figure assise du *Balcon* et c'est le portrait de Berthe Morisot, le plus important de ses portraits, que le tableau exposé par Manet au Salon de 1873, sous le titre *Le*

Whistler ou de Fantin, l'influence exercée s'accuse avec éclat dans le portrait au pastel très poussé (Salon de 1872) où le modèle, en habits de deuil, s'enlève en une tache sombre sur le fond clair, puis dans une série de sites animés par des scènes familières auxquels Berthe Morisot se complaît durant quelque temps (*Mère et Enfant, Le Papillon, Le Déjeuner sur l'herbe*); mais elle saura s'émanciper et, malgré les liens plus étroits qu'établit, à partir de 1874, l'union de l'artiste avec le frère d'Édouard Manet, on ne la peut tenir pour l'élève d'un maître passé chef d'école sans compter de disciples avérés et directs.

L'*Atelier des Batignolles* par Fantin-Latour a désigné aux annalistes quels peintres s'étaient placés sous l'égide de Manet; on doit regretter, pour la vérité historique, que Berthe Morisot et Éva Gonzalès, sur lesquelles son emprise fut la plus forte, aient été exclues du cénacle. Il n'en reste pas moins qu'aux artistes de l'entourage direct de Manet allait définitivement s'affilier Berthe Morisot, lors de la constitution en société du groupe impressionniste; les salons officiels ne montreront plus d'elle aucun ouvrage; son sort est désormais lié à celui des novateurs honnis; tout en continuant à signer de son nom de jeune fille,

Repos. — Un portrait de Berthe Morisot par sa sœur Edma avait paru au Salon de 1868. Renoir aussi a donné d'elle plusieurs images; enfin l'artiste s'est prise souvent pour modèle : parmi ces auto-portraits, il faut tirer de pair le dernier en date, enlevé à touches heurtées, précipitées, et puissant à l'égal des plus fougueuses ébauches des maîtres anglais.

par respect pour la gloire de Manet, elle participe, sauf en 1879, à la suite des expositions retentissantes organisées par le groupe entre 1874 et 1886, et chaque fois sa contribution y revêt une importance marquée.

Aussi bien l'ère des préludes est close et l'on a maintenant affaire à une artiste en possession de moyens d'expression distincts. Berthe Morisot a renoncé à la musique, où il n'eût tenu qu'à elle d'exceller [1], et dès la manifestation initiale de 1874, son individualité de peintre apparaît dégagée : l'équilibre s'est établi, la fusion s'est opérée entre les principes et la technique du poète de Ville-d'Avray et du peintre de l'*Olympia*; ou, plus précisément, la suggestion persistante des doctrines de Corot s'est ajoutée à la délicatesse foncière pour atténuer ce que la première manière de Manet pouvait offrir, selon Berthe Morisot, d'un peu brutal dans la violence quasi-espagnole des contrastes de la lumière et des ténèbres. Elle professe d'instinct le souci de l'enveloppe; loin de se découper à l'emporte-pièce les figures, les groupes qu'encadrent ses paysages de terre et de mer se fondent et s'unissent avec l'entour; ainsi en va-t-il pour les vues de ports et de plages, parfois brossées sous les yeux de Manet et qui conquirent d'emblée le

1. L'abondance de ses dons se prouve encore par le tour vif de ses lettres, qu'il eût fallu pouvoir citer, et Stéphane Mallarmé a indiqué admirablement les rares attraits de sa parole et du salon qu'elle avait su constituer. (Préface du catalogue de l'exposition posthume, chez Durand-Ruel, 1896, p. 6 et 7.)

suffrage de la bonne critique. Car on n'a peut-être pas fait le départ utile entre les opinions émises. Écoutez plutôt Catulle Mendès insinuer que Berthe Morisot « confronte l'artifice charmant de la Parisienne au charme de la nature », se plaire à « tant d'instincts heureux dans la façon dont telle écharpe de mousseline groupe sa bordure rose à côté d'une ombrelle verte ou bleue », puis louer « le vague charmant dans les lointains de mer où l'on voit s'incliner de petites pointes de mâts »[1]. En dehors de cette sympathie divinatrice[2], l'impressionnisme naissant n'a pas été sans obtenir l'appui des juges à l'esprit libre pourvus de quelque crédit : Duranty, Castagnary, Burty, Chesneau, pour ne citer que ceux-là, lui furent d'emblée favorables, en dépit de ce qui a été avancé sans prendre la peine de compulser les documents et de remonter aux sources. A propos de l'un des premiers tableaux de Berthe Morisot, une *Mère jouant à cache-cache derrière un cerisier avec son enfant*, Philippe Burty, plus tard accusé de tiédeur, déclare sans ambages que c'est là « une œuvre parfaite dans le sentiment de l'observation, la fraîcheur de la palette, et l'arrangement des fonds[3]. La « grâce touchante » des aquarelles ne lui a pas

1. *Le Rappel*, 20 avril 1874 (sous le pseudonyme de Jean Prouvaire).
2. D'autres poètes, Stéphane Mallarmé, Théodore de Banville, Jules Laforgue, Gustave Kahn, se rangèrent d'emblée parmi les protagonistes de la nouvelle peinture; à Jules Laforgue est dû — M. Médéric Dufour l'a établi — le meilleur essai esthétique dont elle ait été jusqu'à présent l'objet.
3. *La République française*, 25 avril 1874.

échappé davantage ; et, de fait, Berthe Morisot abordait avec une déconcertante maîtrise la technique où elle devait fournir la meilleure mesure de ses dons. Les tableaux, les pastels avoueront les sollicitations changeantes de ses préférences ; ici Berthe Morisot découvre du premier coup une façon de s'exprimer définitive, invariable. Son aquarelle se classe, avec celle de J.-B. Jongkind, comme la plus triomphante aquarelle de l'impressionnisme ; elle est alerte, fraîche, légère, diaphane ; les modalités du jour tamisé ou direct s'y différencient à ravir dans leur ténuité ; toute mièvrerie en est proscrite ; l'attitude, le geste, s'y trouvent fixés, à la dérobée, avec l'inconscience heureuse du génie qui se rit, sans crainte et sans fatigue, des difficultés qu'il ignore. Nulle part Berthe Morisot n'apparaît plus personnelle, plus exquise, et jamais, en réalité, ne se rencontra accord aussi décisif, corrélation aussi étroite entre la qualité du procédé expéditif, instantané et la nature même de l'artiste, toute du premier mouvement.

L'aveuglement de la foule, les dénis de justices et les invectives ne pouvaient manquer de blesser la susceptibilité d'une sensitive et cependant c'est un parti bien arrêté chez Berthe Morisot de n'esquiver aucune rencontre et de réclamer fièrement sa place aux côtés de ses compagnons de lutte. Avec Claude Monet, Renoir et Sisley elle brave, le 24 mars 1875, l'épreuve d'une vente tumultueuse à l'Hôtel Drouot[1].

1. Douze ouvrages de Berthe Morisot figuraient à cette vente ; ils étaient ainsi désignés au catalogue et les prix atteints

Puis la voici, remise de son émoi, toute à la fièvre du labeur. Une saison passée au pays d'outre-Manche, avec des stations à l'île de Wight et sur les bords de la Tamise, exaltait les prédispositions natives à percevoir et à rendre les brumes et les voiles de l'atmosphère. De là les accents « whistleriens » que prennent certains de ses ouvrages, où la mise en toile et le dispositif rappellent, à d'autres égards, Alfred Stevens. Son art graduellement s'affine ; c'en est fait des franchises d'antan qui lui sembleraient aujourd'hui des brutalités ; elle exile de sa palette les couleurs vives pour se restreindre aux nuances dégradées, et ses tableaux, « pimpants brouillis de blanc et de rose », sont presque tenus dans la monochromie du camaïeu. Le genre même dont ils relèvent autorise, s'il ne la réclame, l'atténuation de ces sourdines ; la peinture d'intérieur que l'artiste cultivait plutôt avec quelque intermittence vient à l'absorber autant que le paysage. L'habitude de la vie mondaine l'induit à s'inspirer de ce « dandysme féminin » qui est selon Jules Laforgue « la beauté de l'être en toilette », et plus encore, elle se divertit à divulguer le secret de la vie intime. Elle voit, elle sait, elle sent en femme, comme seule une femme peut voir, savoir et sentir, et la révélation garde, sous ses pinceaux, la pudeur d'un

furent les suivants : Peintures : *Chalet au bord de la mer*, 230 francs ; *Intérieur*, 480 fr. ; *Les papillons*, 245 fr. ; *La lecture*, 210 fr. ; *Plage des Petites-Dalles*, 80 fr. — Pastels : *Blanche*, 250 fr. ; *Sur l'herbe*, 320 fr., *Plage de Fécamp*, 100 fr. — Aquarelles : *Marine*, 45 fr. ; *Lisière d'un bois*, 45 francs ; *Environs de Paris*, 50 fr. ; *Sur la plage*, 60 fr.

aveu timide, l'attrait de la confidence murmurée à mi-voix. Ses toiles montrent à leur petit lever, à leur coucher, devant leur glace à coiffer, à laver, de jeunes dames en déshabillé et de clair vêtues, qui se reposent et se meuvent avec lenteur parmi des chambres parfumées et closes où s'épandent, à travers la gaze des rideaux, les effluves discrets d'une lumière assoupie.

L'œuvre signalétique de cette série est la *Femme en peignoir rose* étendue sur une chaise longue (1877), dont l'originalité reste saisissante. Comme les artistes qui l'entourent, Berthe Morisot est éprise des joies de la clarté; mais, respectueuse de son libre arbitre, elle réalise plus que jamais ses recherches selon un mode conforme à son idiosyncrasie. Par rapport aux peintres qui s'efforcent parallèllement, que signifie cette « morbidesse des couleurs » et que valent ces façons séparatistes presque? Un critique, et non des moindres, Paul Mantz, va répondre. D'après lui, « il n'y a dans tout le groupe révolutionnaire qu'un impressionniste : c'est mademoiselle Berthe Morisot... Sa peinture a toute la franchise de l'improvisation : c'est vraiment là l'*impression* éprouvée par un œil sincère et loyalement rendue par une main qui ne triche pas [1] ».

Le tourment de l'incertitude n'est pas toujours le signe d'une foi qui se trouble ou qui chancelle; il trahit aussi la difficulté à se satisfaire et la louable convoitise du progrès. Un résultat n'est pas atteint qu'aussitôt une ambition imprévue surgit. Sans renoncer aux scènes d'intimité, Berthe Morisot aime placer

1. *Le Temps*, 21 avril 1877.

sous le ciel libre ses modèles coutumiers et une poursuite énergique de son effort l'amène à n'en plus offrir une image réduite et à s'instituer portraitiste ; si elle s'entend toujours à faire voir les soins, attentifs ou graves, de la parure, et le divan, asile de repos dans la pénombre silencieuse, ailleurs elle évoquera la promenade parmi le jardin ensoleillé ou l'avenue neigeuse, puis la joie du bouquet cueilli au massif du parterre et la volupté de la rêverie sur la barque qui oscille et glisse au fil de l'eau profonde. Ce renouvellement s'accompagne de plus d'ampleur dans la pratique et d'une aspiration inédite à réveiller la pâleur des harmonies grises par les irisations de l'opale et de la nacre, sans jamais sortir cependant de la gamme éteinte. « Mademoiselle Berthe Morisot broie sur sa palette des pétales de fleurs », put-on dire avec vérité au sujet des ouvrages de cette manière et de cette période que caractérisent à souhait le tableau du musée du Luxembourg, *Au bal*, et le *Corsage noir*. En leur présence et devant une affirmation à ce point évidente du sens de la modernité, J.-K. Huysmans s'écrie : « C'est du Chaplin manétisé, avec en plus une turbulence de nerfs agités et tendus ! Les femmes que madame Morisot nous montre fleurent le *new mown hay* et la frangipane ; le bas de soie se devine sous la robe bâtie par le couturier en renom. Une élégance mondaine s'échappe, capiteuse, de ces ébauches que l'épithète d'hystérisées qualifierait justement peut-être[1]. »

1. *L'Art moderne*, Paris, 1883, p. 111.

Sur l'apport de Berthe Morisot aux Salons impressionnistes de 1880 et de 1881, il n'est pas de jugements comparables, pour l'intérêt, à ceux qui furent émis dans la *Gazette* et la *Chronique*[1] sous la plume de Charles Ephrussi, et quelque surprise vient à ce que la critique, soi-disant historique, ait omis d'en faire état, tant leur autorité mérite maintenant encore de prévaloir. Ils se produisent dans le temps où se dessine, contre les vulgarités et les outrances du naturalisme, la réaction des esprits et des goûts délicats. Dans la préface-manifeste des *Frères Zemganno* (1879), Edmond de Goncourt préconise, pour l'école moderne, l'abord de thèmes nouveaux et il marque quelle pénétration plus aiguë réclament l'étude et la représentation des gens du beau monde : « La femme et l'homme du peuple, plus rapprochés de la nature et de la sauvagerie », observe-t-il, « sont des créatures simples et peu compliquées, tandis que le Parisien et la Parisienne de la haute société, ces civilisés dont l'originalité tranchée est faite tout de nuances, tout de demi-teintes, tout de ces riens invraisemblables, pareils aux riens coquets et neutres avec lesquels se façonne le caractère d'une toilette, demandent des années pour qu'on les perce, pour qu'on les sache, pour qu'on les *attrape*. » Prêchant d'exemple, Edmond de Goncourt veut « exprimer toute la *féminilité* d'un être de luxe » et « créer de la *réalité élégante*, en rendant le *joli* et le *distingué* de son

1. *Gazette des Beaux-Arts*, 1880, t. I, p. 489; *Chronique des arts*, 1881, p. 134.

sujet[1] ». Dans *Chérie*, où il s'y essaye, on saisit, on mesure quelle sensibilité identique rapproche le plus impressionniste des romanciers de l'artiste peintre « impressionniste par excellence[2] ». Il vous souvient du passage autobiographique des *Hommes de lettres* où les Goncourt analysent le talent de Charles Demailly, « ce talent nerveux, rare, exquis dans l'observation, toujours artistique, mais inégal, plein de soubresauts et incapable d'atteindre au repos, à la santé courante... » On ne dirait pas autrement de Berthe Morisot; et elle s'applique avec autant d'opportunité à l'artiste, cette remarque de Jules Lemaître sur le style des deux frères : « Ils aiment à nous livrer leur travail préparatoire, parce que l'impression se fait sentir plus immédiate et plus vive dans l'ébauche intempérante que dans l'œuvre définitive, et qu'ils craignent, en châtiant et en terminant l'ébauche, d'en amortir l'effet[3]. »

L'aventure n'est pas sans seconde, et, à se renfermer dans le domaine des arts plastiques, sans remonter fort avant le cours des âges ni quitter la France, les précédents s'offrent d'eux-mêmes à la mémoire. C'est de quoi trouve à se féliciter grandement Charles Ephrussi. Il applaudit chez Berthe Morisot à la survivance de la tradition nationale; il insiste sur la qualité « toute française » de son art; il en découvre les points d'attache et le lien avec le siècle de la femme

1. Préface de *Chérie*, p. II.
2. Ph. Burty, *La République française*, 8 mars 1882.
3. *Les Contemporains*, III^e série, 1887, p. 82.

et de la grâce : « la légèreté fugitive, la vivacité aimable, pétillante et frivole [1] » lui rappellent Fragonard, — Fragonard « depuis lequel on n'a point étalé avec une hardiesse plus spirituelle des tons plus clairs [2] », concluait de son côté Philippe Burty. Tout l'œuvre de Berthe Morisot légitime cette ascendance. Les libres interprétations d'après Boucher, à quoi elle s'est distraite vers la fin de sa vie, ne prouvent elles pas la compréhension la plus intuitive? Le buste et le bas-relief qu'on lui doit ne sont-ils pas d'un sentiment « clodionesque »? Et, plus généralement, n'est-ce pas au xviiie siècle que s'illustrèrent ces maîtres de la miniature et du pastel, véritables précurseurs de l'impressionnisme, qui s'ingénièrent à juxtaposer les tons contrastés et à tirer de leur rapprochement une notation plus subtile, plus diaprée de la lumière à la surface de l'épiderme?

Il y faut insister, quitte à se répéter sans merci. A quelque moment qu'on le considère, l'art de Berthe Morisot, loin de s'immobiliser, se développe, se diversifie, dans un perpétuel devenir, sans transition brusque et sans préjudice pour l'unité générale de l'œuvre. Au cours de la décade qui suit (1882-1892), dans la pleine maturité de l'âge et du talent, la technique change, le répertoire des tonalités s'étend, puis une double préoccupation, en apparence contradictoire, s'atteste d'accorder au dessin une meilleure part dans les travaux et d'atteindre, par l'exaltation des

1. *Gazette des Beaux-Arts*, art. cité.
2. *La République française*, 10 avril 1880.

facultés, à une peinture plus aérienne, plus limpide. Si Berthe Morisot semble assez peu différente d'elle-même et de son passé à l'exposition de 1882, déjà des portraits et la *Petite fille au corsage rouge*, présagent, quatre années plus tard, l'essor des dons vers des fins ignorées. Cette année 1886 est la dernière où les impressionnistes manifestent en société; l'intérêt de la défense collective n'impose plus la nécessité du groupement; leur cause est entendue, sinon gagnée; à les soutenir, nul ne fait plus preuve d'intuition et récolte de gloire; ils reprennent leur place dans l'école moderne entre les novateurs qui tendent, par des moyens autres, à la libre expansion de l'individualité. Dès 1887, lors de l'exposition internationale ouverte à la galerie Petit, les noms de Berthe Morisot, de Claude Monet, de Pissarro, de Sisley alternent, sur le catalogue, avec ceux de Rodin, de Whistler, de Besnard, de Cazin; pareillement la présence de maîtres sans attache avec l'impressionnisme enlève l'apparence d'un isolement volontaire aux ouvrages des ci-devant Indépendants qui paraîtront chez Durand-Ruel au printemps de 1888[1]. Dans la double occurrence, les acquisitions de Berthe Morisot se font jour; la facture n'est plus martelée, ni floconneuse; l'artiste a réalisé la fusion relative des tons et précisé la cernée du con-

1. On retrouve Berthe Morisot parmi les participants des expositions impressionnistes qui s'ouvrirent hors de France : notamment à Londres (1883 et 1905), à New-York (1886), à Bruxelles (Salons des XX, 1887, et de la *Libre esthétique*, 1894 et 1904).

tour ; deux portraits, dont l'exécution date de 1888, en témoignent : l'un est le portrait, à curieux reflets verdâtres, de la collection Hayashi ; le second est celui de madame Léouzon-Le Duc, où le bleu pâli de la robe forme avec le rose perlé du visage et des mains une si précieuse harmonie ; la séduction du coloris n'est pas seule à recommander un tel ouvrage : la tenue en est fière ; par surcroît, il laisse deviner la priorité de préparations passionnées, passionnantes. Expliquons-nous. Je ne sais pas de période où Berthe Morisot se soit prise à dessiner avec un comparable entrain ; elle emploie la mine de plomb, la sanguine, les crayons de couleurs, qu'elle manœuvre en rayant à peine le bristol ; une lithographie en plusieurs tons, la *Joueuse de flûte*, donne l'idée des effets que tire du procédé l'ingénieuse artiste ; leur qualité est d'une délicatesse inattendue. Toujours presque, le souvenir de Berthe Morisot rejoint Ingres, dont Guichard lui a transmis le culte ; mais elle assouplit au goût de sa fantaisie impatiente la rigueur réfléchie et impassible du contour et ce sont de légers croquis, enlevés de verve, qui gardent, sous leurs allures ailées, l'agrément d'instantanés du geste féminin.

Les huit pointes sèches que l'artiste a tracées entre 1888 et 1890 s'accordent à confirmer ce pouvoir d'inscription immédiate de la forme ; certes la suite est de mince importance au regard de l'œuvre gravé d'un Degas, d'un Pissarro ou d'une Mary Cassatt ; d'ailleurs l'énergie que réclame le traitement de la matière n'est guère le fait de Berthe Morisot et

il ne faut voir en ces essais que le caprice d'un amusement passager; n'empêche: ils demeurent pourvus d'attraits et même d'enseignements: ils offrent des versions piquantes de certaines peintures; ici le cuivre est seulement effleuré: à travers la brume grise d'un songe apparaissent les allées du bois de Boulogne, le lac avec la nacelle amarrée, avec les canards en arrêt sur la rive ou les cygnes qui plissent l'eau stagnante; une taille plus profonde silhouette telle attitude, allume l'éclair d'un regard, entr'ouvre les lèvres d'un sourire (la *Jeune fille au chat*, le *Repos*, la *Toilette*). En dehors de ces estampes, il en est une dernière que rendent doublement précieuse le métier et le sujet: Berthe Morisot s'y est représentée, prête à dessiner, sa fille à ses côtés; l'attaque du métal a été si alerte et si définitive à la fois, que l'improvisation apparaît fixée en traits indélébiles dans le libre jaillissement du prime-saut.

Berthe Morisot ne se divertit à ces exercices graphiques que dans le but de fortifier son savoir, d'élargir et de simplifier sa technique de peintre. La douceur des clartés diffuses a été, de tout temps, pour la séduire et l'inspirer; ce n'est plus assez, à son gré: elle prétend décomposer le phénomène lumineux, fixer ce qui fuit et ce qui passe; elle rêve d'aborder et de résoudre, à son tour, le difficile problème des vibrations et des réfractions; sa vision, devenue plus pénétrante et plus subtile, l'y invite; elle se trouve encore entraînée par l'ascendant de Claude Monet, dont l'œuvre est triomphalement assemblé en 1889,

et qui fait bientôt paraître la série fameuse des *Meules* (1891). Abdiquera-t-elle pour cela la « féminité » qui demeure, en toute circonstance, la marque de son talent? Non, certes. Elle procède par voie de transposition dans le mode mineur : ni éclat brusque, ni irradiation violente; la lumière a chez elle des timidités, des tendresses, des frissonnements printaniers ; à travers l'atmosphère fluide, la forme tremble, s'estompe et se noie; sur les êtres et la nature s'épand une impalpable poussière d'argent, et c'est une symphonie de nuances azurées, glauques, neigeuses et cendrées. Telle est la phase des recherches, et tel leur ordre, quand une velléité audacieuse conseille à Berthe Morisot d'en appeler, seule, à l'opinion. Quarante peintures, des pastels, des aquarelles, des dessins choisis se voient, durant le mois de mai 1892, chez Goupil, à l'entresol du boulevard Montmartre ; les deux salles sont si peu spacieuses, et le jour si discret, que l'illusion naît de quelque réception dans un appartement privé. L'artiste a moins songé à se récapituler qu'à soumettre le dernier état de son labeur ; on voit là les *Cygnes*, la *Véranda*, la *Jatte de lait*, la *Fillette au panier*, la *Bergère couchée*, et sur les plus récents ouvrages, de préférence, se porte l'examen, se base le verdict. Le parallèle peu opportun avec Manet — mort en 1883 et dont toute action sur Berthe Morisot a depuis longtemps cessé — sévit sans rémission, fournit prétexte à des réserves vaines et même à l'ironie facile. « La houppette a fait son œuvre », assure le *Mercure*, « et il a plu quelque

poudre de riz dans le bateau des canotiers d'Argenteuil [1]. »

Peut-être apporta-t-on quelque excès à censurer ces « molles vapeurs » et ces « colorations délavées » puisque, après l'exposition, Berthe Morisot réagit en sens contraire, et qu'elle s'enrôle délibérément sous la bannière tissée de gemmes d'Auguste Renoir ; elle revient à la linéature accusée ; la lumière s'épanouit, resplendit et ruisselle avec une intensité inconnue ; le ton s'avive, et dans la *Fillette au piano*, dans le *Portrait des enfants Thomas* et les *Jeunes filles au jardin* (1893 et 1894), il revêt la luxuriance du rose franc, du rouge orangé, du bleu marin. Tel un flambeau projette une lueur plus forte avant de s'éteindre et de laisser place à la nuit. Ne croirait-on pas encore que, durant ces années suprêmes, un triste pressentiment pousse la mère à multiplier, comme pour en mieux emporter le souvenir, l'image de la fille charmante qui est devenue sa compagne et dans laquelle Berthe Morisot espère la continuation de son génie [2] ?

Tout à coup, le 2 mars 1895, c'en est fait de tant de dons et d'une si belle énergie ; l'artiste disparaît, bien avant l'heure, sans bruit et sans hommage, ignorée et célèbre à la fois. Dès 1894, lors de la vente Duret, l'État s'était flatté d'assurer une digne représentation de Berthe Morisot au musée du Luxembourg et son rang parmi les peintres modernes est situé

1. *Mercure de France*, 1892, t. V, p. 260.
2. Le Salon des Indépendants de 1896 a montré d'intéressantes peintures de la fille de Berthe Morisot.

en 1900, quand l'évocation centennale fait entrer l'impressionnisme dans la gloire et dans l'histoire. D'autre part, une piété diligente entretient la ferveur du regret et favorise, par quatre expositions, le contrôle et la revision des jugements de naguère : expositions des travaux laissés, à la mort, dans l'atelier (Durand-Ruel, 1902; Druet, 1905); expositions d'ensemble, autrement édifiantes (Durand-Ruel, 1896; Salon d'Automne, 1907), qui ont permis d'envelopper l'œuvre dans un regard et de se risquer à en déterminer la portée.

Par une fortune bien rare, Berthe Morisot échappe à la fatalité qui semble vouer l'effort féminin à l'imitation inconsciente et stérile. La vive sympathie qui l'a tour à tour attirée vers Corot et Manet, vers Monet et Renoir n'a point été celée; mais l'inquiétude de l'humeur rendait toute influence innocente, parce qu'instable; puis, si le profit tiré des suggestions étrangères n'est pas mis en doute, c'est justice de reconnaître qu'il y a eu aussi assimilation et transformation de l'apport extérieur, à la requête d'une volonté lucide et ardente, tendue vers un seul but qu'elle atteint selon l'élan même de la spontanéité. « Berthe Morisot peint des tableaux comme elle ferait des chapeaux », a dit Degas, dans un mot célèbre d'où toute intention malveillante est bannie, et qui veut seulement marquer des caractères différentiels, dégager des visées spéciales, et proclamer la prédominance de l'instinct, vraiment ici absolue et souveraine. Au rebours de Claude Monet et d'Auguste Renoir, qui évoluent de l'inconscient vers le conscient,

Berthe Morisot demeure, à toutes les minutes de sa carrière, invariablement et également impulsive. Le terme seul d' « impressionnisme » annonce une manière de percevoir et de noter qui est bien pour répondre à l'hyperesthésie et à la nervosité de la femme. N'a-t-elle pas excellé de tout temps à transcrire sur-le-champ, aussitôt éprouvées, ses sensations intenses, aiguës, mais brèves, rapides, et ne trouverait-on pas aux ouvrages de Berthe Morisot un équivalent assez exact dans les récits de madame Alphonse Daudet, dans ses *Impressions de nature et d'art* et ses *Alinéas*, par exemple? Chez l'une et l'autre se constate un pareil penchant à s'abstenir des compositions laborieuses, à s'interdire tout effort de longue haleine et à se laisser inspirer, au hasard des jours, par les épisodes de la vie ambiante. Sans tapage, mais non sans émotion, en écartant d'elle-même les images trop graves ou trop profondes, tout ce qui pouvait offenser sa délicatesse ou affliger son optimisme, Berthe Morisot a reproduit la ressemblance de ses proches, la vie du *home*, puis les spectacles qui avaient retenu son regard au bois de Boulogne, sur les rives de la Seine, et plus loin, lors des villégiatures aux environs de Paris, lors des séjours à la mer, lors des voyages en Angleterre et à Nice.

Nulle ombre n'attriste ses tableaux, ses aquarelles, ses pastels, où tout sourit et où tout enchante; je ne me rappelle aucune représentation de la vieillesse qui lui soit attribuable, et l'homme se trouve presque exilé de sa peinture. Cet œuvre de femme est tout

entier consacré à la femme ; les seuls êtres qui y paraissent sont des fillettes, de jeunes mères, des enfants, d'heureuses et aimables créatures, appartenant à des milieux d'éducation et de distinction, observées à l'improviste, dans leurs plus fugitives attitudes : elles sont surprises chez elles, tantôt absorbées par la couture, le dessin ou le chant, tantôt occupées tout naïvement à se parer, à se mirer, à s'éventer. Et comme Berthe Morisot sait caractériser l'abandon de la rêverie, du nonchaloir, de la causerie, par les accoudements, les allongements, par les souples inflexions du corps, par les retraites diagonales et les renversements paresseux du torse ! Avec quelle aisance elle réussit à traduire ce geste « ondoyant et divers » dont l'intelligence et la saisie ont été inexorablement refusées à tant de praticiens réputés, détracteurs haïssables du charme, de la grâce et de la beauté !

Chacun a reconnu désormais par où l'œuvre de Berthe Morisot se singularise et pourquoi il conquiert si délicieusement. Sa personnalité pourrait j'imagine, se définir ainsi : un talent qui s'est développé, en toute quiétude, selon la logique du sexe, du tempérament et de la classe sociale ; un art précieux, d'essence, ou mieux, de quintessence particulière, à la réalisation duquel se sont victorieusement employés l'appareil de l'organisme le plus vibrant, le plus impressionnable et une sensibilité affinée, maladive presque, privilège héréditaire de l'éternel féminin.

1907.

PAUL GAUGUIN

PAUL GAUGUIN

> « En matière d'art j'avoue que je ne hais pas l'outrance; la modération ne m'a jamais semblé le signe d'une nature artistique vigoureuse. J'aime ces excès de santé, ces débordements de volonté qui s'inscrivent dans les œuvres comme le bitume enflammé dans le sol d'un volcan... »
>
> <div align="right">BAUDELAIRE.</div>

Après avoir constaté la réaction artistique contre le naturalisme et salué en Paul Gauguin l'initiateur de ce mouvement, G.-Albert Aurier annonçait, le 1ᵉʳ avril 1892 (*Revue Encyclopédique*) : « Paul Gauguin s'est décidé à partir loin de nos laides civilisations, à s'exiler dans ces lointaines et prestigieuses îles encore impolluées par des usines européennes, dans cette vierge nature de la barbare et splendide Tahiti, d'où il rapportera de nouvelles œuvres, superbes et bizarres. » Les temps sont révolus, les

destins accomplis et des créations nées au cours de la mission océanienne (avril 1891-septembre 1893) s'est trouvée constituée l'exposition ouverte en novembre dernier à la galerie Durand-Ruel. On a pu y applaudir à l'affirmation hautaine d'un tempérament de peintre exceptionnellement personnel, et il fut permis aussi de remarquer l'indéniable influence exercée par Paul Gauguin sur toute une génération de peintres qui ont écouté sa parole ou étudié son œuvre.

Cet éducateur imprévu, ce professeur non mentionné par les livrets, quel est-il et quelles sont, dans la formation de son individualité, la part de l'instinct, la part des circonstances et celle de l'atavisme? Pour père, Gauguin a un des rédacteurs de l'ancien *National*, et sa mère, née au Pérou, n'est autre que la propre fille de Flora Tristan. Après ses humanités, on l'engage comme matelot, et, les voyages au long cours terminés avec le temps de service, le voici teneur de carnet chez un coulissier. Alors seulement la vocation éclate. Octave Mirbeau, qui a rapporté ces détails, observe avec justesse que « l'explosion des facultés artistes fut d'autant plus forte qu'elle avait été plus retardée et plus lente à se produire ». Bientôt l'art dominera jalousement au point de ne se laisser dérober aucun loisir profane. Les premiers conseils, Paul Gauguin les demande aux maîtres du Louvre et aux ouvrages de Degas, de Cézanne, de Manet (il a brossé de *L'Olympia* une copie d'une belle compréhensivité) et dès 1880 son nom figure au

catalogue des expositions organisées par les *Impressionnistes*. N'ayez garde, de tels débuts n'échapperont pas au juge divinateur dénommé à bon droit *le critique de l'art moderne* : « L'an dernier, écrit J.-K. Huysmans en 1881, M. Gauguin a exposé pour la première fois; c'était une série de paysages, une dilution des œuvres encore incertaines de Pissarro; cette année, M. Gauguin se présente avec une toile bien à lui, qui révèle un incontestable tempérament de peintre moderne... Je ne crains pas d'affirmer que parmi les contemporains qui ont travaillé le nu, aucun n'a encore donné une note aussi véhémente dans le réel. »

Afficher le sens intime, découvrir le caractère spécial des aspects de la nature et des formes humaines, ce sera désormais le thème du continuel labeur de Paul Gauguin. Seulement, avec une autorité grandissante, en toute occasion, son idiosyncrasie s'atteste. A la différence de ses compagnons de montre, l'imitation textuelle, immédiate, du réel ne lui semble pas, tant sans faut, un idéal désirable; selon Gauguin, le rêve de l'artiste doit intervenir, dominer la création. et, pour y réussir, le métier, docilement, obéit à l'esprit, abrège ou accentue, retrace en somme, plutôt que le spectacle des yeux, la réalité transformée par le cerveau. En 1886, quand Gauguin reparaît au huitième Salon des *Impressionnistes*, on trouve dans un article de la *Revue contemporaine*, signé de M. Paul Adam, la trace de l'étonnement causé par ce divorce, par l'insubordination à la règle

ambiante, par cette recherche de l'au delà : « Une nature à part, maléfique, et qui pourtant attache, avec l'étrange attirance des choses redoutées, celle que représente M. Gauguin ! Il suggère les influences mauvaises des paysages, l'égoïste tristesse des végétaux, leur vie indevinable... »

Vers ce temps la Bretagne s'imposait à Gauguin comme une contrée ignorée n'ayant pas encore rencontré son Améric-Vespuce, comme la province irrévélée ou plutôt méconnaissable sous le travestissement d'opérette des peintres romantiques. Quelle matière excellemment propre à satisfaire ses aspirations ! On le sait apte à traduire l'équivalence psychique des apparences : un pays et une race s'offrent à ses définitions de poète et de peintre ; le pays est farouche ou doux, la race rudement équarrie, superbe à observer en ses attitudes de mystérieuse sauvagerie. Gauguin s'éjouit, se complaît à la vue de ces simples peuplant cette grave nature et, avec l'émotion d'un enfant, il peint une suite de paysages animés dont l'enluminure vigoureuse et le dessin volontairement outrancier exaltent la signification morale. Ces tableaux, on les a aperçus chez Goupil, puis à l'Hôtel Drouot, le 23 février 1891, enfin au foyer du Vaudeville, le jour de la représentation du 21 mai 1891 qui unit le nom de Gauguin à celui de Verlaine. La vertu décorative leur fut unanimement consentie et nulle d'ailleurs n'était plus flagrante. Est-ce la reproduction d'un fait précis que convoite Gauguin ? Non, certes. De ce qu'il voit, il dégage

l'immuable, le symbole, et son parti pris de généralisation se poursuit jusque dans la pratique, au point de faire paraître certain tableau le fragment isolé d'un vaste ensemble, au point d'obliger toute matière à devenir le confident de la pensée; ainsi est-il arrivé pour ces bas-reliefs, ces estampes, ces vases, où Gauguin s'est montré tour à tour et avec le même succès huchier, lithographe et céramiste[1].

Le contentement éprouvé durant les séjours en Bretagne (1886-1891) au commerce et à la portraiture des humbles, l'instinct du décoratif à l'instant signalé, enfin l'aventure d'une excursion à la Martinique (1887) devaient nécessairement conduire ce primitif à souhaiter se retremper parmi les primitifs, à vouloir connaître les civilisations où l'être est plus voisin encore de l'état de nature, où le drame humain se déroule dans un cadre plus somptueux, sous une lumière plus intense. Chez Baudelaire déjà — qui s'embarqua, comme Gauguin, l'âge de jeunesse, à peine atteint, — s'était rencontrée cette nostalgie des pays de rêve à peine entrevus, inoubliablement aimés. Relisez le sonnet *A une créole*, les vers *A une Malabraise*, et, parmi les *Petits poèmes en prose* : *Les Projets*, annonciateur fidèle des hantises de Gauguin : « Au bord de la mer, une belle case en bois enveloppée de tous ces arbres

1. Sur ces travaux spéciaux de Gauguin, voir notre étude : *Les Arts décoratifs et industriels.* (*Revue Encyclopédique* du 15 septembre 1891, p. 586-587).

bizarres et luisants dont j'ai oublié les noms...; dans l'atmosphère une odeur enivrante, indéfinissable...; dans la case, un puissant parfum de rose et de musc...; plus loin, derrière notre petit domaine, des bouts de mâts balancés par la houle...; autour de nous, au delà de la chambre éclairée d'une lumière rose tamisée par les stores, décorée de nattes fraîches et de fleurs capiteuses, avec de rares sièges, au delà de la varangue le tapage des oiseaux ivres de lumière et le jacassement des petites négresses..., et, la nuit, pour servir d'accompagnement à nos songes, le chant plaintif des arbres à musique, des mélancoliques filaos! Oui, en vérité, c'est bien *là* le décor que je cherchais. Qu'ai-je à faire de palais? »

Tel est le décor dans les scènes tahitiennes réunies chez Durand-Ruel. A le voir si intégralement déterminé, la présomption vient que Gauguin, d'ascendance péruvienne, s'est senti vivre pleinement sur cette terre d'élection, que le barbare exotique qui sommeillait en lui s'est éveillé plus que jamais ému et conquis. Il a donc évoqué les éclats, les lumières, la féerie de la Nouvelle-Cythère, l'enchantement de ses baies à ceinture verdoyante, la paix de ses rivières ombreuses, le silence des demeures quiètes; il a opposé aux forêts de palmiers, aux frondaisons épaisses, à la luxuriante et polychrome végétation tropicale, les débris vétustes des soulèvements volcaniques, la tristesse grise des laves, des scories et des ponces. Parmi cette campagne, telle une autre flore,

la femme s'épanouit. « Des formes féminines noires, a écrit l'exquis poète Charles Morice, présentateur heureux de cette exposition : le soleil les a brûlées, mais il les a pénétrées aussi ! Il les habite, il rayonne d'elles et ces formes de ténèbres recèlent la plus intense des chaleurs lumineuses. » Surpris dans l'animalité inconsciente de leurs ordinaires allures, les beaux corps nus, aux tons de cuivre et de bronze, se dressent sous le soleil, pareils à de vivantes statues, tandis qu'au logis, sur les coussins éclatants, jaunes, roses ou bleus, des allongements, des poses d'abandon et de lassitude, disent à merveille l'infinie langueur de la femme de là-bas. Sous cette latitude, comme en tout milieu, ce n'est point à la seule copie des dehors, mais à une initiation complète, spirituelle, qu'a tendu Gauguin, et il lui fut doux, j'imagine, de goûter la joie des fêtes publiques, de suivre le rite des cérémonies religieuses, de partager l'épouvante des superstitions, le charme des légendes. *La Terre et la Lune*, *Les Paroles du diable*, maint autre tableau encore, témoignent combien profondément il s'est imbu de ces fables ; mais nulle part les façons de sentir, de dire, n'apparaissent davantage dénuées de tout européanisme qu'en ses représentations mythiques taillées dans le bois de fer, et parentes, par le caractère fruste et l'ordonnance touffue, des anciennes sculptures hindoues.

La dernière fois que Gauguin fut l'objet de notre étude, avant le départ pour Tahiti, nous reconnais-

sions en lui (*Voltaire* du 20 février 1891) « l'obéissance au génie intérieur, l'emploi des moyens les plus simples, une sincérité égale à celle de nos verriers du Moyen âge, l'aboutissement à un art curieux, suggestif au suprême ». Dans son exil et d'après ses plus récents ouvrages, Paul Gauguin n'a pas cessé de poursuivre l'entier accomplissement de sa volonté, et jamais encore ne fut donnée si complète la mesure de son originalité. Elle n'est difficile ni à expliquer ni à saisir, pour peu que l'on ne se laisse pas déconcerter par la singularité des apparences et que l'on consente à remonter de l'effet à la cause, du signe au concept. Porté par sa méditation d'ordre général, universel, vers la synthèse, Gauguin a nécessairement banni l'écriture du détail; son désir d'intellectualité devait l'amener de même, pour assurer la prédominance plus autoritaire de l'Idée, aux caractérisations violentes, supra-expressives. De là l'absence fréquente des ombres, la fanfare des couleurs, l'usage des teintes plates, les déformations du dessin, — toutes les simplifications, jugées d'abord étranges, encore qu'elles trouvent une raison d'être *ornementale* dans l'unité de l'enveloppe, l'harmonie des gammes et la qualité de l'arabesque. A le considérer maintenant, sans parti pris, en respectant l'idéal individuel et le mode de notation qui en découle logiquement, Gauguin, avec sa puissance souveraine de vision et d'expression, offre l'exemple de rares facultés décoratives mises au service d'une intelligence rayonnante; il apparaît encore

comme un ethnographe éminemment apte à déchiffrer l'énigme des visages et des attitudes, à extraire la beauté grave des images naïves et à incarner, dans son rythme et dans sa grandeur hiératique, le geste des simples.

1894.

LE PANTHÉON
TEMPLE DE L'ART ET DE LA PENSÉE

LE PANTHÉON

TEMPLE DE L'ART ET DE LA PENSÉE

A Auguste Rodin.

Notre démocratie se pique à tort d'atticisme; l'artiste n'y tient qu'un rang effacé; il a plus d'égards à recueillir, plus d'honneurs à attendre du souverain : qu'on se rappelle Louis de Bavière et Richard Wagner ou même Guillaume II et Menzel. Le lustre du peintre, du statuaire, du compositeur ne balance pas, chez nous, la célébrité dont se prévaut l'écrivain, le savant, le philosophe. Peut-être le mal vient-il du nombre des artistes et du flottement de l'opinion à leur sujet? Ils semblent, dans l'État, un ornement vain, une parure sans conséquence. Comme s'il était un rôle comparable à la mission de faire entrer plus de beauté dans le monde et de créer des motifs nouveaux de communion entre les hommes! Mais

notre époque se défend de croire à la mission sociale de l'art; elle hésite à le considérer comme un des instruments de la félicité où aspire, d'instinct, la créature; la gloire de celui qui s'y adonne ne s'incorpore pas à la gloire de la nation; il ne compte pas parmi les héros pacifiques envers qui la patrie assume la charge de la reconnaissance; — sans quoi elle eût pris garde de ne point exclure les artistes du temple de la mort et de la renommée.

Leur place y est marquée par le vœu même de la Constituante. Edgar Quinet les désignera de façon expresse quand il donne du texte de la loi d'affectation un commentaire plein de sens et de raison. Le Panthéon doit remplacer ici l'église Santa-Croce où Michel-Ange a son monument et l'abbaye de Westminster où Haendel repose. Si quelque surprise vient, c'est que l'on ait autant tardé à s'inscrire en faux contre l'interprétation restrictive du décret initial. Une voix protestatrice s'élève. Sachons l'entendre. Elle veut ramener la République et la cité à une meilleure conscience du devoir envers l'artiste; elle réclame pour celui qui anima les murs d'une vie immortelle, les honneurs jadis décernés à l'architecte de l'édifice. D'autres considérations, aisées à indiquer d'un mot, ne semblent guère moins plausibles. Tout d'abord, l'élévation de l'œuvre de Puvis de Chavannes, puis le sentiment qui unit l'élite et la foule dans le culte de son génie. Parce qu'il a incarné de grandes idées sous de belles formes, Puvis jouit du privilège de rayonnement que l'universalité emporte

toujours avec elle; en même temps, il demeure national au premier chef : — par les tendances de son art où se résument, de Poussin à Corot, la tradition et l'esprit de la race; — par la destination de ses ouvrages épars sur tout le sol de la France, à Lyon, à Rouen, à Amiens, à Marseille, à Poitiers, à Paris, où ils exaltent le devoir civique et social, où ils glorifient l'art et la pensée.

Avec Puvis de Chavannes, il ne sied pas de redouter le trouble des disputes, ni d'alléguer les périls de la précipitation. Les délais sont passés, les destins révolus, et le consentement unanime par avance acquis, tant son souvenir est resté vivant et jeune parmi nous. On ne risque pas davantage de déplaire à sa mémoire. Ceux qui l'ont connu peuvent imaginer comment il accueillerait l'initiative d'une admiration vigilante et fidèle.

— Je n'ai jamais recherché les honneurs, dirait-il; je ne les ai pas dédaignés non plus; de ma part, c'eût été manque de dignité d'aller au-devant d'eux, affectation de les écarter quand ils venaient à moi. La spontanéité de ces témoignages en fait tout le prix. Ils ne s'adressent pas à notre guenille, mais à ces enfants de notre pensée où nous nous mettons tout entiers et qui cependant ne sont déjà plus nous-mêmes. Agissez donc à votre guise. Voici quinze ans, il plut à vos aînés de fêter, en un banquet, mes noces d'or avec la peinture; je me prêtai à leur dessein; des critiques improvisés y firent assaut d'éloquence inutile et sotte. Évitez à la solennité que vous projetez le

douloureux retour de ridicules errements. Puisque les générations nouvelles souhaitent me conférer cet hommage, qu'elles en bannissent l'apparat et surtout le bruit si contradictoire avec le respect dû à la mort. La vraie grandeur vient de la simplicité. Le recueillement et le silence sont les signes sûrs d'une dévotion profonde. La jeunesse ne s'imposa pas en vain la réserve et la discrétion. Je saurai l'en récompenser. Quand, là-bas, ses regards monteront de mon tombeau à mes peintures, elles lui enseigneront l'ordre qui aide à se gouverner, la clarté qui est une vertu, la mesure qui est le tact; elles leur diront aussi que l'art le plus noble, le moins égoïste, le plus humain est celui qui se fait le verbe de l'émotion et de l'idée. C'est déchoir que de sacrifier le spirituel au matériel. La peinture ne doit pas se borner à des combinaisons de ton, à des expériences de laboratoire; elle ne doit pas constituer un dialecte hermétique, réservé à des initiés, inintelligible en dehors des ateliers; l'artiste est le citoyen du monde, dont le langage se fait comprendre de tous, partout, et auquel il appartient de préparer l'avènement d'une ère de paix, de fraternité et d'amour.

1910.

FIN

TABLE

LES GONCOURT ET L'ART............... 1
J.-K. HUYSMANS.................... 47
CHEZ ANATOLE FRANCE 57
UN SIÈCLE D'ART................... 65
CARTONS D'ARTISTES :
 ADOLPHE HERVIER 125
 THÉODULE RIBOT 131
 DANIEL VIERGE 139
 JEAN-FRANÇOIS MILLET........... 147
 EUGÈNE CARRIÈRE 155
 JONGKIND 166
 PUVIS DE CHAVANNES............. 171
 CONSTANTIN GUYS................ 181
 DEGAS.......................... 191
TROIS ASPECTS DU GÉNIE D'AUGUSTE RODIN :
 LES DESSINS D'AUGUSTE RODIN...... 201
 LES POINTES SÈCHES DE RODIN...... 211
 RODIN CÉRAMISTE................. 221

TABLE

THÉODORE CHASSÉRIAU :

 THÉODORE CHASSÉRIAU ET LES PEINTURES DE LA COUR DES COMPTES. 243
 THÉODORE CHASSÉRIAU ET SON ŒUVRE DE GRAVEUR. 255

L'ATELIER DE FANTIN-LATOUR 263
AUGUSTE RENOIR. 277
LES « NYMPHÉAS » DE M. CLAUDE MONET . . . 283
BERTHE MORISOT. 299
PAUL GAUGUIN 323
LE PANTHÉON, TEMPLE DE L'ART ET DE LA PENSÉE. 335

DERNIÈRES PUBLICATIONS

Format in-18 à 3 fr. 50 le volume

	Vol.
J.-AD. ARENNES	
Les plus Faibles sont les plus Forts	1
RENÉ BAZIN	
Nord-Sud	1
JOHAN BOJER	
Les Nuits Claires	1
GUY CHANTEPLEURE	
La Ville assiégée	1
GASTON CHÉRAU	
Le Remous	1
LOUISE COMPAIN	
L'Amour de Claire	1
PIERRE DE COULEVAIN	
Le Roman Merveilleux	1
ALBERT DULAC	
La Vie et la Mort de M. Legentois, rentier	1
ANATOLE FRANCE	
La Révolte des Anges	1
HUMBERT DE GALLIER	
Filles Nobles et Magiciennes	1
XIKE GRAFFIGNE	
La Bonne Vie de Lou de Marennes	1
GYP	
La Dame de St-Leu	1
JULES LEMAITRE	
La Vieillesse d'Hélène	1
A. DE LEVIS MIREPOIX	
Le Nouvel Apôtre	1

	Vol.
LOUIS LÉTANG	
La Divine	1
PIERRE LOTI	
Turquie agonisante	1
JEANNE MARAIS	
Un Huitième Péché	1
FRANCIS DE MIOMANDRE	
L'Aventure de Thérèse Beauchamps	1
FRANCISQUE PARN	
Sicoutrou, pêcheur	1
HENRY RABUSSON	
Gogo et Cⁱᵉ	1
GASTON RAGEOT	
La Voix qui s'est tue	1
J.-H. ROSNY Jᵉᵘⁿᵉ	
Sépulcres Blanchis	1
CHARLES SAMARAN	
Jacques Casanova	1
MARQUIS DE SÉGUR	
Vieux dossiers, petits papiers	1
A.-I. THEIX	
Les Inquiets	1
MARCELLE TINAYRE	
Madeleine au Miroir	1
LÉON DE TINSEAU	
La Deuxième page	1
CÉCILE DE TORMAY	
Au Pays des Pierres	1
CLAUDE VARÈZE	
La Route sans Clochers	1

www.ingramcontent.com/pod-product-compliance
Lightning Source LLC
Chambersburg PA
CBHW071618220526
45469CB00002B/388